超強度！
建築空間的色彩機能學

COLOR

SendPoints——編著

IN SPACE

原點

chapter

1

藝術空間　·　學院建築

chapter

2

話題商業空間

chapter

3

風格商辦 · 工作室

chapter

4

設計住宅 · 宿舍

The Heroism of Color
色彩至上

Words by Sharon Exley, MAAE, Partner, Architecture Is Fun, Inc.
& Winner of the HUE Color in Architecture Award

色彩對我們的生活至關重要,它賦予我們靈感,為我們帶來情緒變化與希望,在人類發展歷史上色彩一直發揮著無限的魔力。人類從未停止對空間色彩的探索,不管是工作、休閒、學習或是居住空間,無一能脫離色彩。一直以來,許多的學術論文對色彩平衡、色彩論、色彩相對論與色彩心理學等議題進行了較為透微的討論,但很遺憾的是色彩在建築學中的重要性卻鮮有人提及。從這種意義上來說,本書是一個重大的突破,向我們展示了建築學中色彩的力量,並用大量的實例佐證了色彩對建築學設計的重要意義。

全球性色彩潮流一再席捲設計界,其影響不管在服裝設計或是其他設計領域都是顯而易見的,我們因此稱之為「潮流色」。研究色彩的運用,理解色彩潮流趨勢讓我們更加了解色彩這門藝術,例如色彩與光如何支撐建築?如何運用顏色改變室內室外氛圍?如何用色彩展現建築功用性等問題。

色彩一直以來都是建築工藝與藝術領域裡不可或缺的一部分。在建築設計的過程中,建築師與設計師們都無法避免這個問題:如何平衡正統色彩理論與現實的色彩情感需要、色彩意義、色彩平衡之間的關係。《世界建築 & 空間的色彩機能學》這本書結合了色彩與建築之間的關聯,並兼顧了色彩情感意義。在收錄的作品中,設計師對色彩進行了大膽的運用與實驗。義大利拿坡里 Toledo Metro Station 地鐵站設計讓人流連忘返,設計師 Oscar Tusquets Blanca 用一個藍色星空懸吊裝置,緊緊抓住乘客的目光,改變了人們對傳統地下交通建築的觀念。Robert Majkut Design 設計的 PKO Bank Polski 銀行辦公室,以極簡主義風格,用金、黑、白等幾種簡單的顏色,將私人銀行私密尊貴的風格幾筆畫勾勒出來。而彩色玻璃與金屬材質則是聯繫 Gethsemane Lutheran 教堂整體風格的紐帶,在這個由 Kundig Architects 團隊負責的設計項目中,貫穿始終的十字架形狀賦予建築光明與希望的象徵。

同樣，在葡萄牙的「漂浮雨傘街」下面穿行而過，也會是一次令人振奮的經歷。在千篇一律的現代街道景觀中，這個設計讓人耳目一新。在 Alejandro Muñoz Miranda 設計的西班牙 El Chaparral 幼兒園案例中，幾個簡單的彩色玻璃窗設計，讓一個外形單調的建築頓時變得歡快，透過彩色表現出人們對兒童成長的無限關懷。在本書的字裡行間，彩色變成一種象徵，充滿文化心理寓意，以獨特的方式展示了色彩藝術的魅力。

每位藝術家、設計師或建築師對色彩的喜好各有不同，這也產生了彩色使用的多元創造性。每個人對色彩的理解都是獨特的，在此基礎上創造的色彩組合更是美麗多變。作為一種視覺語言，這些組合所迸發出來的情感、力量、氛圍，肯定也是富於變化的。除了作為象徵意義之外，色彩還可以與狀態、魔力或記憶相關，也可以作為一種紐帶用於製造吸引力與強化印象。

不管類型、大小或呈現規模，色彩均是至高無上的。色彩賦予設計或建築以個性，使我們的生活更陽光、更愉悅、更值得留戀。在本書中，色彩成為設計師們創意表達與探索的一種媒介，向我們表現了各種情緒，展示想像力的無限可能。

關於 Architecture Is Fun

Peter J. Exley（美國建築師協會會員）& Sharon Exley（建築教育學碩士，美國室內設計師協會會員）於 1994 年建立了建築公司 Architecture Is Fun，透過建築、室內設計、展覽設計以及相關的體驗活動為兒童創造體驗空間，讓他們有機會參與各種智育活動，自由學習玩樂，快樂成長。此公司先後有多個項目獲得重要獎項。

Sharon Exley

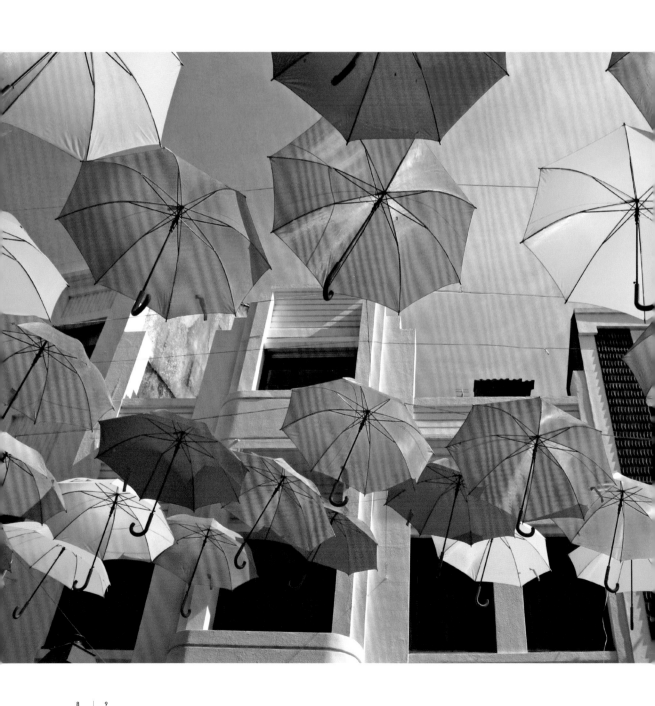

SUMMER UMBRELLA
葡萄牙漂浮雨傘街

Words by 阿格達（Agueda）市議會

阿格達是葡萄牙的一個中型城市，總面積為 335.3 平方公里，居住人口約五萬人。地理位置緊靠海岸線，有多條鐵路與公路路線經過。交通優勢促進當地經濟發展迅速，使阿格達在葡萄牙具有舉足輕重的地位。

在阿格達一年一度的 Agit Agueda 藝術節上，市議會決定設計一個藝術裝置，擴大當地的旅遊影響力，藉此刺激阿格達的文化發展。「漂浮雨傘街」便應運而生，創作理念為「用藝術讓徘徊在商店街的烏雲煙消雲散」。裝置跟上了城市藝術潮流，使用顏色鮮豔的雨傘，懸掛於主街道之上，吸引更多遊客來此漫步購物。

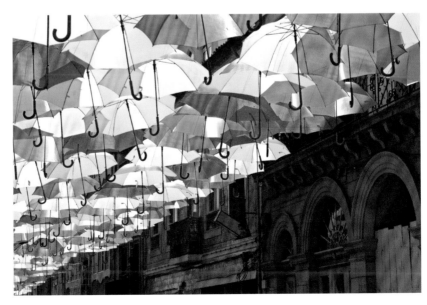

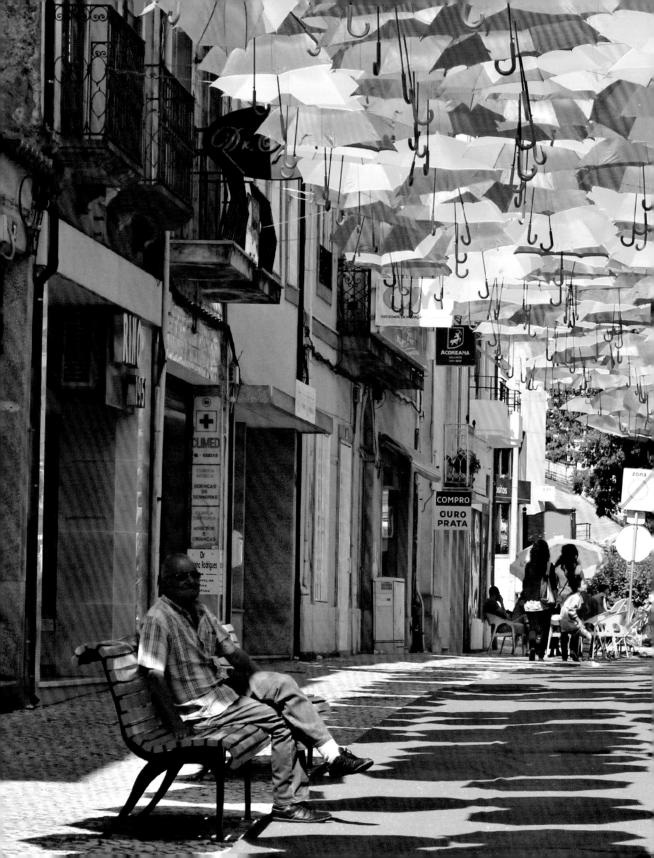

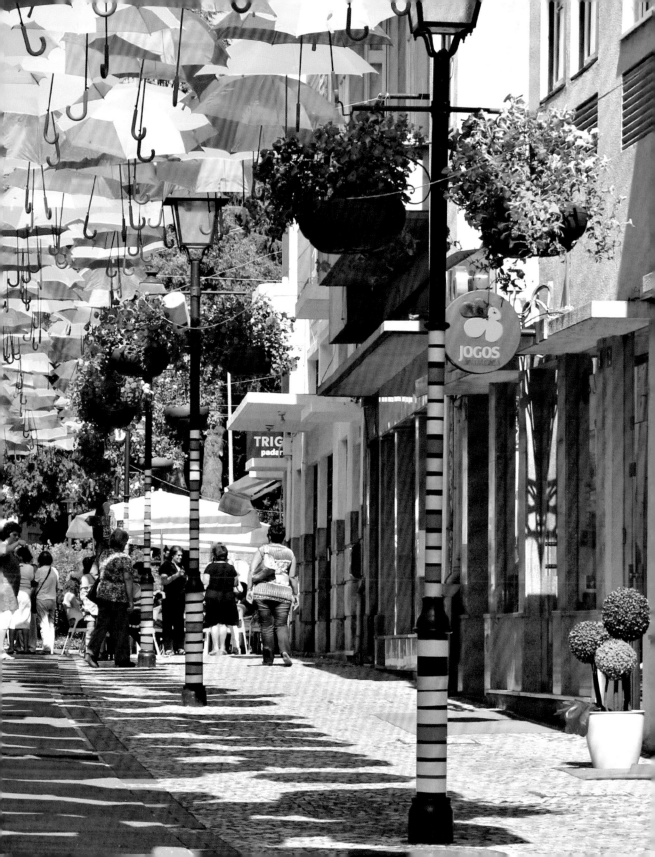

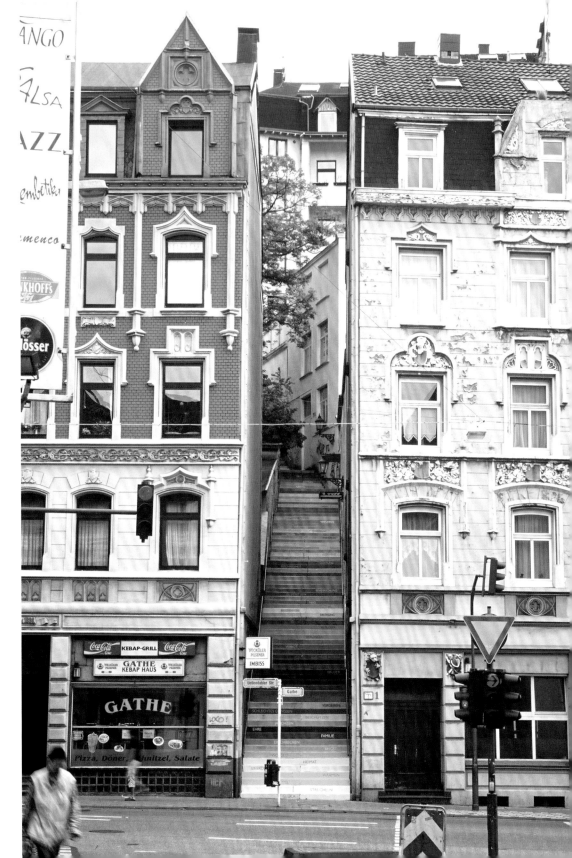

千萬別將這裡的「Scala」誤認成米蘭的「斯卡拉大劇院（La Scala）」。Scala 位於德國 Wuppertal，為藝術家 Horst Gläsker 與妻子 Margret Masuch 所創造的一個彩色階梯情感藝術裝置。「Scala」在義大利語中為「階梯」之意，Gläsker 在這個現代藝術裝置裡，結合色彩、階梯和情感元素，以文字的形式賦予階梯感情。裝置本名為「情感階梯（Scala dei sentimenti）」，設計師希望引導行人思考——希望透過階梯側面連續的彩色單詞設計，讓行人在攀爬時意識到自身的情緒與細微情感變化，挑戰他們的情緒控制能力。

這座階梯夾在兩棟建築之間，總計 112 階，原本僅是一道不起眼的階梯。Gläsker 將階梯的正面由下而上全部裝飾了文字，九個階梯平台則被當做文字段落之間的留白停歇，整個階梯形成一種連貫意義完整的文字效果。每組台階上的文字只有登上平台之後才能被發現，使用的單詞包括形容詞、動詞和名詞。九個階梯平台的設計也讓人想起生命物質劃分的九個不同階段，或是可作為人生向終點無限接近的象徵——這樣看來這些階梯又似通往天堂之路。

Horst Gläsker
www.horst-glaesker.de

設計師 Gläsker 稱呼自己為「天堂鳥」，經常以頭戴彩色羽毛裝飾的形象出現在設計中。1949 年 Gläsker 出生在德國 Herford，曾在 Düsseldorf 藝術學院學習，1980-1981 在 Von der Heydt 博物館舉辦首次個展。自 1988 年起，多次在 Münster 以及 Braunschweig 等地擔任客座教授，並同時在 Kassel 美術學院擔任全職教授至今。長期以來，他專注於與建築對話，創造了多個大小不一的彩色雕塑以及其他作品，其中包括位於 Woppertal 的彩色台階文字設計。完成設計之後，他本人也多次在這個台階上走過。

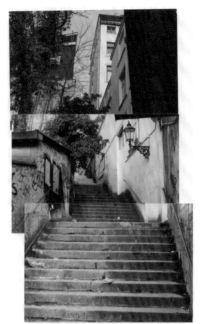
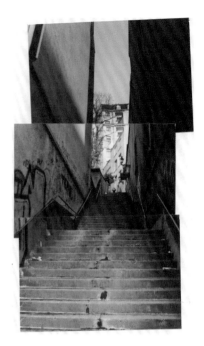

根據當地公共場所建築條例規定，每組階梯不得超過 15 步，前四組樓梯每組共 15 階，第五組和第九組為 11 階，其餘每組各為 10 階。

最底層的台階給人一種「homely」的感覺。注意這裡的 homely 不是「平凡」，而是「家」的意義，象徵溫暖、庇護、溫暖關懷，同時也是恐懼與諒解的共生體。設計師給予這組台階的其他關鍵字為「母親」、「幸福」、「家」、「家人」、「榮譽」、「無辜」以及「恐懼」、「悔恨」。行人可以根據這些文字自由組合發揮想像力，構想自己的記憶與故事。

第二組台階被命名為「友誼」。在這組關鍵字裡不僅有名詞，還有動詞，例如「笑」、「說」、「放心」等，與主題語境非常吻合。但同時也有「保護自己」、「維護自己」等字眼，還有「和平的」、「攻擊性的」等形容詞。但主體依舊為「誠實」、「親密」、「兄弟」、「熱情」、「憤怒」等名詞。

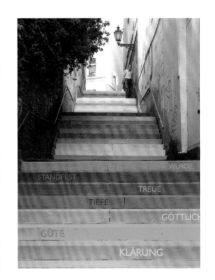

在登上第三組台階後，你得特別的「小心」。「謹慎」是這裡的主題，你會發現「憤怒」、「嫉妒」、「譴責」、「挫折」、「謊言」、「威脅」等與「尊重」、「慎重」、「克制」這些意義相反的字眼。

走過了負面情緒，我們來到第四組階梯，將帶領我們走進一個充滿了積極能量的世界。「愛」、「愛慕」、「飛吻」、「激情」、「傾慕者」等名詞佔

據行人的視線，同時還搭配有「熱情的」、「吸引人的」、「聯合」、「吸引」、「渴望」、「戀愛」、「跳舞」、「激動」等形容詞和動詞。

第五組的展示主題為「仇恨」。在 11 步階梯內，「嫉妒」、「驚慌」、「懷疑」等單字與「魯莽」、「相思」、「冒犯」、「仇恨」、「失望」這些詞語並置，還加以「絕望」、「哭泣」和「遺棄感」三個詞強化情感。

「均衡」為第六層的核心思想。關鍵詞共分成 10 組，呈現出積極向上的印象，例如：「價值」、「忠誠」、「慈善」、「深度」、「澄清」、「堅持」等。這裡強調的價值觀為堅定，支持他人與克服困難，似乎昭示著人性神聖的一面，但是人性消極面的情感並沒有就此結束。

在危險的第七組台階，反面情緒被再次引進。在仔細瀏覽了階梯上的關鍵字之後，行人大概才能明白設計師的用心。「罪惡」、「眼淚」、「報復」、「傷感」、「錯覺」、「沉默」、「侮辱」、「迫害」、「害怕」、「恐懼」——你會發現這裡只有名詞。

但是緊接著平靜到來了。第八組展示的主題是「和解」，配上「希望」、「信任」、「尊重」、「理解」、「思索」、「洞悉」與「同情」、等字眼。唯一的兩個動詞為「癒合」和「蒙羞」。

最後的第九組台階將精疲力竭的行人帶到了頂點，讓人置身於「勇氣」、「理智」、「榮譽」與「尊重」的包圍之中。你可以將走過的路盡收眼底，暢享自由帶來的平靜。回頭一看，你會發現：啊，我竟然走過了這麼遠的一段艱辛歷程！無限的自豪感，自信心瞬間湧上心頭，感慨終於走到了盡頭。雖然這種藝術呈現方式，帶有刻意的諷刺意味，但卻能引發爬樓梯的路人進行思索。

在這個作品中，Gläsker 引入了幾組簡潔的概念。這些文字設計來源於「概念藝術」，意義極其豐富，像美國概念藝術家 Jenny Holzer 的作品一樣，它甚至不是能組合成句的文字，而是單個意義明確的單詞，造成一種詩意卻又邏輯緊密的意象。Gläsker 註定會創造出這個藝術傑作，因為這次創作絕不是偶然，而僅僅是一系列作品的開端。他並非號召藝術應該消除貧困，或者應該不食人間煙火，陳列於殿堂之上，而是將之融入生活，如同這個與城市建築結構成為一體的作品。

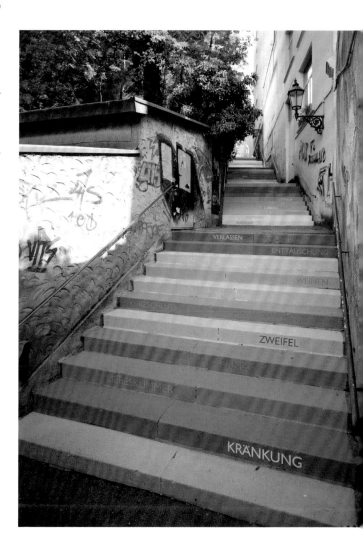

藝術空間 ‧ 學院建築

ACADEMIE MWD
MWD 學院

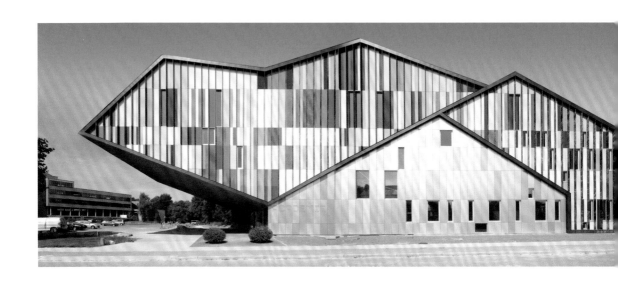

迪爾貝克是布魯塞爾西側的文化重鎮，MWD 學院大樓位於迪爾貝克市中心，該學院不僅有音樂、戲劇、舞蹈課程，還有一個戲劇廳。四周環境相當特殊：南廣場比鄰市政廳和當地餐廳；北朝保育林地 Wolfsputten；西側為建築師 Alfons Hoppenbrouwers 所設計的粗獷主義時期代表建築——Westrand 文化中心。面對這種特殊的建築環境，來自馬德里的建築師 Carlos Arroyo，設計出一棟兼具特色又能和諧融入周圍環境的 MWD 學院大樓。

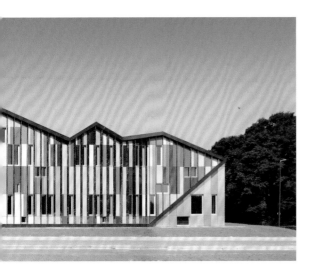

為了適應建築場地周邊環境，設計師將 MWD 大樓屋頂設計成鋸齒狀，呼應臨街民宅屋頂的形狀，波浪般的尾端是懸空劇院禮堂，一連串的視覺浪潮最後湧向西側的 Westrand 文化中心。

Carlos Arroyo 同時在這座建築裡融入圖案與質地，精簡的體積以及統一的牆體結構設計達到了節能目的。建築牆面由玻璃及彩色豎條裝飾——朝保育林地走去時，條形玻璃表皮映射出樹林的綠意；反向走往西側 Westrand 文化中心時，看到的會是七彩金屬條形立面。室內裝修除了極富彈性的亞麻地板（linoleum floor）之外，大部分為白色，充分放大了自然光效。夜間外牆稀稀疏疏的 LED 燈亮起，透過條形玻璃板發出彩色光芒，彷彿夜色裡的一塊彩色布幕。

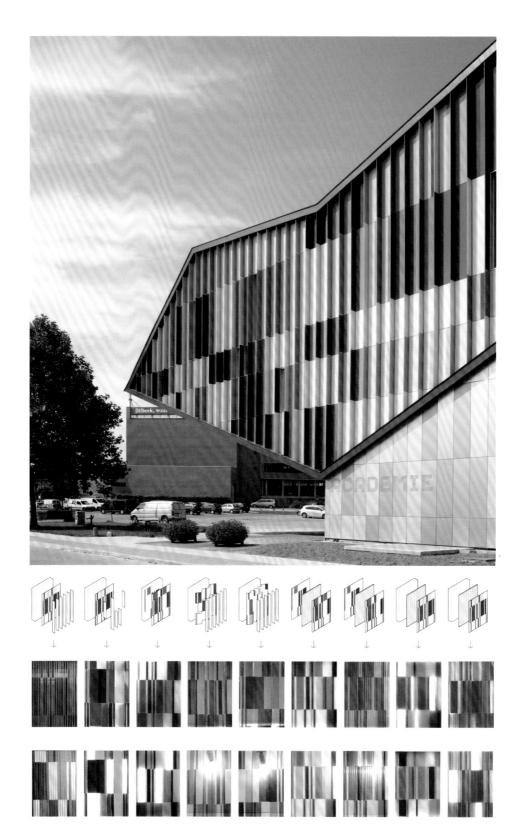

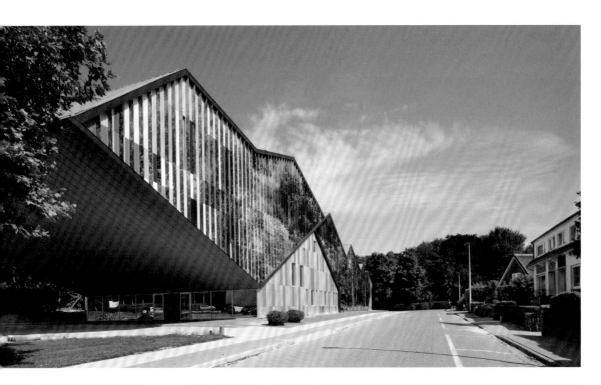

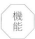
七彩色系區分七大學院，
為地方增添亮點

荷蘭，阿姆斯多芬 Amstelveen
設計 DMV architects
攝影 © John Lewis Marshall

AMSTELVEEN COLLEGE
阿姆斯多芬中學

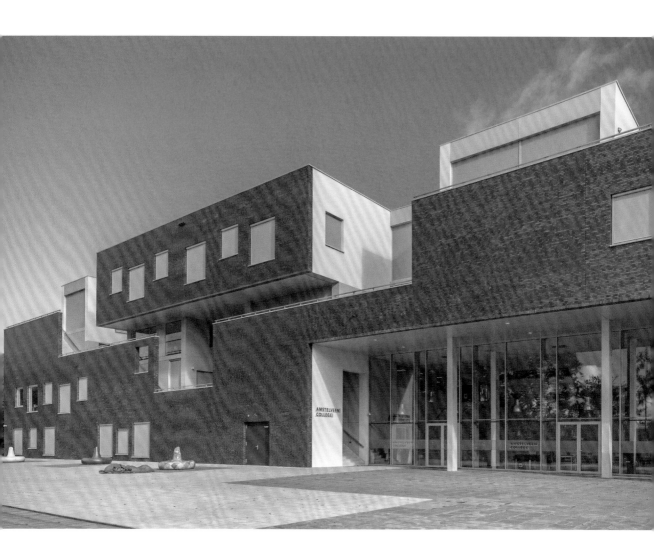

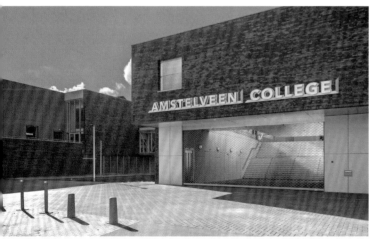

阿姆斯多芬中學位於阿姆斯特丹郊區，在
DMV 建築團隊的創意翻新之下，變成一座
充滿創意與實用性的新建築。四層樓高的
建築最大膽的亮點為不規則的樓體設計。
DMV 設計了七個連續性的陽台，將整體建
築劃分成七個單位，每單位都擁有戶外活
動區域，並各有單一入口通向大樓中心的
公共空間。為了區隔辨識不同單位，每單
位的部分牆面漆上獨具特色的鮮亮色彩，
在黑色主牆的映襯下相當顯眼。

每一個單位即為一個學院，各有 200 名學生左右，主要的人流疏散通道為大廳的寬闊台階，利用天窗做自然照明，陽光的引入讓綠色的室內更加光明清新。教室以及辦公室等功能區域則位於每個建築單位樓層的中心位置。一樓主要為生物、化學、物理，以及音樂與美術教室，均安裝法式落地窗。室內還有一間兩層樓高的室內體育場，經由一條懸空走廊通向主樓。體育館的室內環保節能設計採用人工照明與自然通風系統，屋頂位置還裝有太陽能板。阿姆斯多芬中學的新設計不僅提供了有機的學習活動空間，同時也成為當地的指標性建築。

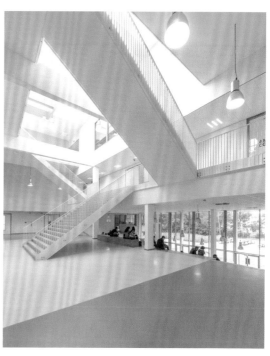

BANGKOK UNIVERSITY STUDENT LOUNGE
曼谷大學休閒中心

曼谷大學休閒中心為當地設計工作室 Supermachine Studio 所設計，原本是教授辦公室，設計團隊投入了大量的心思與創意，將這個面積 181.5 坪的空間，變成一個促進學生學習體驗、滿足學生不同需求、鼓勵創造與互動的平台。

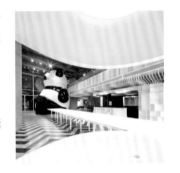

休閒中心內充滿了大膽的形狀，有趣的裝飾細節與圖案，還有讓人眼花繚亂的色彩：粉紅色、黃色、黃綠色等，一切充滿了活力與動感，而透明材料的使用、霓虹色像素化牆面、光亮的平面，以及獨特的角度設計都帶來不一樣的視覺享受。

大樓分為上下樓層，樓下為閱讀室，效果強烈的木質肋形牆面，搭配可以自由組合的巨型沙發區，讓學生可以創造屬於自己的閱讀姿勢。樓上則是活動區，分成兩個部分，一為布滿大膽草間彌生感的圓點卡拉 OK 包廂，另一則為一間可舉行小型活動的空間。運動區除了原有的游泳池及桌球桌，再加入一個大熊貓形狀的小房子和一個鋼管舞練習角落。各個空間內皆有連環的孔洞狀設計，視覺上將整個空間連成了一體，成為充滿能量又奇幻的點睛之筆。

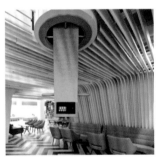

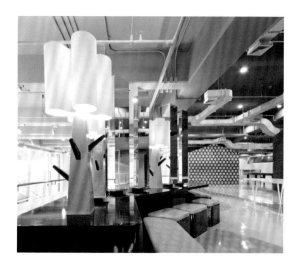

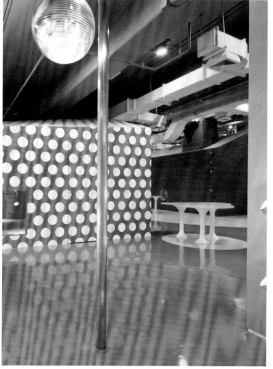

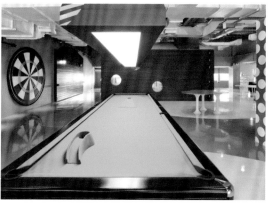

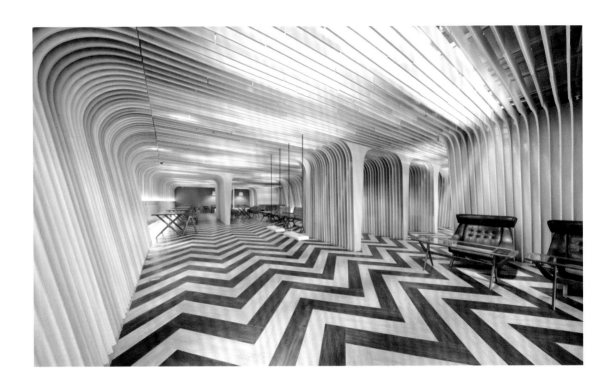

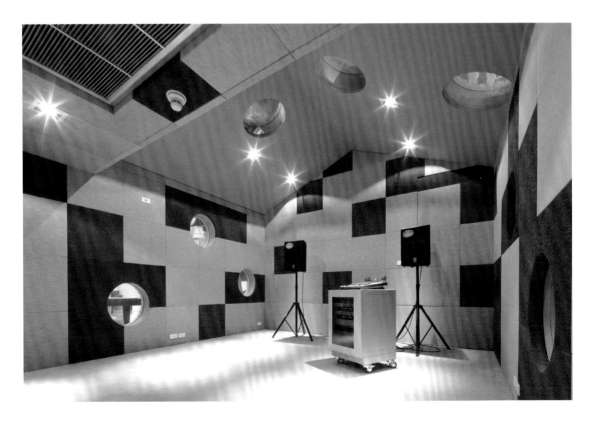

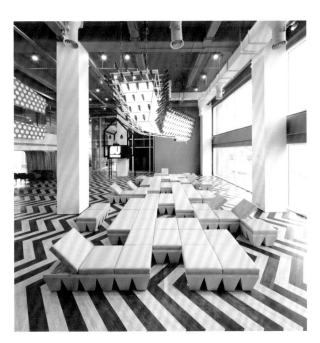

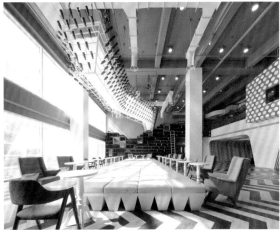

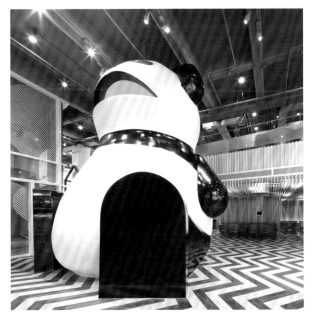

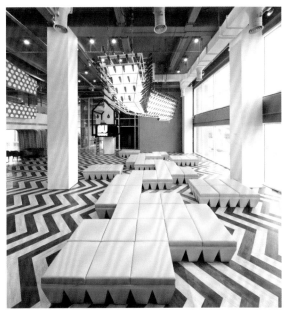

BANGKOK UNIVERSITY BRANDING UNIT
曼谷大學 Branding Unit 大樓

曼谷大學 Branding Unit 大樓翻新設計一樣由泰國設計
公司 Supermachine Studio 承攬。大樓共 121 坪，前身
為一家托兒所，經過改造之後變成一間創意工作室，致
力於推展學生自我表達溝通能力。由於預算有限，設計
師僅更新了室內空間，將牆面漆上各種生動的顏色：部
分室內空間與樓梯間家具為粉紅色；廚房以及廚房擺件
漆成藍色；新增的內牆和門窗則被分別漆成了玫瑰、藍、
黃三色。空間的重組與繽紛的色彩帶來了一室明媚的活
力氣息。

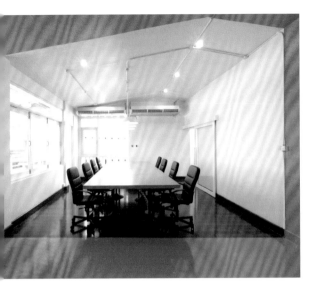

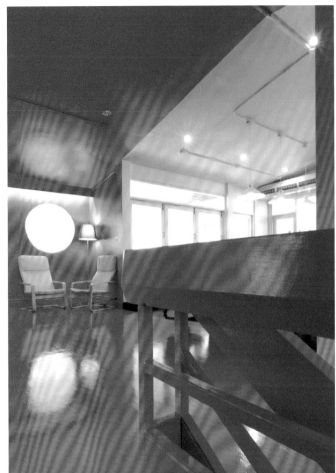

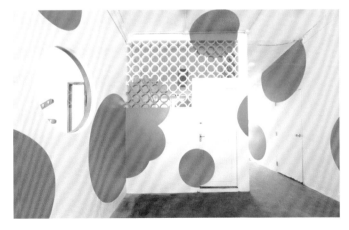

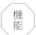

機能

彩色玻璃窗，
為幼兒引入光彩

西班牙，格拉納達 Granada
設計 Alejandro Muñoz Miranda
攝影 © Javier Callejas

THE EDUCATIONAL CENTER
El Chaparral 幼兒園

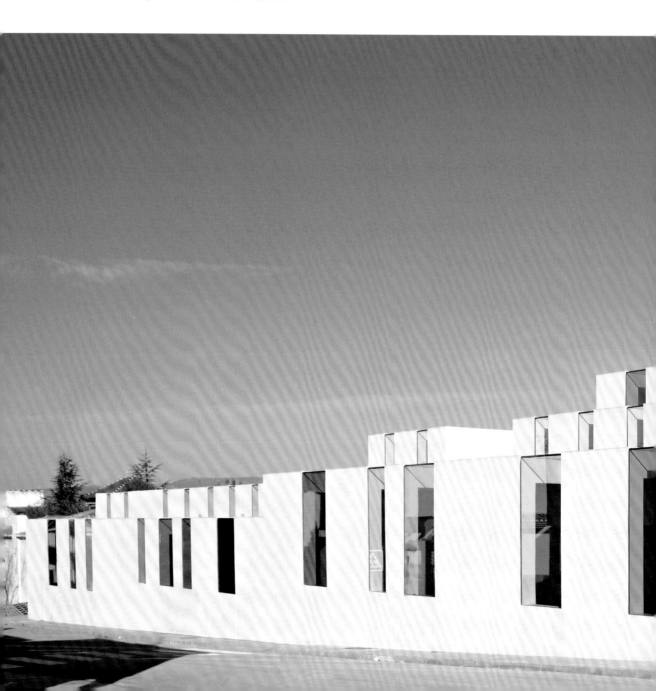

這所幼兒園位於西班牙的 El Chaparral 地帶，由西班牙建築家 Alejandro Muñoz Miranda 專為當地三歲以上兒童所設計。

建築為東西橫走向入口朝北，所有教室的門均朝向建築中心的院子，也就是戶外遊樂場暨綠化地帶。建築的東翼主要為各種功能區，例如廚房、餐廳、行政區、健身房等等。南邊為一條連接建築北邊各教室的長廊。走廊上灑滿了彩色的陽光，全得益於牆面上的透明彩色長形玻璃設計。

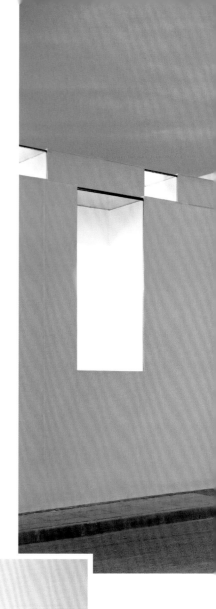

北邊教室的窗戶設計則為更大更寬敞的普通透明玻璃，和南面的彩色凹窗形成強烈對比。由於建築走向及兩側窗戶的設計，室內光線變化多端。室內的牆面與天花板依據不同空間的性質（教室、走廊、臥室、浴室等），而有各種方向的壓縮與解壓縮設計。

如同一般的幼兒園，該校也是依不同年齡區隔教室。但區別在於：教室間的隔牆是活動式的，可使兩間教室合併成一間，有利於大型活動的舉辦。隔牆上部為透明玻璃材質，使相鄰的教室在合併時達到視覺連通的效果。

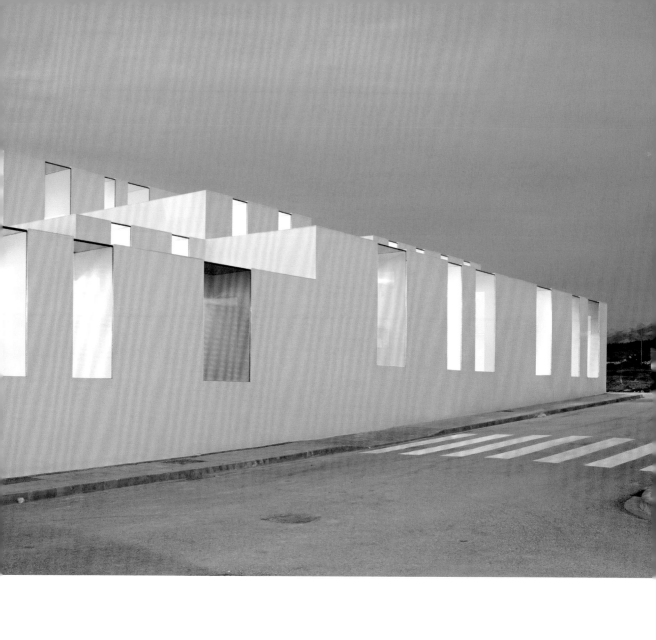

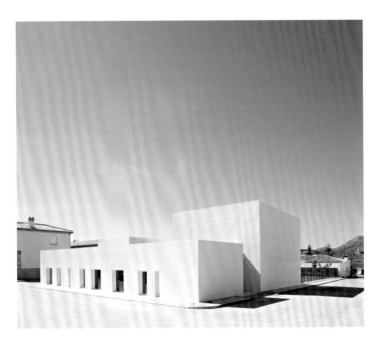

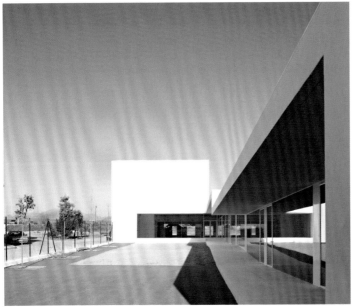

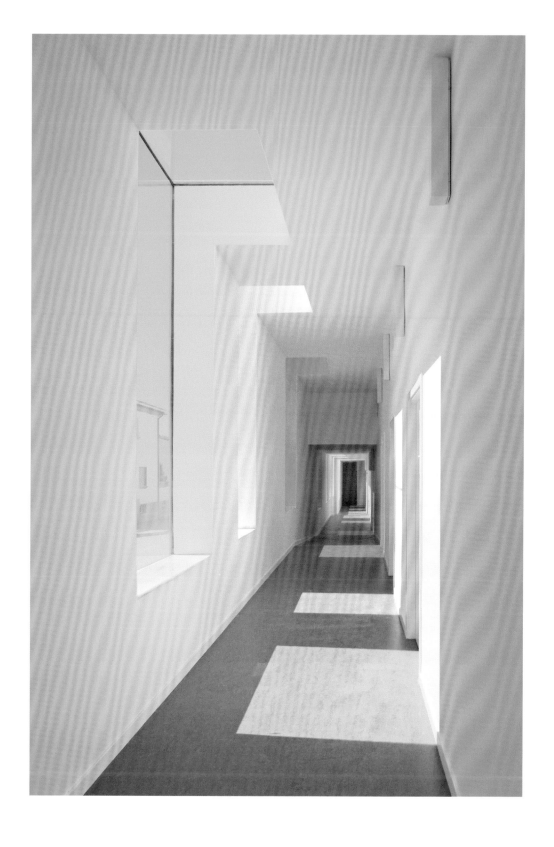

PAJOL KINDERGARTEN
Pajol 幼兒園

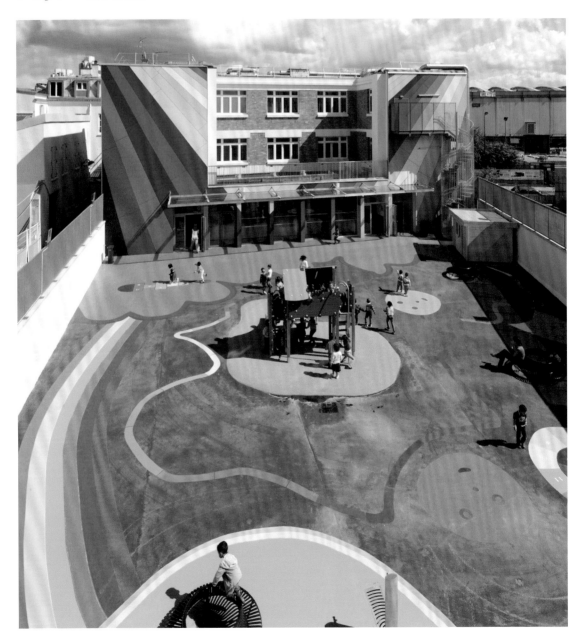

Pajol 幼兒園共有四間教室，由法國建築工作室 Palatre & Leclere 將一座 1940 年代的老建築改造而成，保留原建築結構的同時，又引進了鮮豔的彩虹色，為社區帶來無比的歡樂。

建築的前院為設計重點，設計師希望這裡會是一個充滿現代都市氣息的活力場所。這部分的設計有三個層次：牆體設計、一樓外觀以及院內裝飾。三部分的設計有機相連，形成一道開闊明媚的風景線。

本設計最大特點為大膽運用色彩於室內和室外的設計中。不管是家具或牆體，還是在前院遊戲場，都繪滿形狀不一的彩色圖案。就連休息室及廁所都有各種彩色材料的應用，例如彩色磁磚、玻璃、橡膠或木頭等。

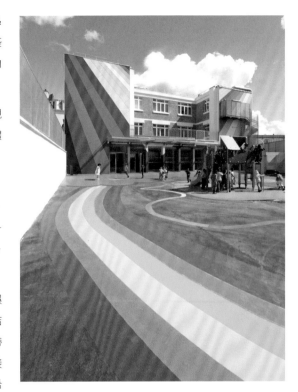

「此次設計的挑戰在於，必須平衡這棟建築的功能性與娛樂性，並重新組織內外空間，因此我們充分利用現有的結構，例如山牆等。彩虹概念主導整個設計，希望為人們帶來好心情。傳說彩虹的底端便是財富，在這個案例中連接彩虹底端的便是這棟三層樓建築，因為它哺育了我們的希望——孩子。基礎教育對於我們社會整體的意義不言而喻，我們想透過設計為明日花朵以及我們的未來注入希望。」

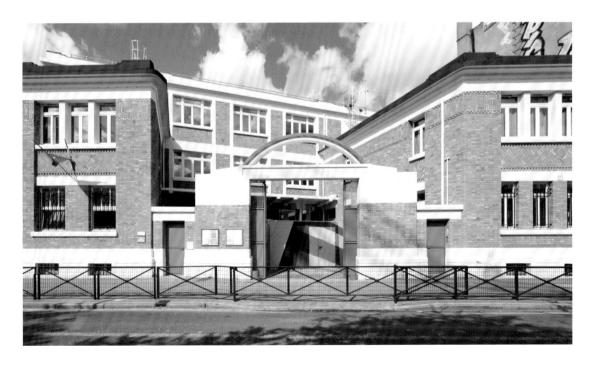

NURSERY IN LA PAÑOLETA
La Pañoleta 托兒所

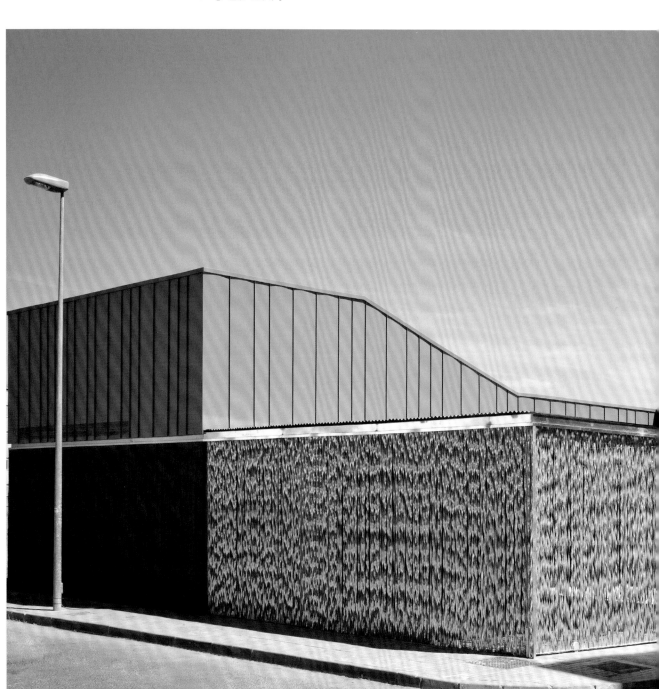

La Pañoleta 托兒所位於西班牙開發區的邊緣，當地多為社會住宅或低收入社區，這家機構的建立填補了當地此類服務的空白。設計師採用大規模整體預製結構（prefabricated large format building systems），預製混凝土牆面與石膏隔牆，鋅製屋頂以及各種鋼鐵架構和複合樓板來簡化建設過程，以便提前完成建案。

整體建築呈長方形，由外圍牆環繞，圍牆與建築之間是寬闊的庭院，包圍建築主體結構分布。鮮明的黃色方形鋁窗鑲嵌在白色內牆中，與彩色的玻璃天窗為一片沉寂的室內添加活潑趣味，帶來一室的彩色陽光。教室隔牆可以自由滑動，可向左推開將相鄰教室合併，便於舉辦大規模的社區假日活動。

La Pañoleta 托兒所的顏色設計不僅使整體建築更加生動，也讓該機構成為開發區中的重點學前教育設施，持續支持著當地發展。

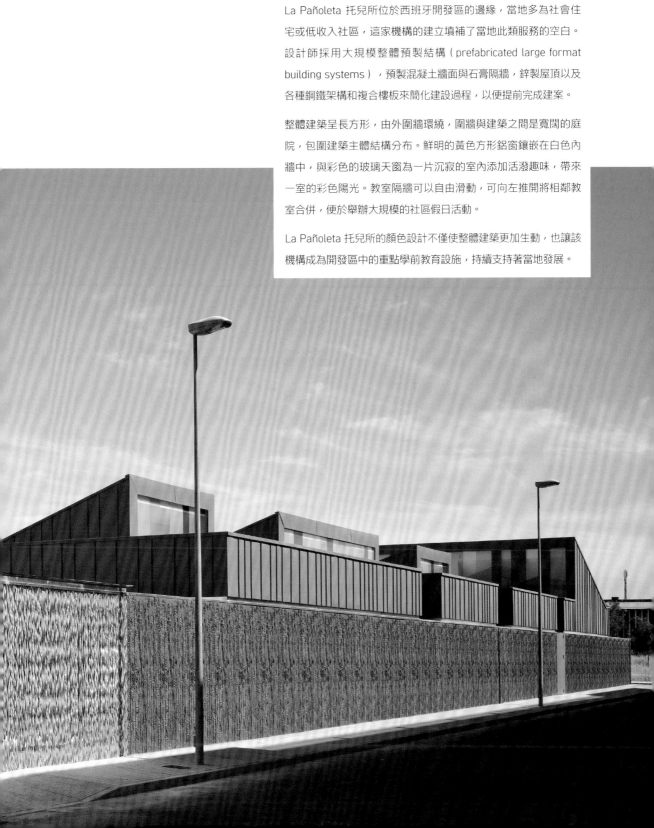

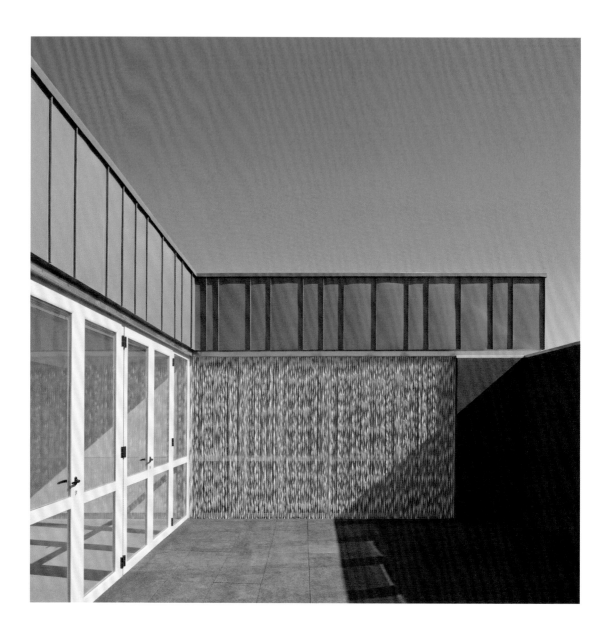

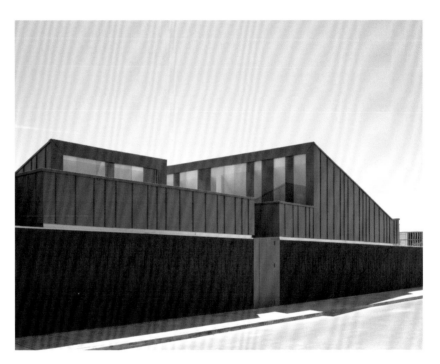

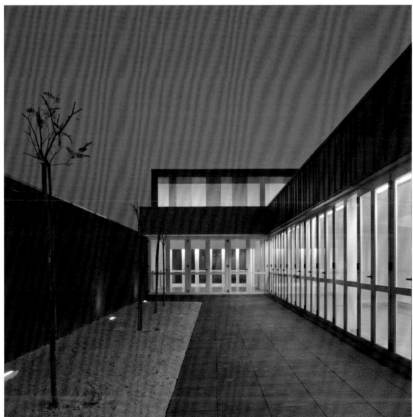

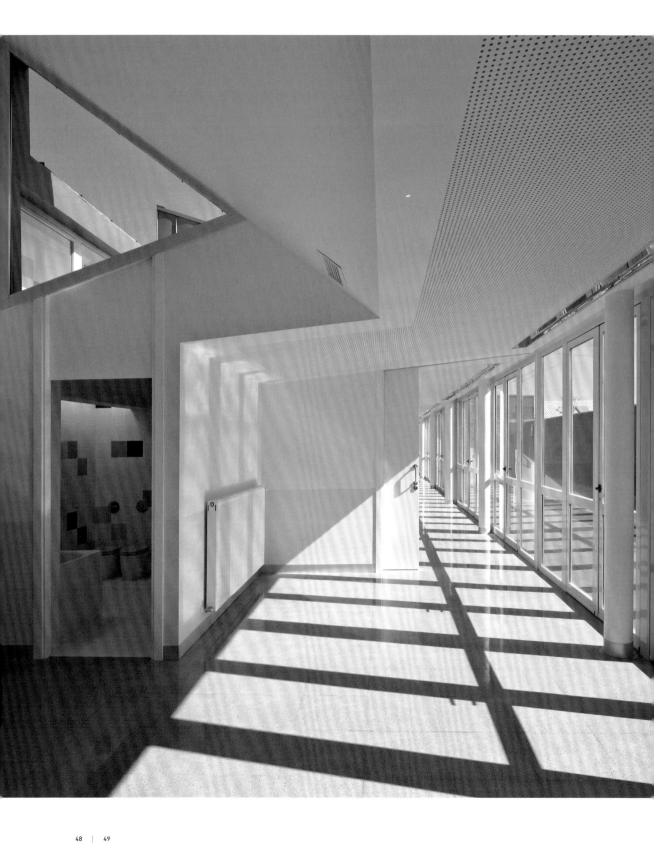

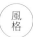
CHILDCARE FACILITIES
Boulay 托兒所

來自法國史特拉斯堡的建築師 Paul Le Quernec
設計了這間兒童保育中心兼托兒所。設計特點
為透過光滑的外牆、屋頂及室內設計來探索流
線型的建築語境。

為了避免汽車接送造成臨近道路堵塞，建築師將車道設計為單行道，一方面限制車流量，同時也降低了交通事故的可能性。汽車暫停區緊鄰人行道，方便家長進入建築入口，不必再跨越馬路。入口部分向內凹陷，避開了車流的嘈雜。

儘管建築外形新穎，但施工與建築材料均採傳統作法。建築的正面為絕緣黏土磚牆（insulating clay brick），表面再覆以 20 公分厚的強性礦棉隔層（re-enforced mineral wool），最後塗上石膏並漆上點狀圖案，遠看彷彿一幅絢麗的點彩畫。

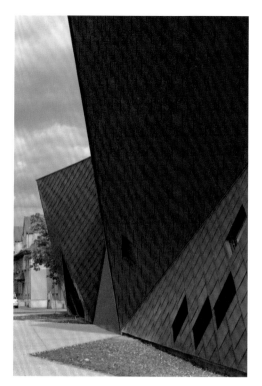

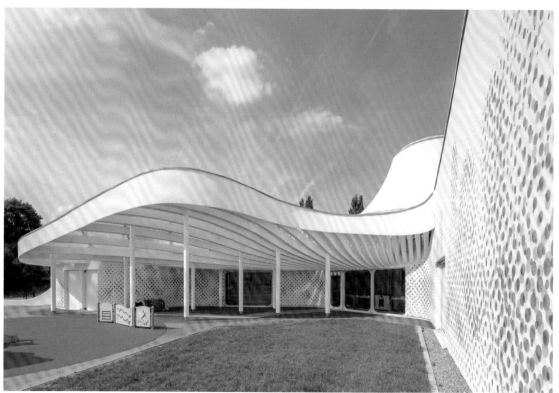

室內設計與波浪形外觀相得益彰，每個區域空間均為離心或向心結構，圍繞著中心展開。在建築中心部位，有個類似馬戲團的錐形木質屋頂，直徑寬達 3 公尺，鑲嵌玻璃板，以獲取自然照明。行政區塊分別被漆上不同色彩：北翼的後勤設施專用房（鍋爐房，配電室等），被漆成滅火器般的鮮紅色；辦公區域為綠色；南翼的兒童活動區域則被漆上黃色。室外遊樂場上方的屋頂出簷讓兒童在任何天氣裡都有戶外活動的機會。

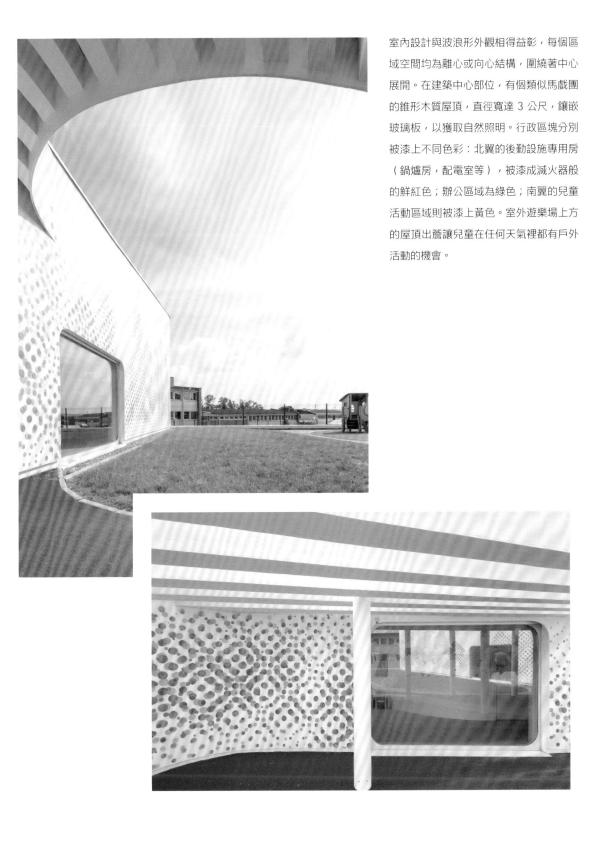

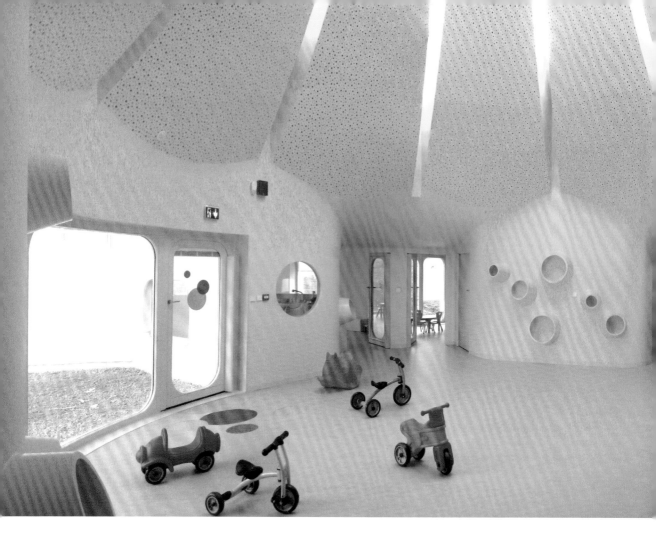

為了支撐室內的膠合板木樑，承重牆為鋼筋混凝土結構，這樣一來便能大量生產流線型的木樑，降低建築成本。屋頂貼有單層防潮薄膜，外加孔型石膏板設計，大大提升空間內的音舒適效果（acoustical comfort）。地下供熱系統安裝於亞麻地板之下，地板顏色與牆壁的環保油漆的顏色一致。門窗則由木材製成，均滿足 BBC（低耗能建築）設計要求。

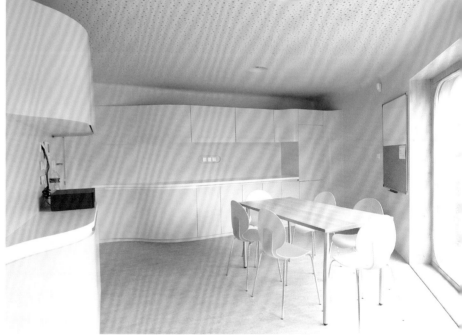

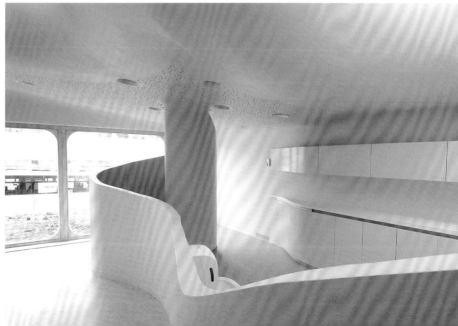

SENZOKU GAKUEN COLLEGE OF MUSIC "THE BLACK HALL"

洗足學園音樂大學 Black Hall

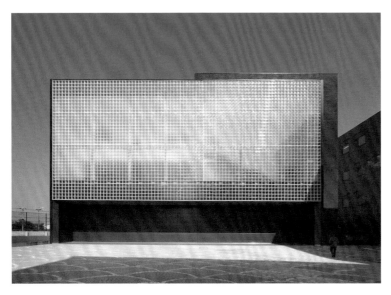

東京設計工作室 TERADA DESIGN 為日本神奈川川崎市的洗足學園音樂大學，設計了這座顏色鮮明的禮堂，以及室內的指標系統。這間被稱為「Black Hall 黑色禮堂」的空間，總面積超過 1815 坪，用內牆分割成多個密閉的空間，包括多個錄音室、教室以及練習室。為了激發學生的創造力，設計師使用顏色區分各個區域，並使用巨大的彩色數字及圖示用作室內指標。

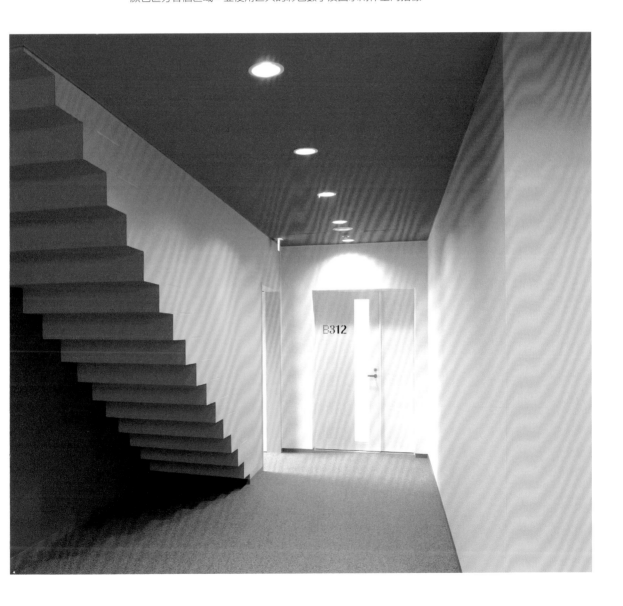

CASA DAS ARTES
藝術之家

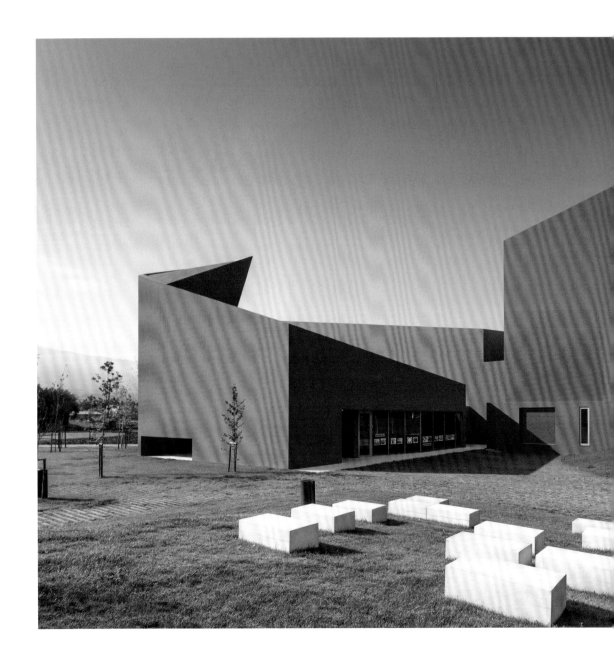

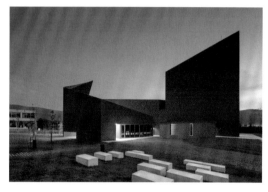

藝術之家 Casa das Artes 位於葡萄牙 Miranda do Corvo 市，背向 Lousã 山，以摩登、強烈的幾何線條與顏色，象徵鄉村自然與城市文化的碰撞相遇：坡形屋頂不僅呼應了背景山脈的走勢，也形似傳統鄉村屋頂的造型。鮮紅色的牆面與屋頂一體成形，在周圍綠色植被的映襯之下相當耀眼。設計師希望藝術之家這座現代化建築成為地標，為當地藝術文化活動提供一個充滿創意的空間，激發參與者的思考並提高生活質量。

藝術之家提供多功能空間應用，滿足不同的文化藝術需求。戶外廣大的環形空間為休閒活動場所，包括綠化帶與人行道以及其他區域。

建築主體分成三個部分，代表了三種不同的功用：第一部分為舞台區；第二部分為觀眾席與入口門廳；第三部分則為自助餐廳與博物館預留地，此區在視覺上為獨立的建築單元。

內部設有多個入口，利於遊客通行，不需經過觀眾席即可前往博物館、自助餐廳等不同區域。門廳即為主要出入口，也可以作為展覽廳，空間由中間小樓梯一分為二，通往可容納 300 人左右的觀眾席。舞台包含一個可升降的樂池，在此可舉行戲劇、歌劇、演唱會、會議、講座等活動。自助餐廳獨立於建築主體，也是通往觀眾席的主入口之一。餐廳的外部露台鑲嵌一個朝西的天窗，可將自然光線引入室內。

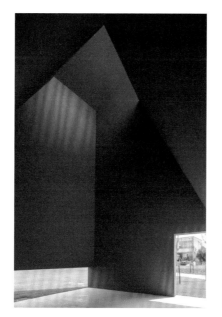

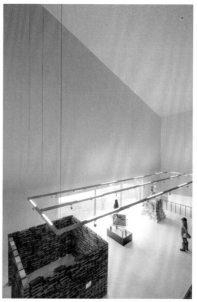

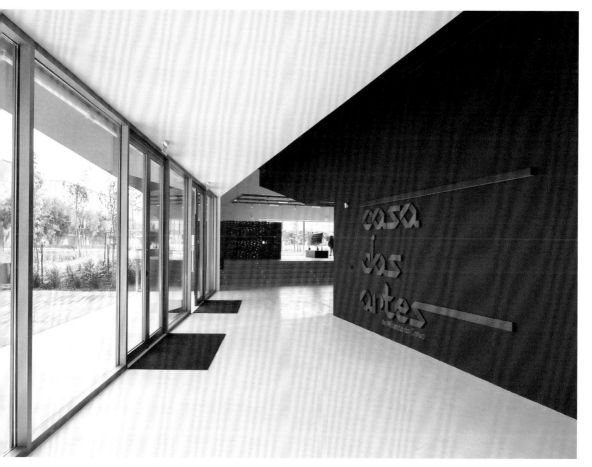

THE SHED
倫敦國家劇院擴建大樓

倫敦建築師 Haworth Tompkins 設計了這座位於泰晤士河南岸的英國國家劇院擴建大樓。這個藝術建築項目不僅對國家劇院來說是大膽的嘗試，同時對建築設計團隊來說也是一次實驗性的挑戰。

這座位於國家劇院前方的建築占據了原劇院廣場，靠近河岸，可容納 225 席座位。這些座位全由原鋼和膠合板製成，內裡襯以質地粗糙的木板，呼應國家劇院標誌性的混凝土牆面。為了與國家劇院主樓大膽的幾何形狀相呼應，擴建大樓的觀眾席與朝上突出的四角全由造模工藝製成。兩者靠一條有二樓陽台遮雨的走廊相連接，便可進入劇院門廳。

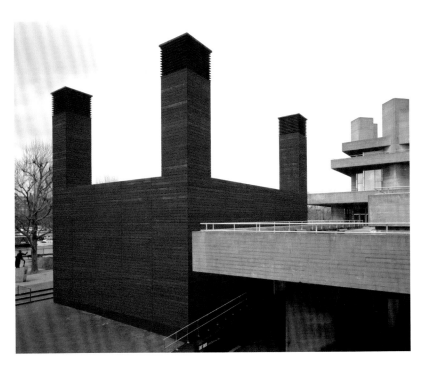

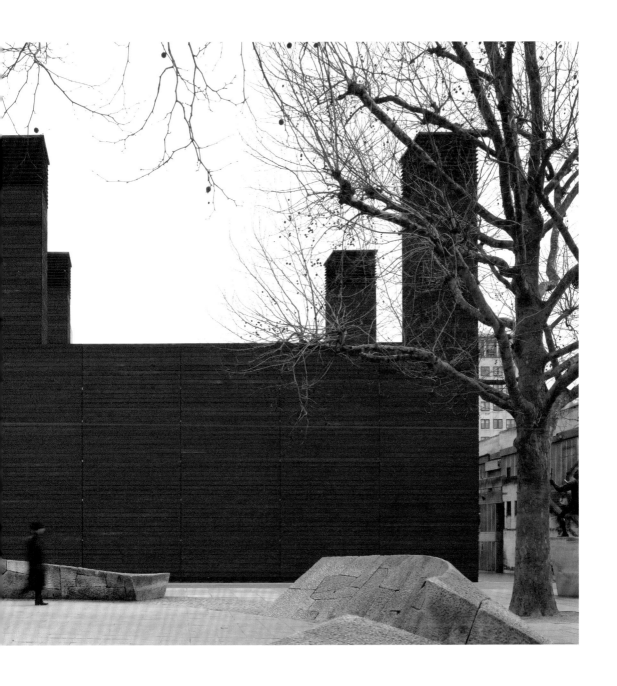

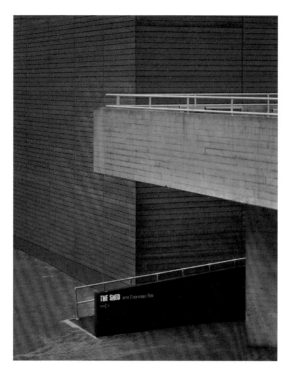

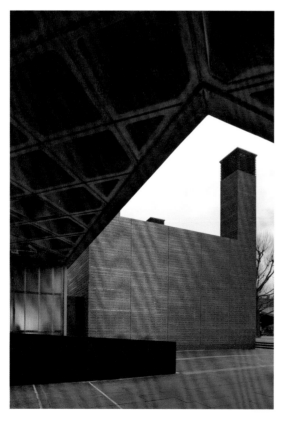

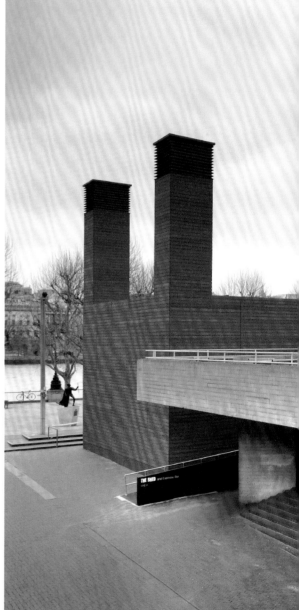

這個工程同時也是 Haworth Tomkins 嘗試永續環保劇院設計的成果之一。建材 100% 選用可回收環保材料，禮堂內的座位也是採用回收材質製成。樓頂的四角不僅是該建築的視覺亮點之一，也構成劇院內的自然通風系統。

國家劇院擴建大樓所顯現出的臨時特質也可見於 Haworth Tomkins 之前的作品，如阿爾美達（Almeida）劇院、王十字車站等著名建築，帶有強烈的裝置風格。這座鮮紅色的建築已成為倫敦泰晤士河南岸入口的地標，過往人群無不被這座奇特的建築所吸引。靚麗的紅色外表和封閉式設計，大膽挑戰了國家劇院的幾何外形與混凝土質地，散發一股神祕的韻味。

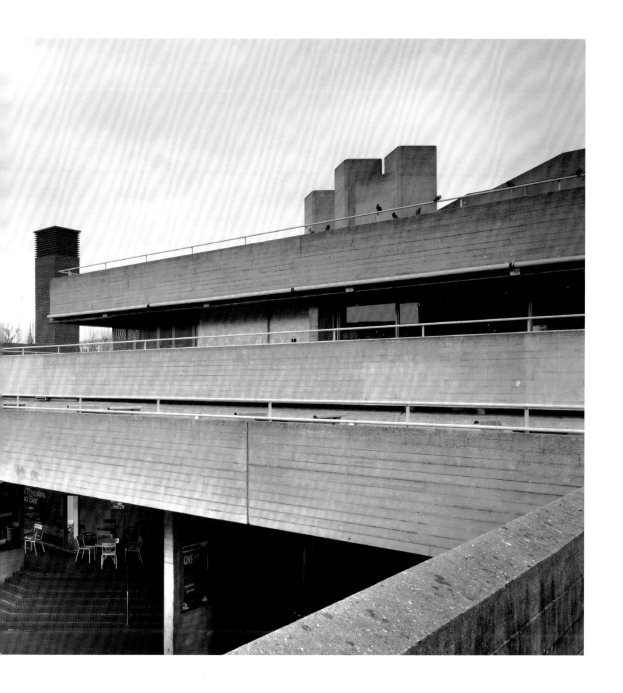

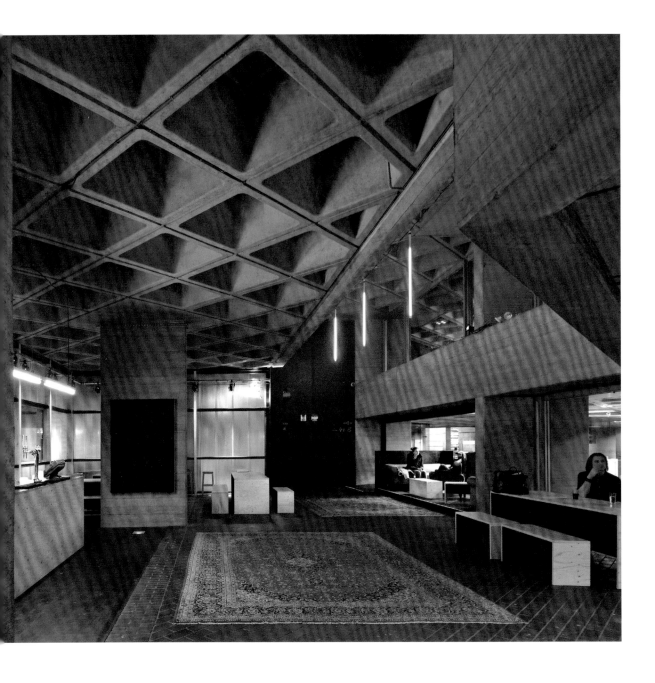

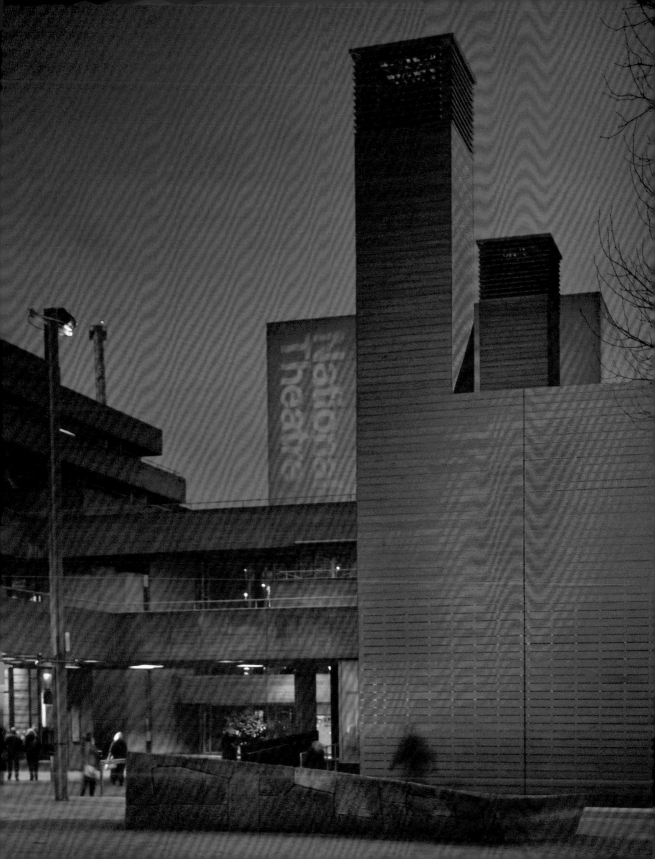

AGORA THEATER
Agora 劇院

Agora 劇院充滿活力的外觀，滿足了現代劇院的功能與藝術層面要求，生動的建築語言也讓小鎮從二戰的陰霾走出，獲得重生。內外牆體均由特殊的多面體塑成，呈現一個光怪陸離的表面，可視為象徵魅力無限又虛幻的舞台世界。表演節目不限於室內舞台與夜間時段，甚至可延伸至白天時劇場外的各種都會體驗。

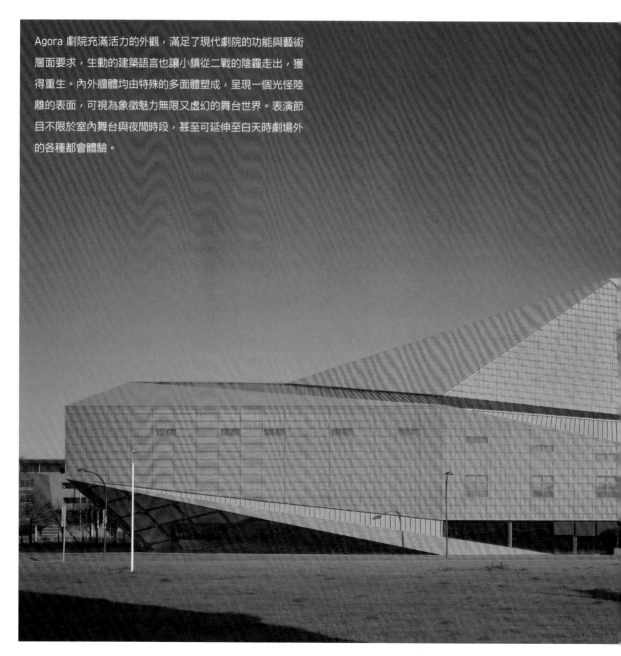

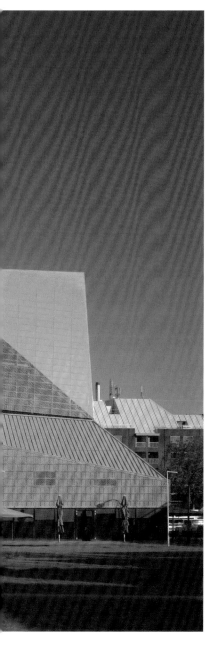

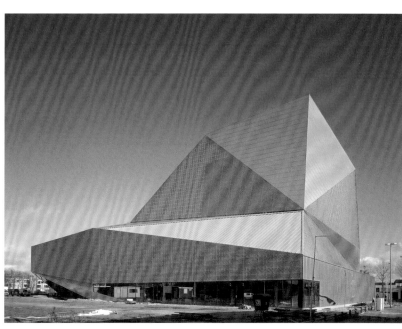

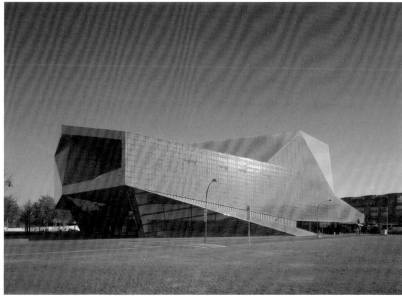

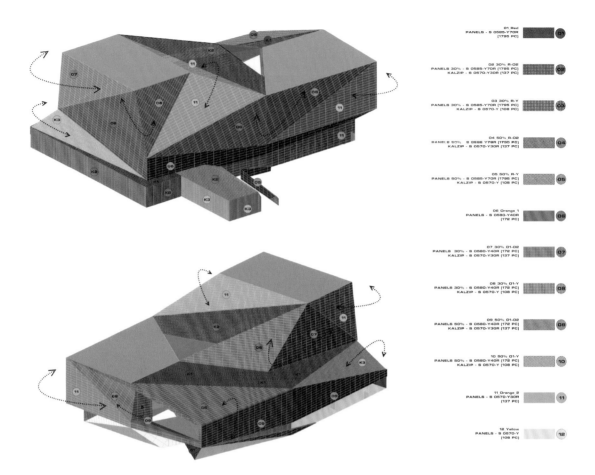

UNstudio 首席建築師兼合夥人 Ben van Berkel，非常關注建築與人之間的互動，探索如何透過建築表現舞台元素與細節，最終突破傳統劇院單一的功能性。「其實我們可以把建築本身理解成一場無盡頭的現場演出。建築案的整個過程，包括發想、構思與方案確定、施工後期的裝飾以及接下來的老化過程等，在這些階段中建築一直面對著一群熱切渴盼的觀眾。在 Agora 劇院案例中，建築的亮點或意義並不在於細節或建築體本身，而在建築所體現的建築師、建築以及大眾之間的互動關系。」

PANELS - S 0585-Y70R (1795 PC)

PANELS 50% - S 0585-Y70R (1795 PC)
KALZIP - S 0570-Y30R (137 PC)

PANELS 30% - S 0580-Y40R (172 PC)
KALZIP - S 0570-Y30R (137 PC)

KALZIP - S 0585-Y70R (1795 PC)

PANELS 50% - S 0585-Y70R (1795 PC)
KALZIP - S 0570-Y (108 PC)

PANELS 30% - S 0580-Y40R (172 PC)
KALZIP - S 0570-Y (108 PC)

PANELS 30% - S 0585-Y70R (1795 PC)
KALZIP - S 0570-Y30R (137 PC)

PANELS - S 0580-Y40R (172 PC)

PANELS 50% - S 0580-Y40R (172 PC)
KALZIP - S 0570-Y30R (137 PC)

PANELS 30% - S 0585-Y70R (1795 PC)
KALZIP - S 0570-Y (108 PC)

KALZIP - S 0580-Y40R (172 PC)

PANELS 50% - S 0580-Y40R (172 PC)
KALZIP - S 0570-Y (108 PC)

First Floor Plan

Second Floor Plan

Third Floor Plan

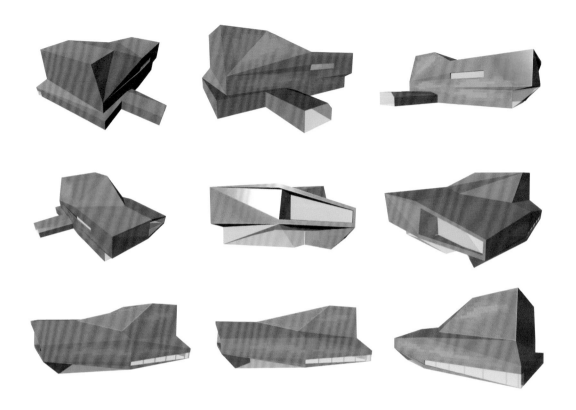

Agora 劇院有兩個音樂廳，出於隔音考量，一大一小的音樂廳位於建築的兩端。除了音樂廳，建築內還有舞台架構、多個出入口與門廳、更衣室與多功能空間、咖啡館及餐廳。建築向上突起的部分為舞台機械設備儲藏空間，兼具實用性與美觀。牆面的尖角被覆上深淺不一的橙黃色鐵板，再疊加上玻璃，觀眾站在這些尖角位置樓層，可以窺伺下方音樂廳的演出。同樣位於上方的演員休息室，也讓演員們退場後，透過一個傾斜的大玻璃窗，看見下方觀眾席中的一舉一動。

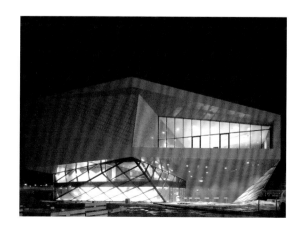

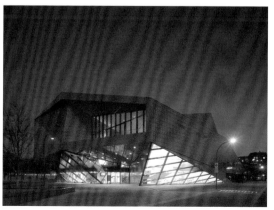

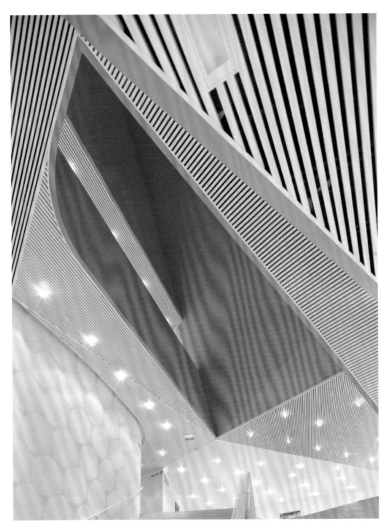

室內的顏色隨著樓層升高逐漸加深。一條蜿蜒的粉色扶手由上而下流淌至一樓大廳，直通往樓頂，顏色從一樓的粉紅色一路變化成紫色、深紅色、櫻桃色，最後是白色。站在樓頂往下望，可一眼望穿一樓大廳。主音樂廳內部為紅色，樓上包廂位置旁的特殊造型隔音板，與建築物外牆的尖角同樣吸睛。以一個人口不多的小鎮來說，Agora 劇院完全可以滿足大型國際演出的要求。

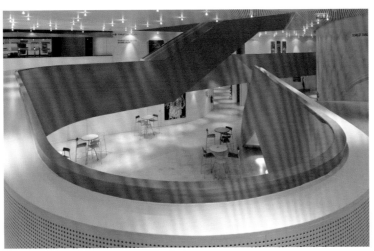

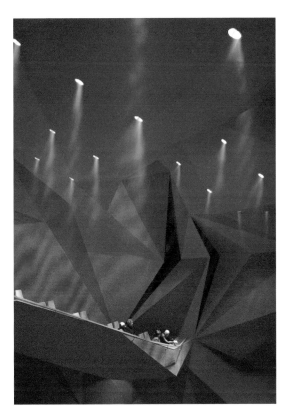
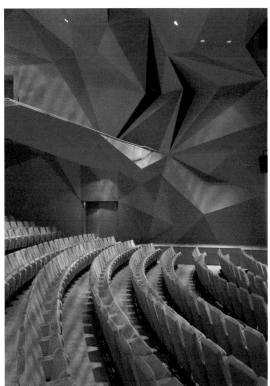
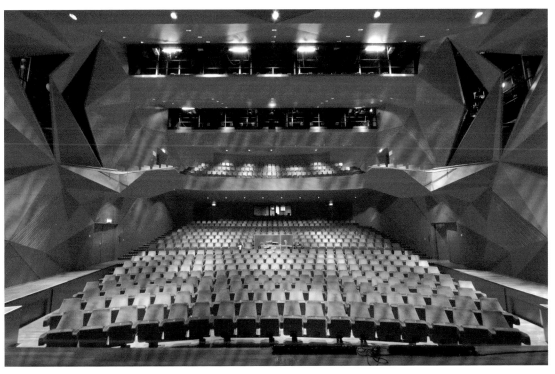

NMA ADMINISTRATION—ARM ARCHITETURE
澳洲國家博物館側翼

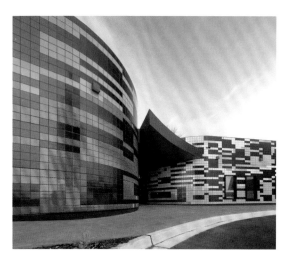

澳洲國家博物館最初的設計概念即為拼圖式的排列組合，使用同樣規格的方塊拼出外形各異的造型。雖然造成整體視覺上的不統一性，但也正好體現了澳洲的多元精神。

新建的側翼呼應主樓的風格，將立體拼圖結構體轉化成一面彩色拼圖牆，並連接博物館的新舊棟建築。牆面顏色變化模仿常在展覽中見到的熱區圖（heat map），使用各色的磁磚貼於外牆，在綠色的行政大樓與淡黃色的附屬大樓間漸層展開，將原有建築聯繫成連貫的整體。

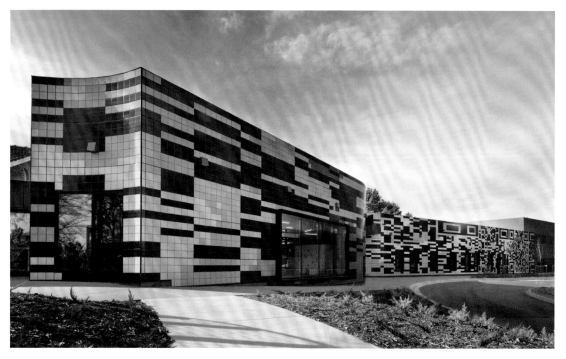

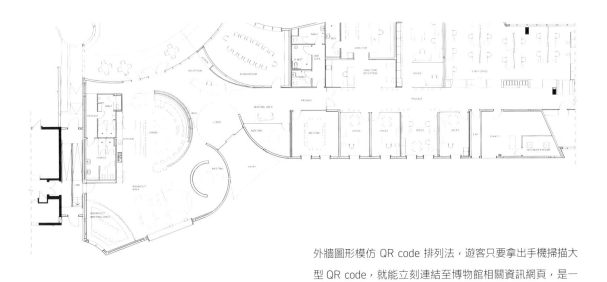

外牆圖形模仿 QR code 排列法，遊客只要拿出手機掃描大型 QR code，就能立刻連結至博物館相關資訊網頁，是一個有趣又實用的互動設計。

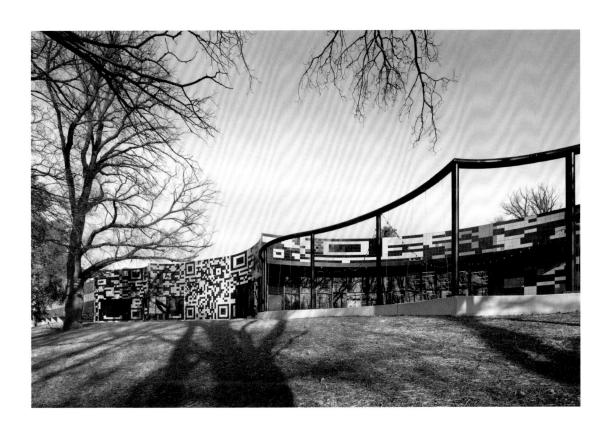

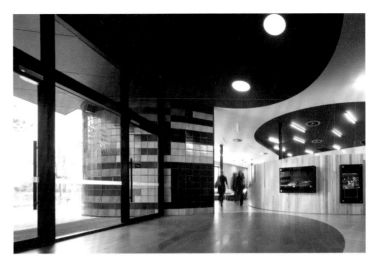

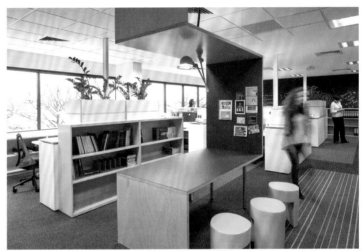

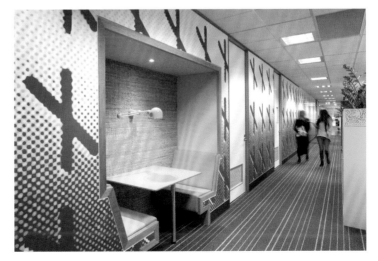

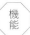
TISSE MÉTIS ÉGAL
TISSE MÉTIS ÉGAL 觀景亭

Chateau Ramezay 歷史博物館與 Reford Gardens 觀光花園聯合邀請設計工作室 PLUX.5 於第四屆的 Metis-sur-Montreal 活動上設計了這個建築裝置。造型吸睛的裝置位於蒙特婁市的舊城區中心 Place De La Dauversiere 廣場上的一塊茂盛草地，周圍多為歷史悠久的舊建築，該裝置的到來改變了當地人們對都市建築的觀點，並注入一股新活力。

建築外牆為鏤空設計，有多個不同大小的紅色三角窗穿透設計，容易讓人聯想至魁北克傳統手編腰帶上的箭頭圖案。走入室內，遊客會被光影之間的交織所吸引，這也正是設計師想要表達的概念之一，是對周圍環境的一種呼應，以現代視角重溫傳統，向魁北克的歷史致敬。

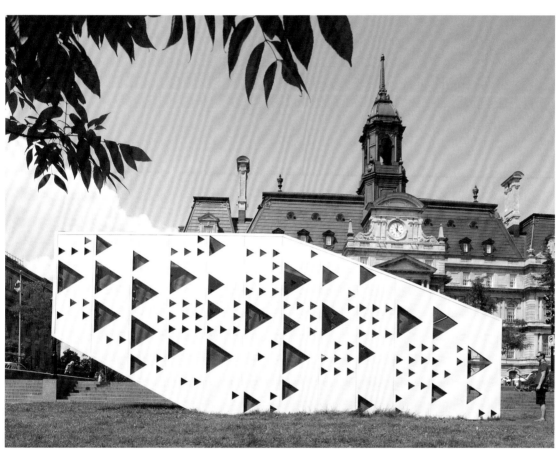

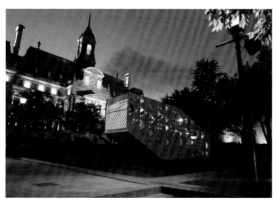

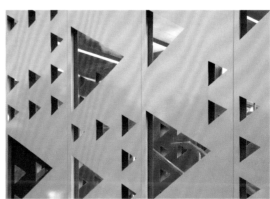

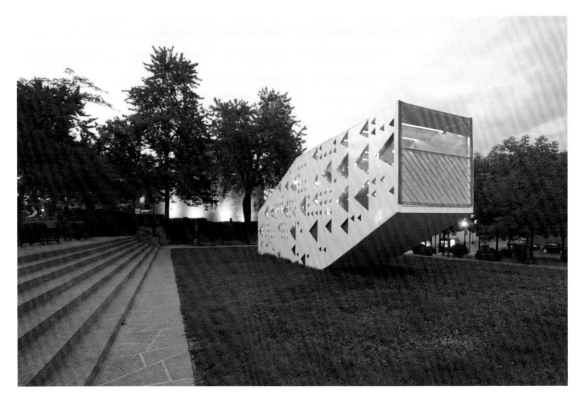

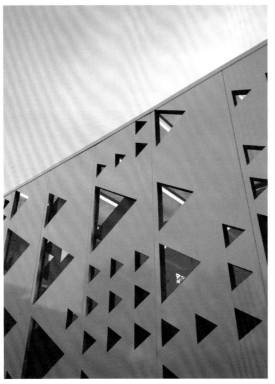

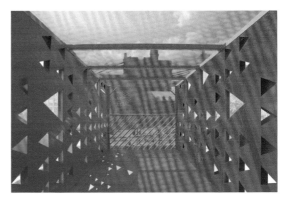

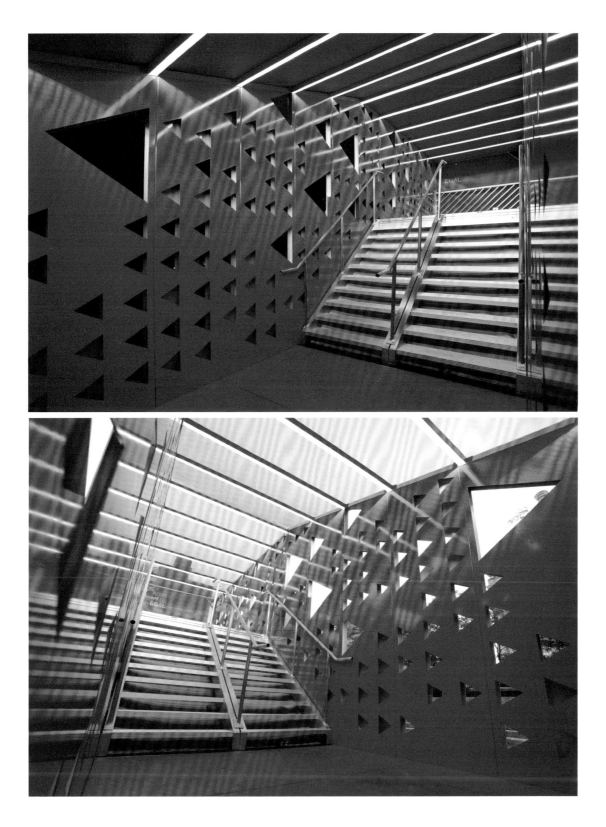

YOUNG AT ART MUSEUM
兒童博物館

作為一家兒童博物館，Young at Art Museum 在室內設計中利用多種複雜的設計細節，打破了傳統博物館與兒童博物館之間的界限。這個充滿特色的藝術空間內，不僅展覽了各種藝術裝置，並提供兒童參與藝術創作的機會，讓孩子從小便對「美」與「審美」進行探究。而色彩賦予了空間不同的層次，以象徵的方式表現出空間與藝術、歷史、文化、自然以及其他元素之間的聯繫。

藝術空間「ARTSCAPES」的使命為延續藝術史，幫助個人找到在其中的定位。空間中的亮點為「洞穴」的設計。「洞穴」其實是一個個彩色裝飾的小空間，既是一種隱喻象徵，同時也作為集會場所、劇院和藝術品製造等用途。這些洞穴結構無立柱支撐，平面塑以白色啞光表面，造成一種神祕的意象，正符合當時流行在南佛羅里達州的現代主義風潮，沉靜、現代的風格正好與古老的藝術史形成一種對比。為了展示這個設計的現代性，洞穴內部陳列了 4D 翻書動畫（flipbook），以色彩、光線、音樂以及影像媒介讓 5000 年的藝術史一一再現。

「洞穴」將博物館的定位從藝術品展示學習，轉移到用藝術進行學習。年輕的觀眾可以在這裡進行人生第一次的藝術創作，就像古老人類畫出第一幅洞穴壁畫一樣，以自己的方式為美術史添加一筆，學會透過自己動手，來了解藝術家們的藝術表現與溝通方式。其中一個洞穴的面板上展示一幅 Paleolithic Lascaux 洞穴壁畫，這些豐富的色彩顏料來源為地下礦石，將這些礦石挖起來之後，將之塑成蠟筆一樣的長條，或者是研磨成彩色液體。這顏料製法從古至今，在美術史都有廣泛的運用，上自洞穴壁畫，下至林布蘭等畫家的畫作中依然可見。在這裡，色彩帶領觀者穿越時光，重遊了藝術史。

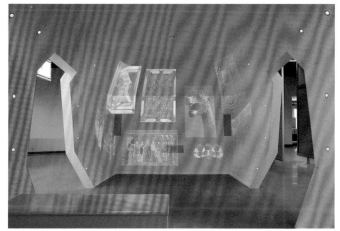

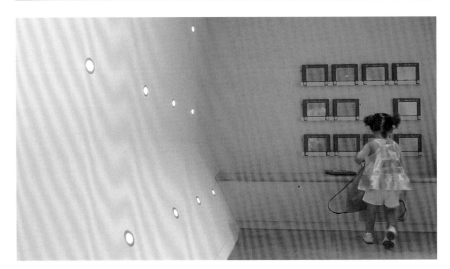

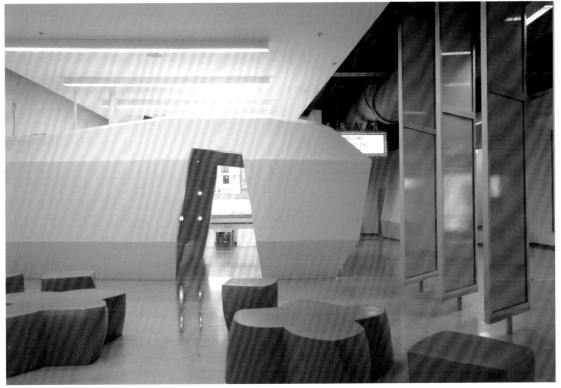

接著是肖像畫廊，為設計師對 19 世紀藝術沙龍的致敬，特別是對約翰索恩爵士杜維琪畫廊（Sir John Soane's Dulwich College Picture Gallery）優雅風格的敬意。約翰索恩爵士擅長使用大膽亮色，在本案例中，設計師也沿用了這種風格，將「杜維琪紅」貫穿了牆面、裝飾、沙發等細節，集中了室內空間的焦點，同時也達成了細膩的層次，帶給空間一種特殊、豐富、愉悅的氛圍。在這個空間裡，色彩與豐富的現場藝術體驗為最大的亮點。

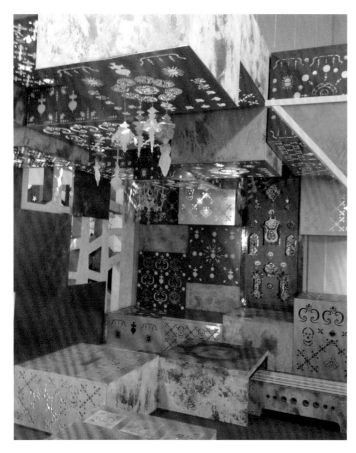

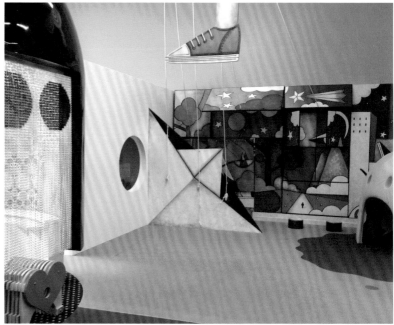

在這個奇妙的空間內，彎彎曲曲的通道帶領孩子們穿過一個個的迷宮，達達主義風、超現實主義風格，奇異色彩的扭曲圖案與跳躍的符號出現在壁紙上，以及各種設計細節中，以意想不到的藝術創意、思想和美感，不斷地挑動著孩子們的視覺和神經。緊接而來的還有普普風的明快線條、歡快的大眾文化與安迪沃荷式的廣告風格。各種現代主義藝術元素以豐富的色彩吸引孩子們的積極參與。

自古以來色彩都帶有強烈的文化內涵，在這裡也不例外。在 CULTURESCAPES，色彩帶領孩子們回顧了傳統建築色彩，同時介紹了一些受傳統藝術影響，世界各地的藝術家作品與其中使用的色彩。在這空間內孩子們不僅能體驗各種顏色，同時還可以參與藝術製作，在實踐中了解這個不斷變化的世界。

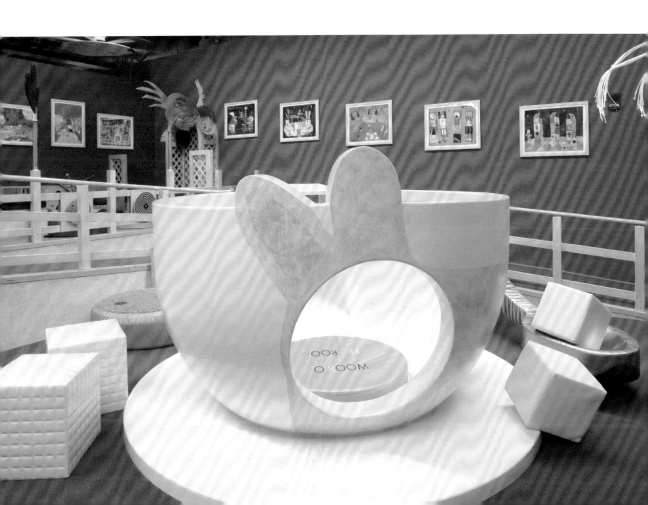

紅玫瑰意象飄香，
引誘觀者一探花苞裡的究竟

義大利，米蘭 Milano
設計 Fabio Novembre
攝影 © Pasquale Formisano

IL FIORE DI NOVEMBRE
Fabio Novembre 個人展覽場

義大利的家具暨建築設計師 Fabio Novembre 在米蘭三年展設計博物館的個人展覽中，打造出一個由馬賽克磚組成的紅玫瑰花型展間，不僅讓參觀者彷彿置身於玫瑰花瓣裡的一座迷宮中，更以昆蟲採蜜的概念為發想，希望參觀者能像昆蟲一樣傳遞花的美好。

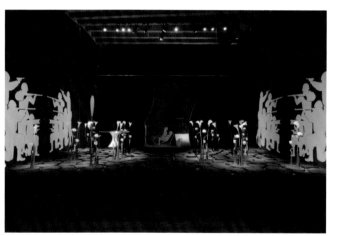

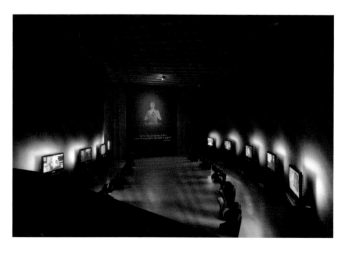

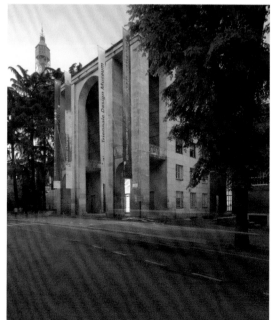

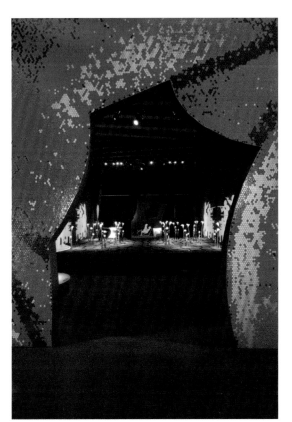

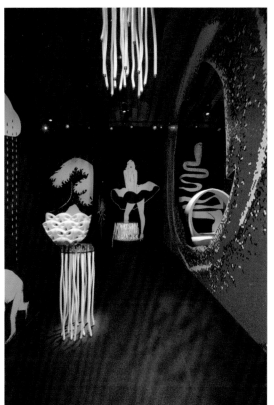

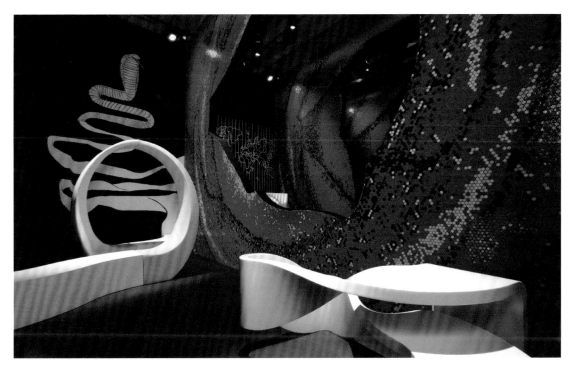

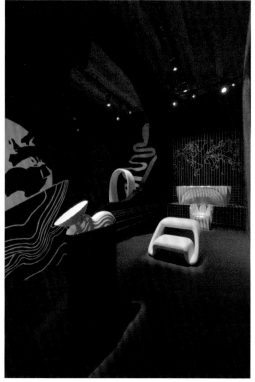

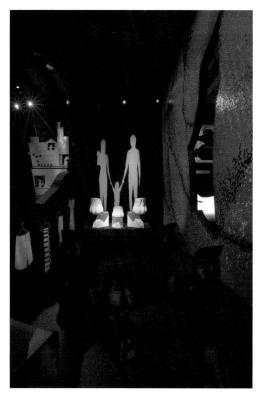

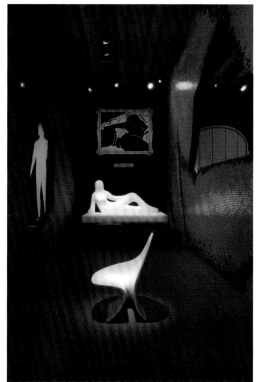

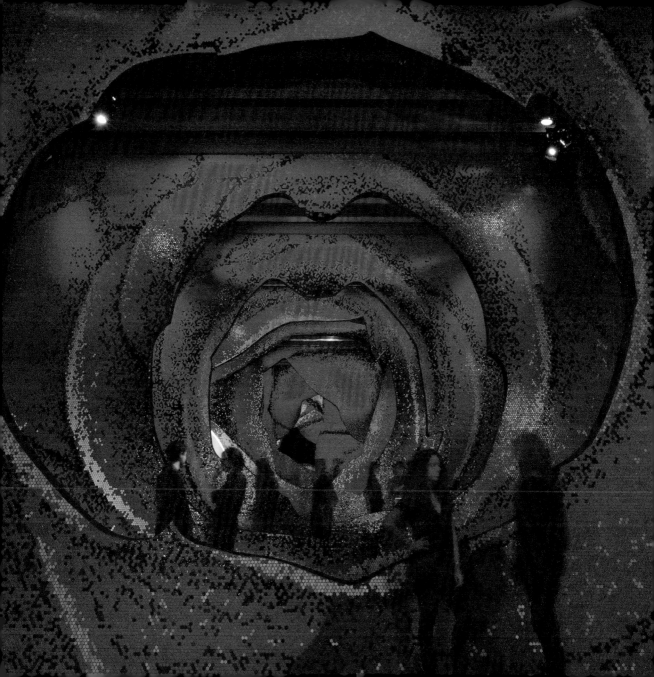

義大利，米蘭 Milano
設計 Fabio Novembre
攝影 © Pasquale Formisano

TDM5：GRAFICA ITALIANA
平面設計展覽場 TDM5：GRAFICA ITALIANA

此次展覽由設計師 Fabio Novembre 承擔設計，於米蘭三年展設計博物館展出。作為 TDM5 系列展出的第五場，Grafica Italiana 展示的主題為「20 世紀義大利平面設計」，展覽中呈現了義大利的社會及文化變革。這也是該博物館近年來的目標：推動義大利創意，特別是設計領域的發展。

進入博物館，觀者首先會走過一道通往中央樓梯的竹製人行吊橋。吊橋的虹彩引人走進一個迷幻的世界。首先映入眼簾是一堵白色的高牆，就像書本空白頁一樣，夾雜著彩色的標記。再往前走，書頁中開始出現故事、文件，和各種物件，既有對未來印刷工業的大膽設想，也包括對過往古老工藝的回顧。

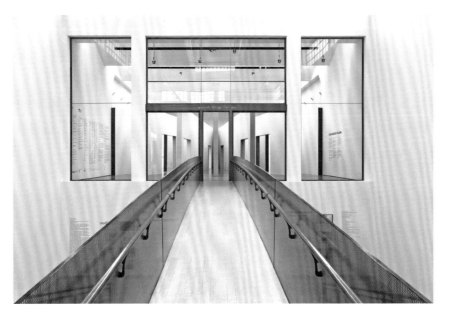

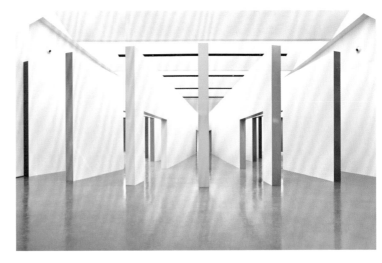

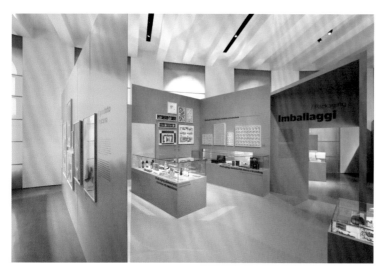

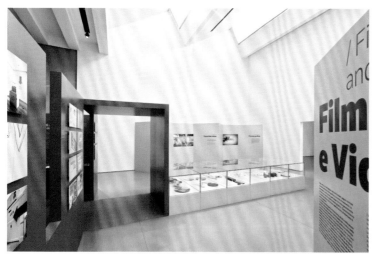

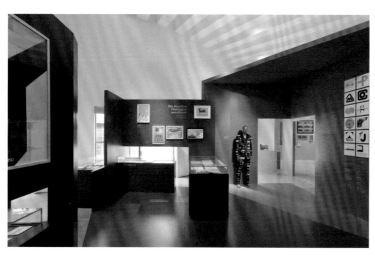

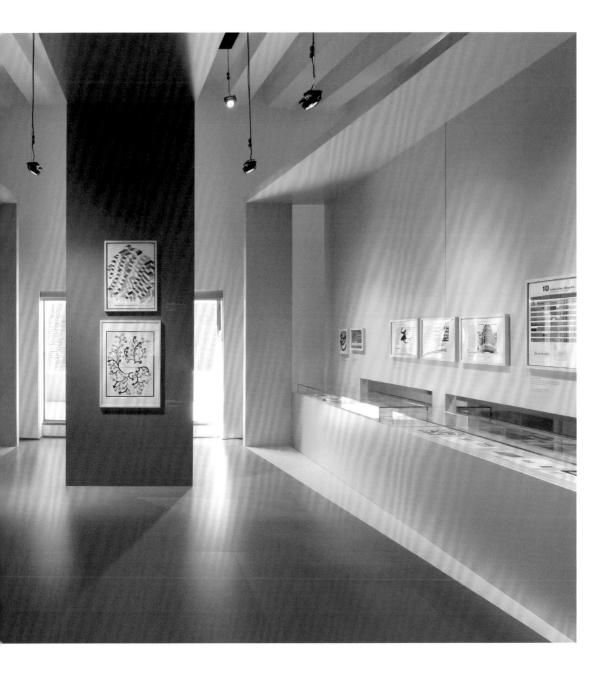

為了讓參展觀眾了解義大利平面設計師在義大利的經濟社會以及文化發展中的推動作用，Novembre 以希臘神話「繆斯九女神」為靈感，將展覽分為九個部分，分別是九種平面設計分類：文字設計、書籍設計、雜誌設計、文化政治相關設計、廣告設計、包裝設計、視覺標示設計、符號設計，以及電影與影片設計。

展覽設計師 Fabio Novembre 解釋：「展覽設計以『書』的概念出發，以『空白頁』的形式開始，然後順著展廳依次帶領讀者探索『書籍結構』、『書籍內容』等各種主題。各個展區形態各異，有象徵地球的正多面體（Platonic solid）、立方體組成的迷宮結構等，希望帶給觀者一種全新的愉快觀展體驗。」

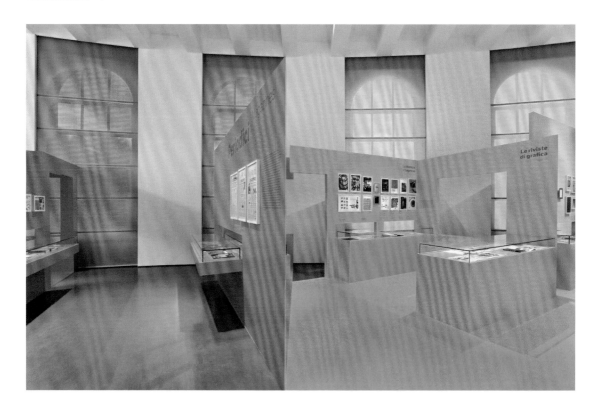

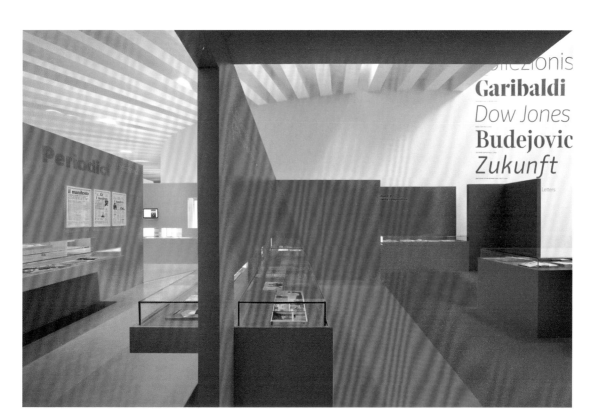

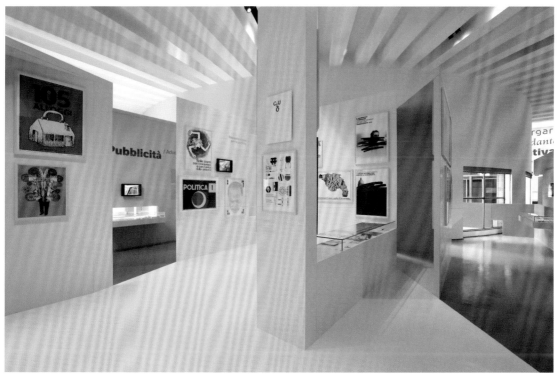

SPAINALIGHT
西班牙燈光展場

西班牙馬德里的 Stone Design 設計工作室受 ICRX（西班牙外貿協會）所託，在 2011 東京設計週展出一個與西班牙大使館聯合舉辦的活力展覽，介紹西班牙的燈光設計作品，並製作了一部關於燈光設計的紀錄片——《西班牙‧燈光設計創意》（Spain, Light in the Creative Process）。這個設計獲得 2012 年的 Grand-Prix Award 獎項，成果紀錄片也獲得了 2013 年 Silver Laus 設計獎項。

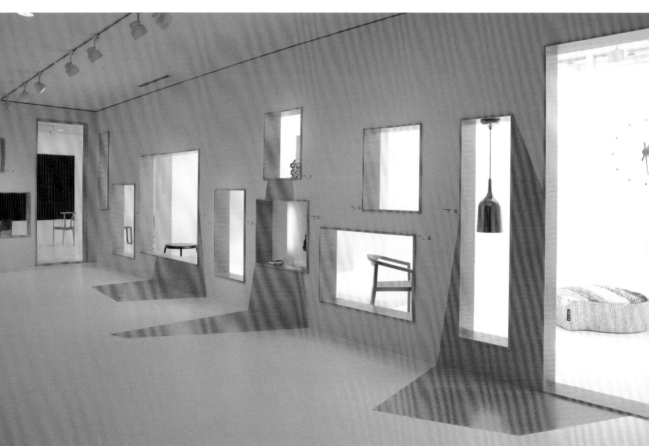

紀錄片中三位來自西班牙不同城市、不同領域的藝術家，包括建築師 Antonio Jimenez Torrecillas、工業設計師 Joan Gaspar 和畫家 Daniel Canogar，齊聚一堂暢談他們的作品和燈光在創意中的重要作用。為了表現西班牙元素，設計師在橘色櫥窗框的展覽中展示了各種充滿創意、對比、融合多種文化的作品，橘色櫥窗框延伸到地面宛如長長的影子，暗示燈光對設計師創作的重要意義。

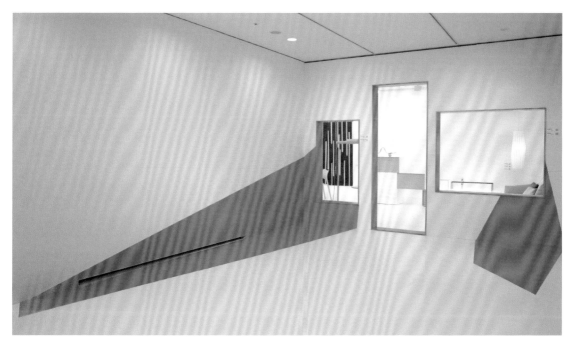

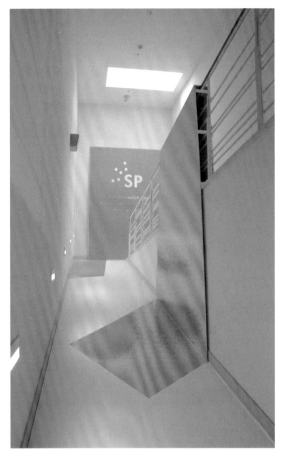

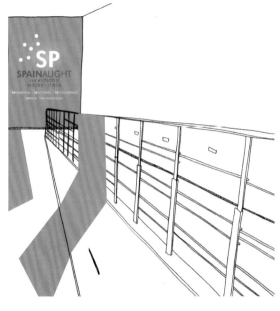

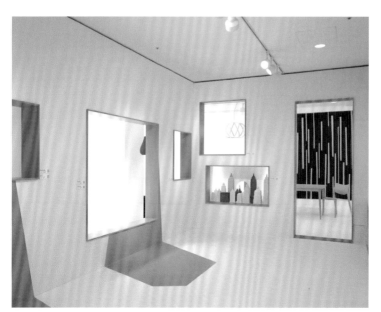

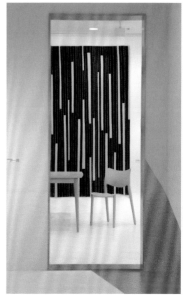

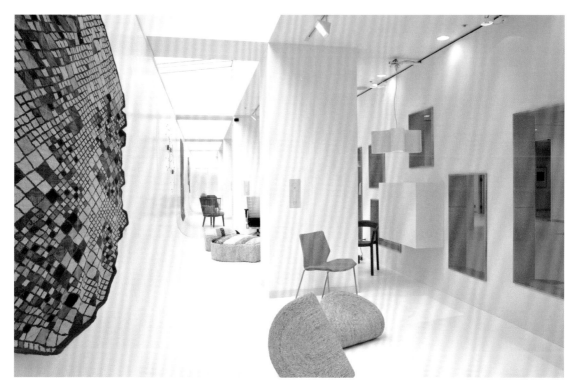

KALEIDOSCOPE INSTALLATION
萬花筒裝置藝術

位於東京 CS 設計中心的藝術裝置出自旅日
法國設計師 emmanuelle moureaux 之手，
以裝置藝術的形式在有限的空間內展示了
1100 種色彩。該展覽的主題為「萬花筒」，
一次展示一種色系，如黃、紅、綠、藍、黑
色等，像萬花筒一樣每月變換一次顏色，
讓人們重新發現生活中的色彩。

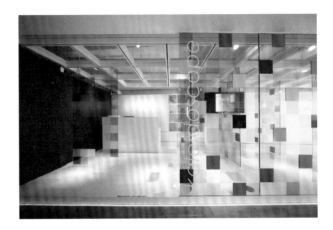

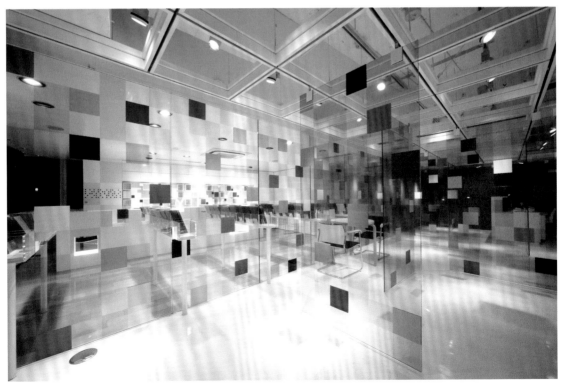

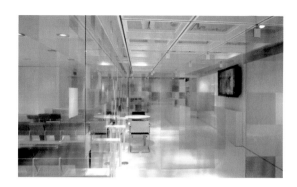

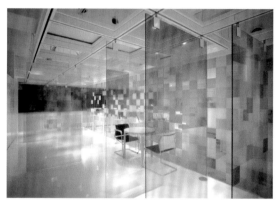

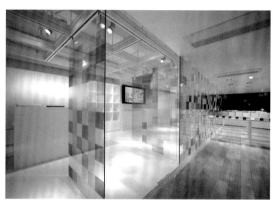

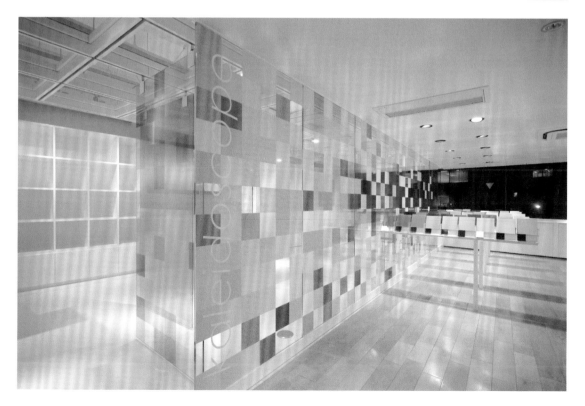

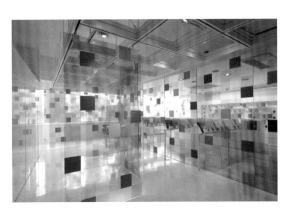

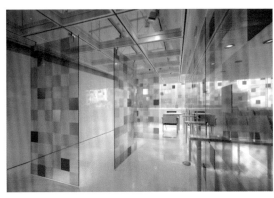

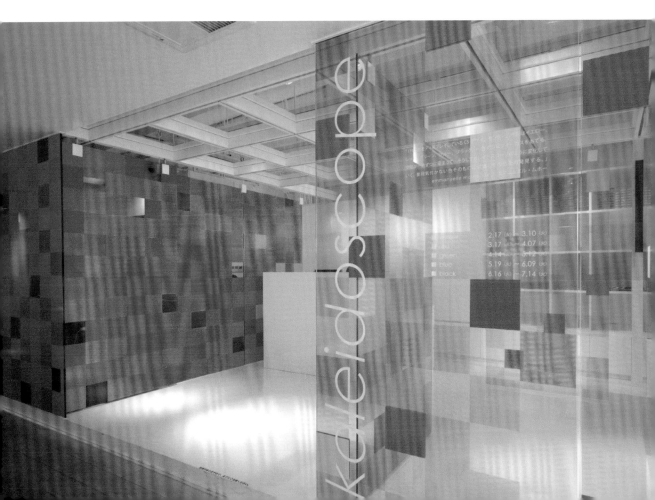

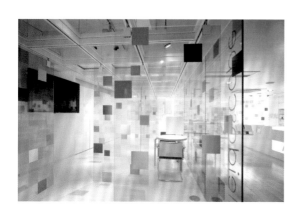

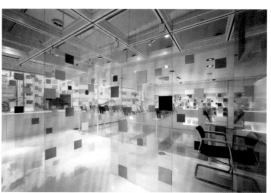

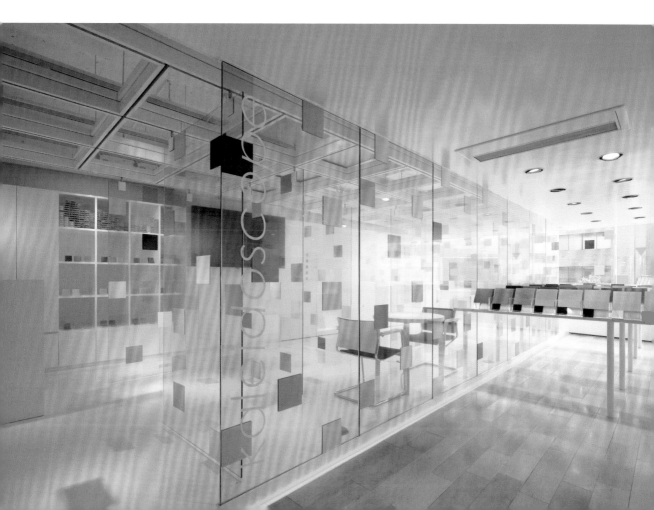

SPORTS HALL "DE RIETLANDEN"
DE RIETLANDEN 體育館

De Rietlanden 建於兩座體育館之間，三者形成一個極大的運動空間系統。一樓設計了一個看台席和餐廳，服務兩邊的建築。由於周遭建築體的色調較灰暗，大樓的牆面被設計成對比的亮色平面。牆面的色彩由黃色漸變至霓虹綠，與鄰近的草地與綠樹，以及另一旁的藍色學校建築相呼應。

牆面所使用的 pantone 專色以及對應的 PMS 編碼分別為：灰白色 pantone 420C、亮綠 pantone 389C，蘋果綠 pantone 376C，淺藍 pantone 331C，藍色 pantone 297C，黃色 pantone yellow C。

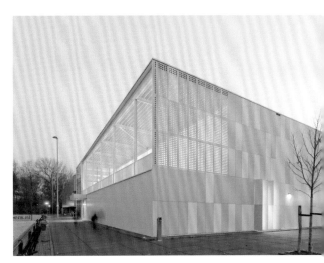

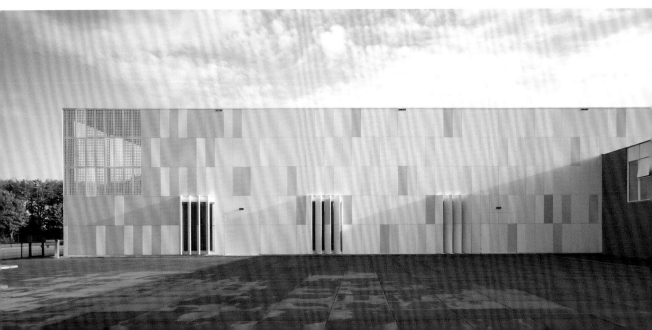

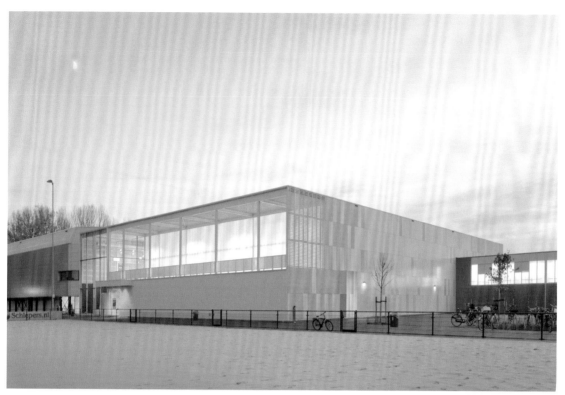

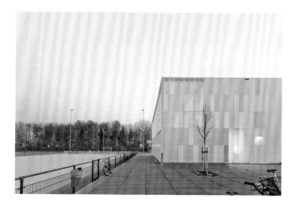

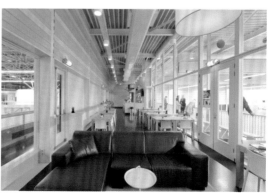

ST-EXUPÉRY SPORTS AND LEISURE CENTER
聖修伯里青少年育樂中心

這座育樂中心市為了節日慶典和青少年所設計的，看著它充滿童趣又簡潔的立方體外觀，便會輕易地勾起童年的美好回憶。建築前方是一棟嶄新的民宅，一旁還有新奧斯曼（neo-Haussmannian）風格的辦公大樓和托兒所。聖修伯里青少年育樂中心以一股歡樂又不落俗套的氣息，跳脫出周遭開發區一貫的建築風格。

大樓裡的功能區域包括體育館、攀岩牆、休閒中心，與各種多功能空間，外部統一由漆成彩色的混凝土外牆包裹，形成風格一致的牆體。混凝土材質的選擇是為了加強建築物雕塑般的存在感，並達到獨立以及美觀的效果。

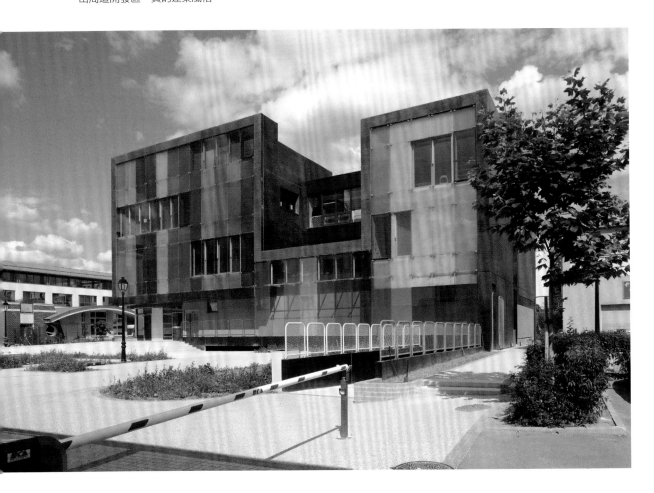

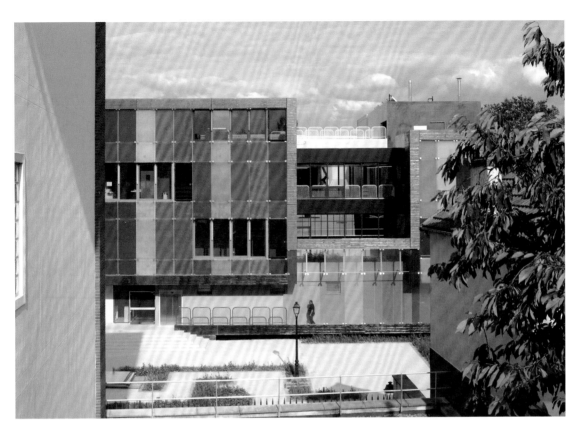

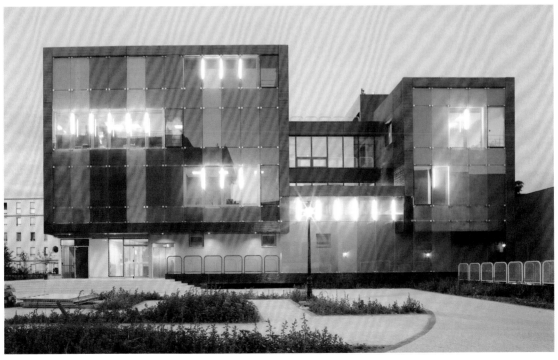

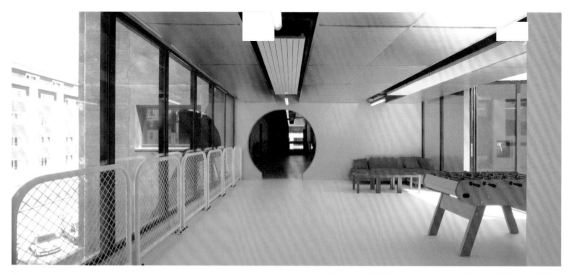

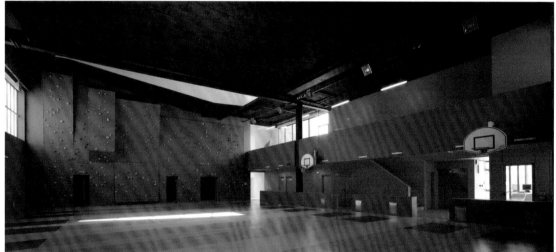

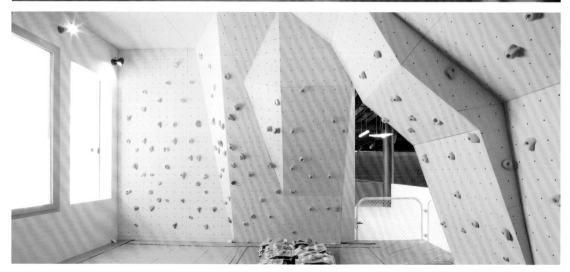

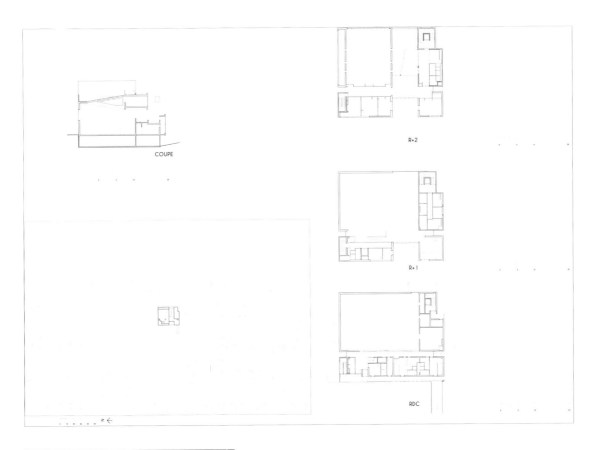

COUPE

R+2

R+1

RDC

z ←

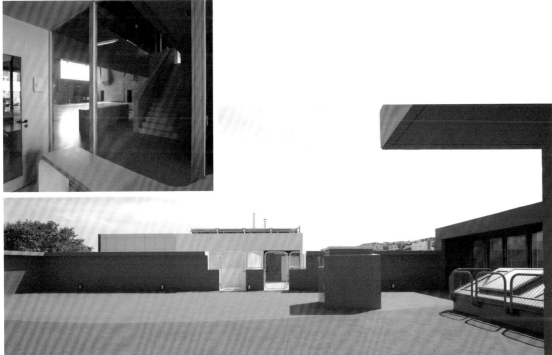

黃沙中的藍色海市蜃樓，
一座實在的休閒綠洲

澳洲，黑德蘭港 Port Hedland
設計 ARM Architecture
攝影 © Peter Bennetts

WANANGKURA STADIUM
WANANGKURA 體育館

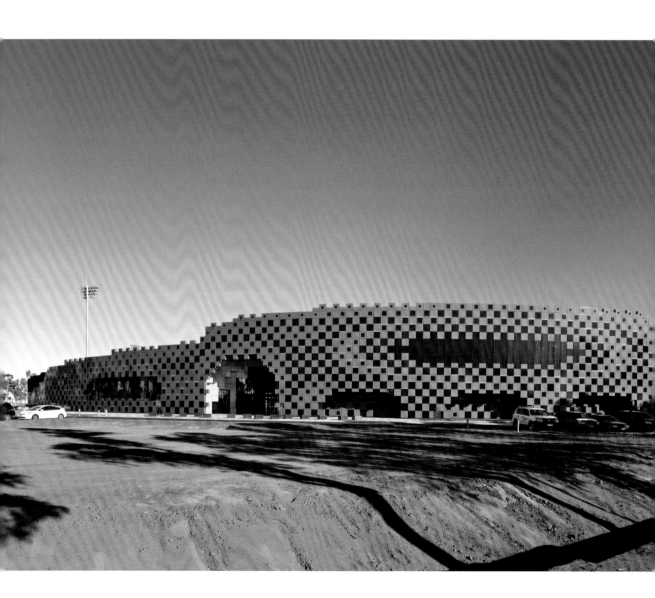

Wanangkura 運動場位於黑德蘭港南面的 Kevin Scott Oval site，除了一個 1361 坪的多功能娛樂中心，還包含多個戶外運動場與公園等戶外空間。室內設施含有一個大廳、臨時托兒中心、健身房、牆網球室、休息區、接待區、行政區域、茶飲室。整體設計結構也充分考量到當地好發龍捲風、夏天極端高溫的氣候特徵以及當地採礦業盛行的黃土一片地貌景觀等因素。

設計團隊將體育館打造為一座海市蜃樓概念的建築，外牆表面為光亮且頗富動感效果的平面，從遠方望去彷彿一片漣漪。大樓正面像素化圖案使用漸層中間色調（halftone），遠觀體育館整體為一幅完整圖像，近看一塊塊的外牆板則為圖案大不相同的獨立圖像。大樓背面安置了配套設備、觀眾席、更衣室等設施。

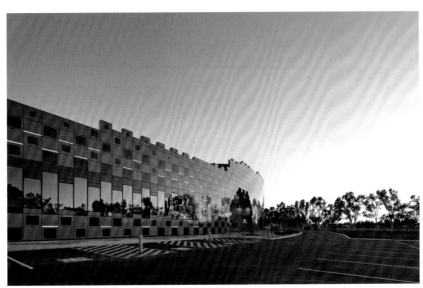

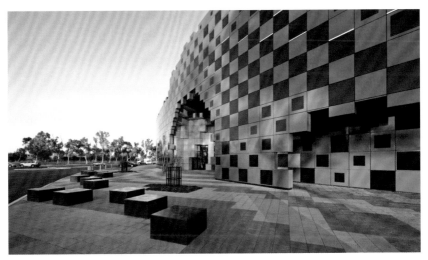

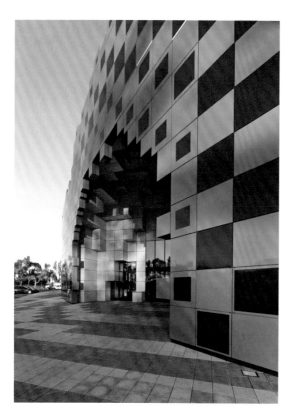

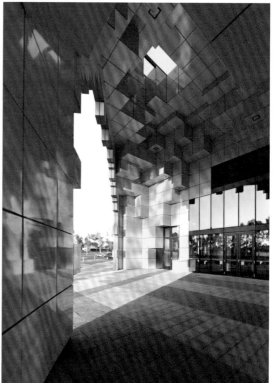

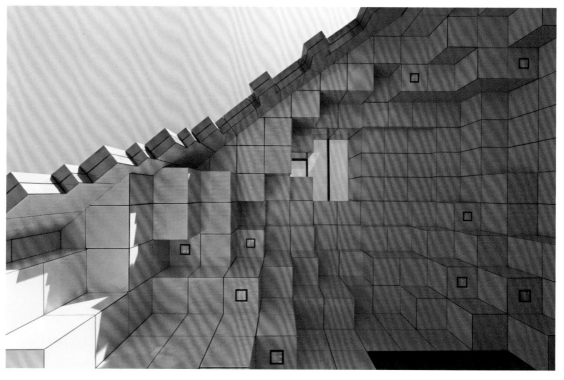

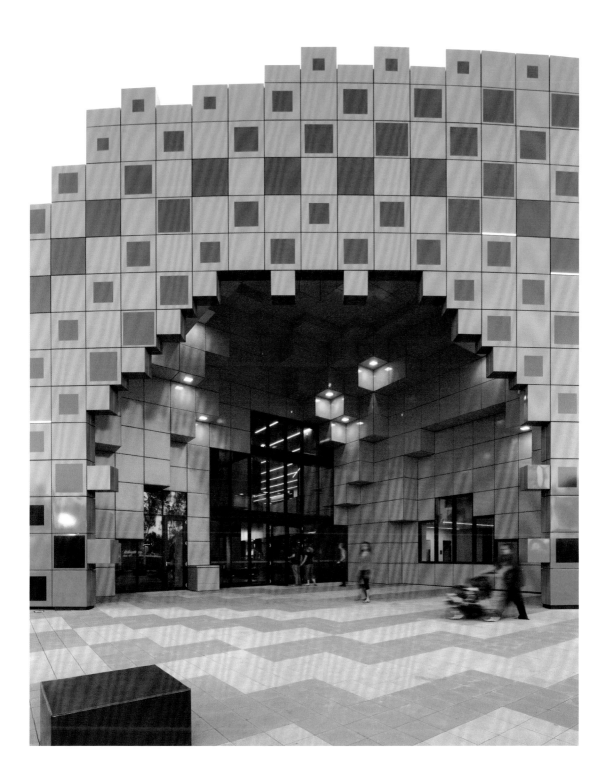

MARTIAN EMBASSY
火星大使館兒童創作中心

國際設計公司 LAVA 替位於雪梨 Redfern 地區的非盈利組織 Sydney Story Factory 設計了這間「火星大使館」兒童創作中心。同時參與設計還有 Will O'Rourke（製作公司）和 The Glue Society（導演藝術家聯盟）。

為了替年輕參觀者創造一個非比尋常的空間，激發他們的創造力與想像力，室內大規模使用了 1068 塊 CNC 工藝切割膠合板裝置結構拼接，邊緣塗有螢光綠色的漆層，整體來像是一個「鯨魚，火箭和時光隧道」的綜合體，既具有裝飾性，結構中間縫隙提供了可用來作為儲物架、座椅、展示架的空間，將設計進行最大化的利用。

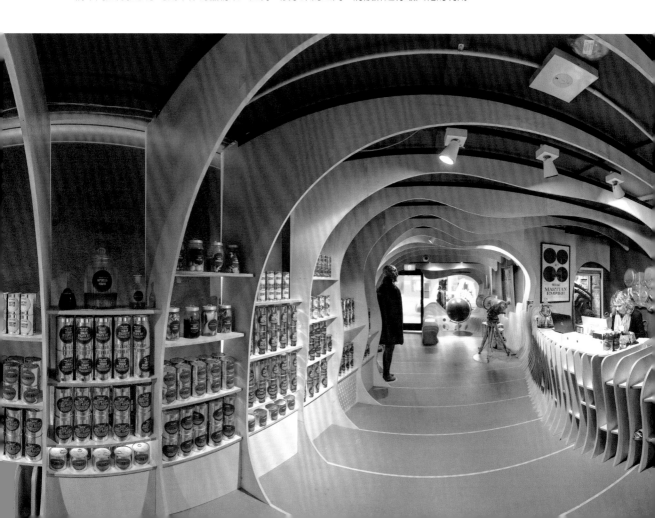

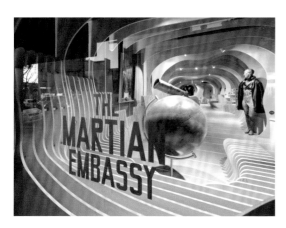

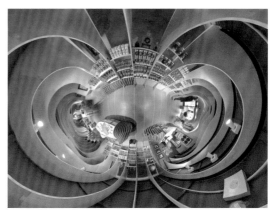

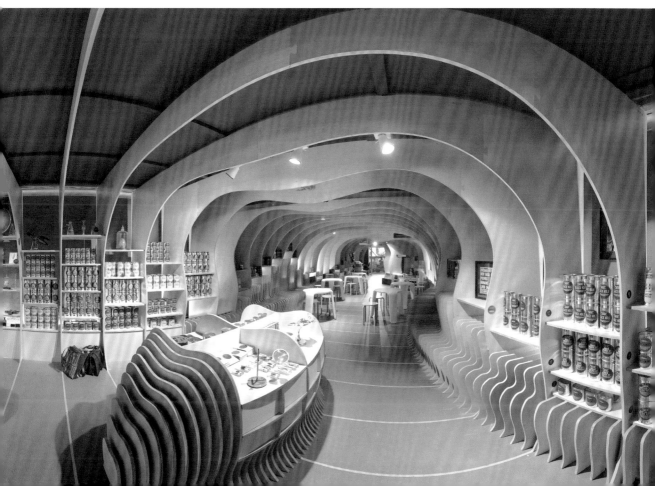

Nested Pattern

建築入口設計成「地球人接待處」，以燈光和音效迎接地球人來到外星世界。進一步探索中，遊客將會遊歷陳列著 Martain 系列商品的紅色星球旅人商店，以及教室空間，志工會在這裡幫助前來的學生進行創作。

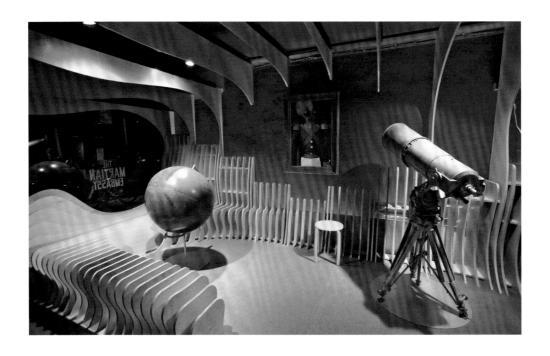

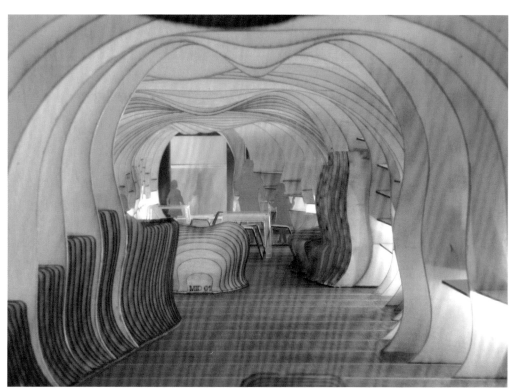

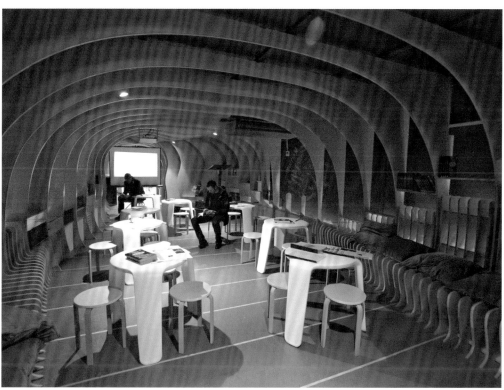

THE SOCIO-CULTURAL CENTER
米盧斯社會文化中心

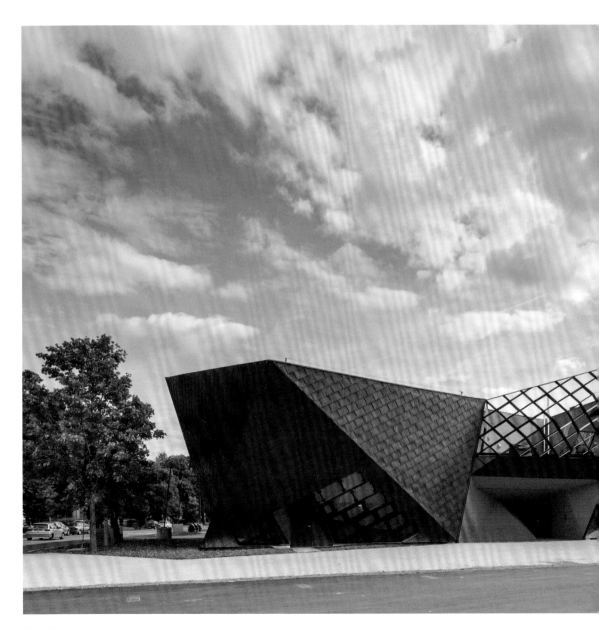

法國建築師 Paul Le Quernec 設計的這座社會文化中心位處米盧斯的開發地區，由於開工前周圍大部分地域早已被規劃成住宅、廣場、公園、兒童遊樂場以及其他用地，可利用面積非常有限。為了顧及外形的獨特性又要融入周圍社區，設計師賦予建築鑽石般的多面體外形，巧妙利用黑色作為主色調，正面入口部位被漆成洋紅色，從一樓一路延伸至二樓及屋頂，希望它能夠成為當地的文化中心，帶動社會文化發展的復興。

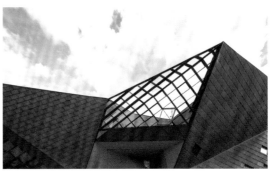

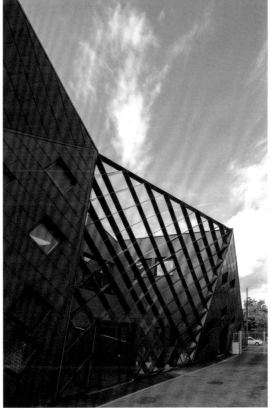

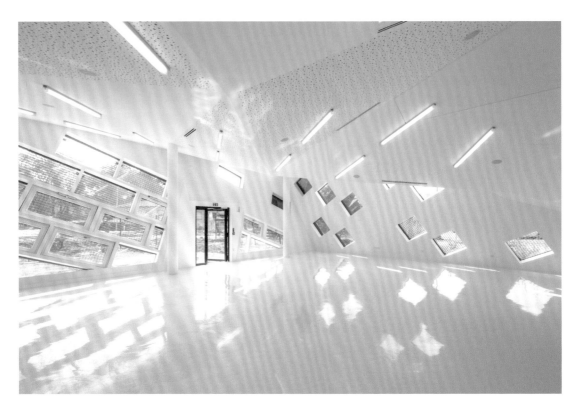

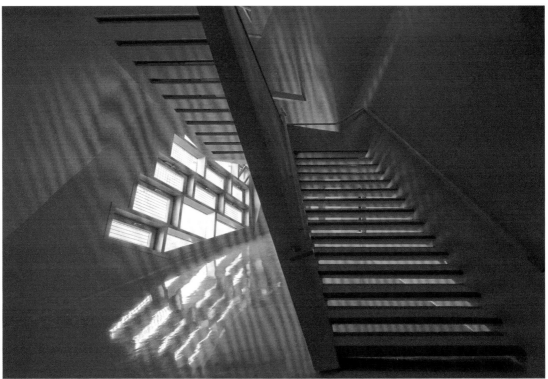

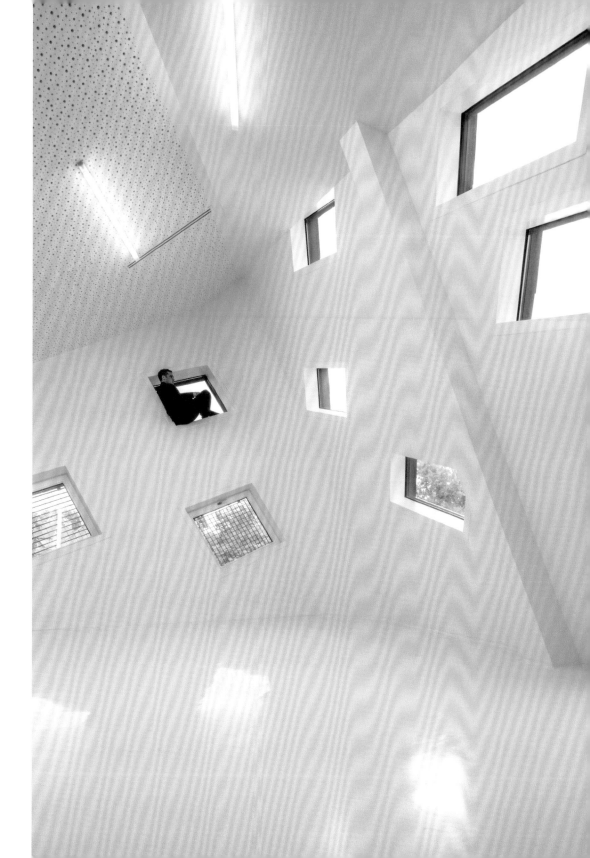

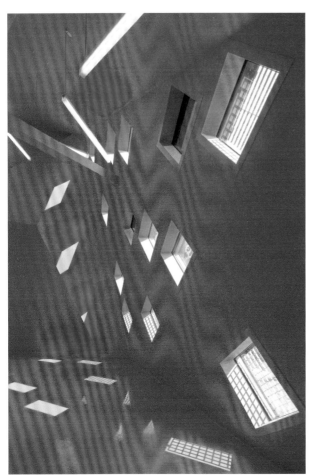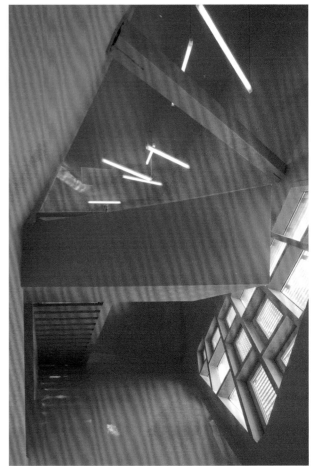

建築正面有方形的透視孔，形成視線焦點，也為室內帶來良好的自然照明。大樓底層由兩部分組成，既可以獨立運作，也能連通使用。兩部分都與建築外部相連，由螺旋樓梯引導通向二樓。各個空間採用單一色彩，各是全白、橙紅及藍色，走進每個房間，都會感到截然不同的氣氛。二樓的外牆向外傾斜延伸，形成一個可以攀爬的天井，牆面上鑲嵌有特殊的格狀結構窗，可俯瞰地面的主廣場。

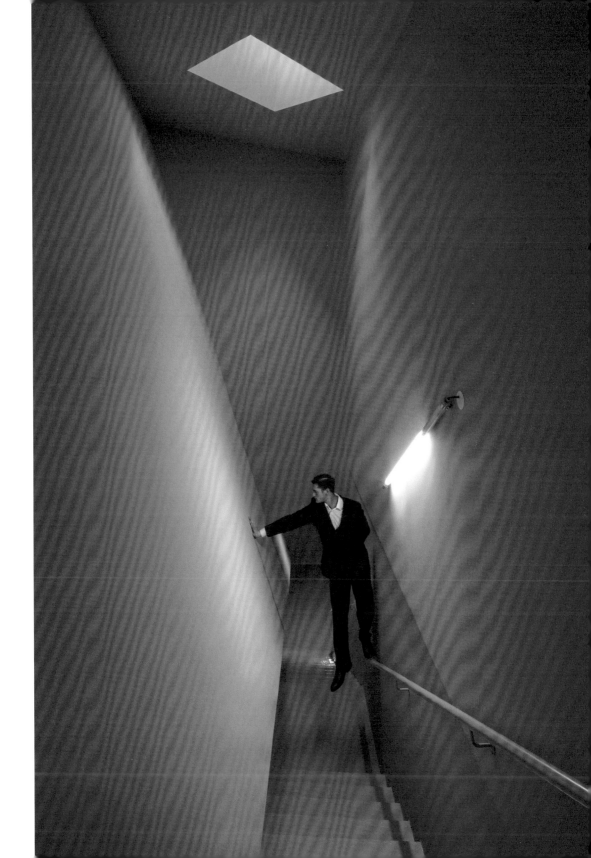

風格

土黃石料、藍馬賽克磁磚，
營造石穴與深海體驗！

義大利，拿坡里 Napoli
設計 Oscar Tusquets Blanca
攝影 © Peppe Avallone, Andrea Resimini, Luciano
Romano, Giovanni Fasanaroy Oscar Tusquets

TOLEDO METRO STATION
義大利 Toledo 地鐵站

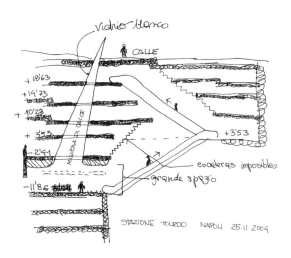

拿坡里地鐵工程已先後與多位藝術家、設計師、建築師
合作，例如 Alessandro Mendini、Anish Kapoor、Gae
Aulenti Jannis Kounellis、Karim Rashid、Michelangelo
Pistoletto 以及 Sol LeWitt 等。Toledo 地鐵站由西班牙設
計公司 Oscar Tusquets Blanca 承擔建設，為拿坡里地鐵
藝術建設工程的第十三站。

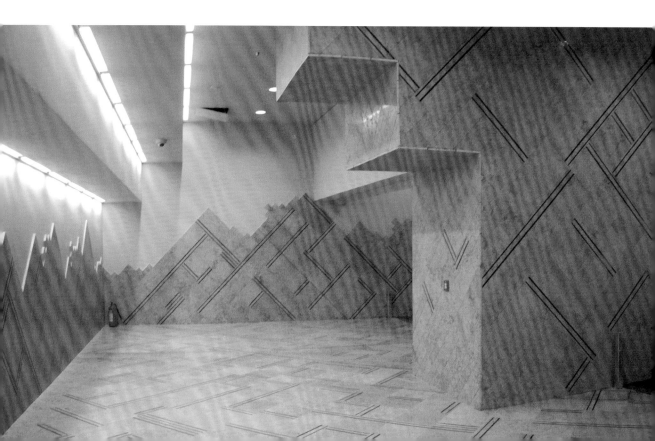

Toledo 地鐵站位於拿坡里的主要消費地帶。設計師將高度 40 公尺的深坑設計成地下兩層樓的地鐵站。設計主題為「水」與「光」，由 Oscar Tusquets Blanca 與藝術家 William Kentridge 及 Bob Wilson 合作完成。上層由土黃天然石料建成，外觀看來就像個石穴。下層牆面佈滿了各種藍色調的義大利 bisazza 馬賽克磁磚，營造了海底世界的氛圍。手扶梯天花板上的動態 LED 照明系統與各種色調的運用，創造出一個目眩神迷的地下星空。

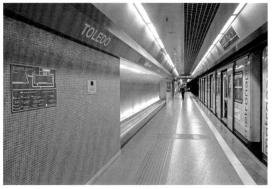

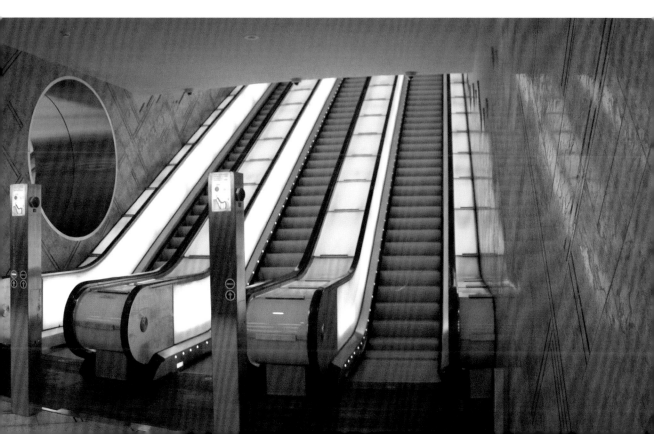

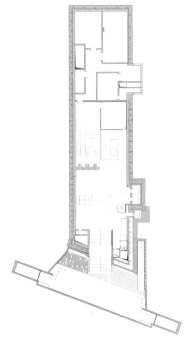

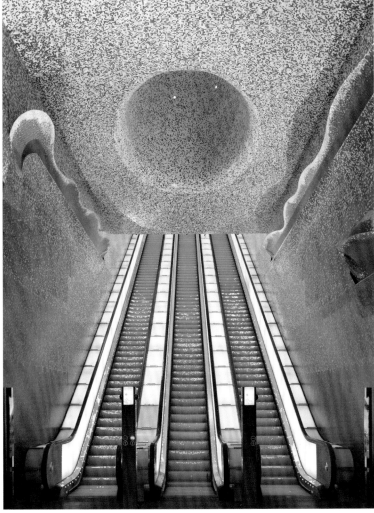

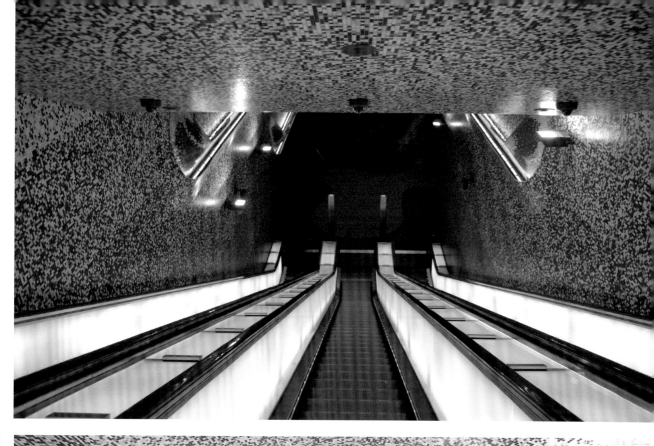

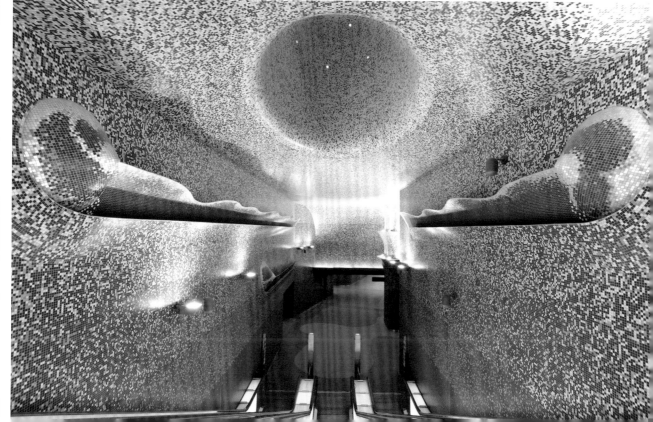

CONGA ROOM NOKIA CENTER
CONGA ROOM 夜店

近年來 Conga room 一直是 LA 重要的文化地標，特色
為生動的現場拉丁音樂演奏與舞蹈表演，一度為洛杉磯
的騷沙與倫巴表演中心。原址於 2006 年關閉，新址位
於洛杉磯中心「LA Live」娛樂區。

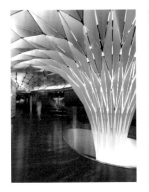
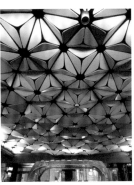

設計師在規劃過程中遇到的困難不僅止於融合平衡各種
風格。酒吧所在大樓為綜合性用途，原計劃為辦公空間，
天花板相對較低，並裝有各種設施。設計師須考量的重
點有：第一，需要絕對的隔音，避免打擾附近建築中的
活動，還得兼顧室內的音響效果。第二，根據客戶要求，
室內設計需達到最大容量需求，因此傳統的隔間系統肯
定行不通。最後，該夜店位於中心廣場外沿建築的二樓，
勢必會面臨的問題是──如何吸引客戶自願爬上樓梯光顧
呢？面對這些問題，設計師給出了答案：用天花板作為隔間
元素、隔音和音響媒介，同時也作為酒吧的視覺亮點。

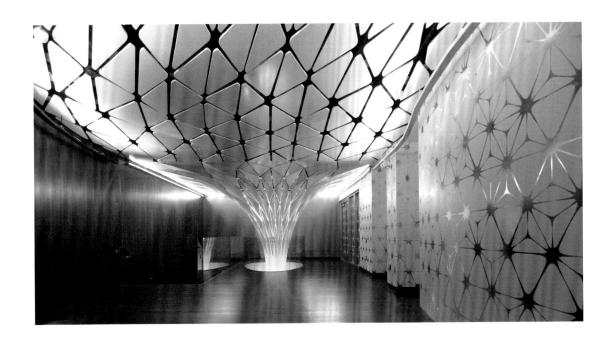

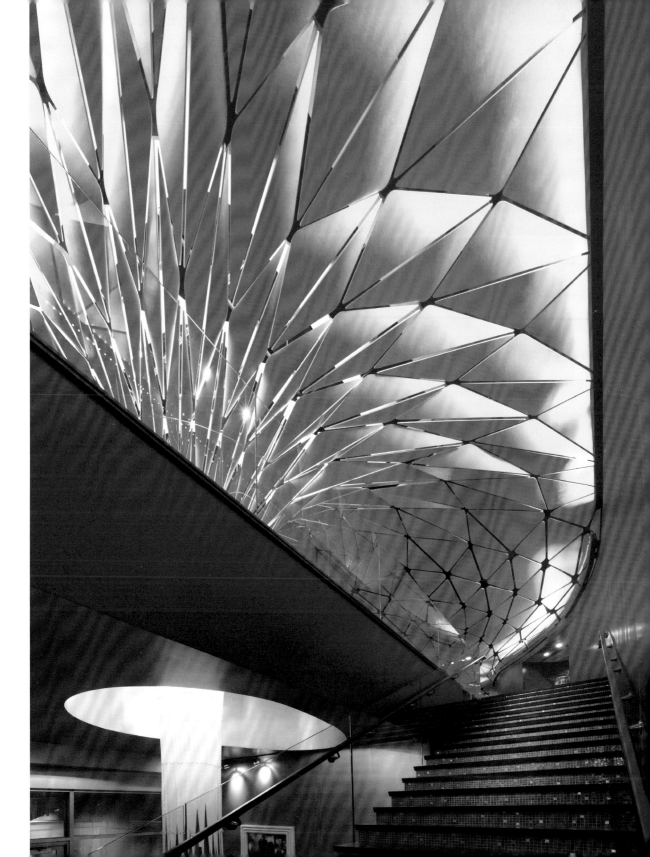

為了應要求表現出拉丁文化的活力與熱情，設計師使用電腦技術軋製了一系列的膠合板，上色組合之後，形成寶石形狀的天花板圖案，靈感來自傳統古巴桑巴舞步。每一塊膠合板象徵一片花瓣，每六片花瓣聯合組成一朵花。3D 參數建模與建築測試軟體讓這些膠合板花朵以整齊、波動的形狀張開，層次漸變，將室內聯合成統一的獨特整體。為了吸引顧客，花朵裝飾的天花板匯聚成一個旋渦狀的柱子，向下插入地板中，吸引顧客上前看個究竟。為了提升顧客體驗品質，空間使用先進的 LED 整體照明系統，一個開關就可以變換現場的燈光氛圍和顏色。甚全可以根據音樂節奏等的變化，做出即時反應，使室內更具動感活力。

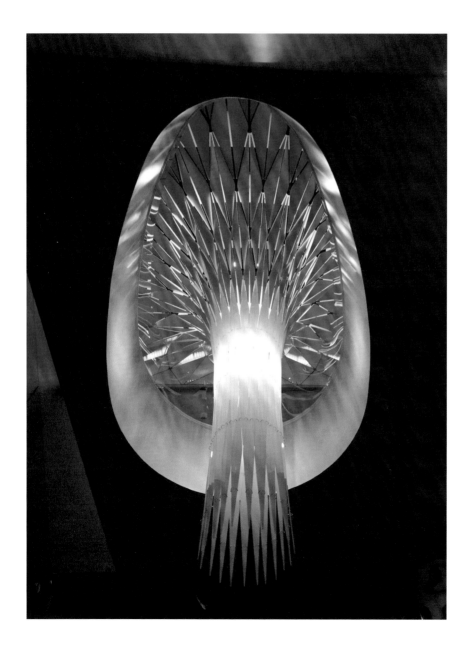

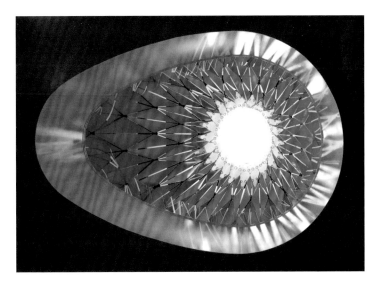

除了裝飾用途，天花板裝飾還需滿足容納照明、音響、機工設備、消防以及逃生等各項基本需求，不過如同之前所述，優先考量因素為隔音以及音響效果。設計師由各種音響分析軟體得出相關數據，對天花板結構進行調節。實際上，這個結構並不只向四處延展，也是由多層結構重疊而成，減輕了設備配置的壓力，並成功創造出獨一無二的室內動態視覺環境和狂想音樂的天堂。

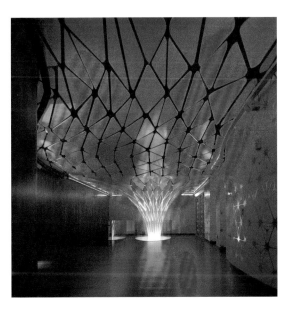

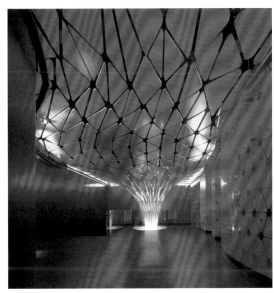

機能

七彩 LED 流淌於波浪天花板，
挑動酒客的感官體驗

葡萄牙，波多 Porto
設計 Antonio Fernandez Architects
攝影 © Jose Campos

É PRÁ PONCHA
É PRÁ PONCHA 夜店

葡萄牙建築設計公司 Antonio Fernandez
Architects 負責設計了 É Prá Poncha 酒吧。位
於波多著名的夜店街 Rua da Galeria de Paris
的酒吧就像一個洞穴，充滿各種迷人的色彩。
波浪形的天花板由水平 MDF 密迪板組成，模仿
天然冰層融化及山洞洞頂侵蝕的形態。

「酒吧由這些屋頂的有機波動，形成各種空
間、洞穴等，例如廚房、餐具回收室、廁所與
儲藏室等。」建築師 Antonio Fernandez 說。

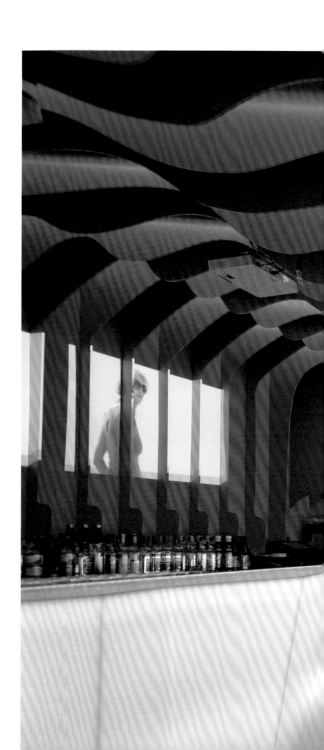

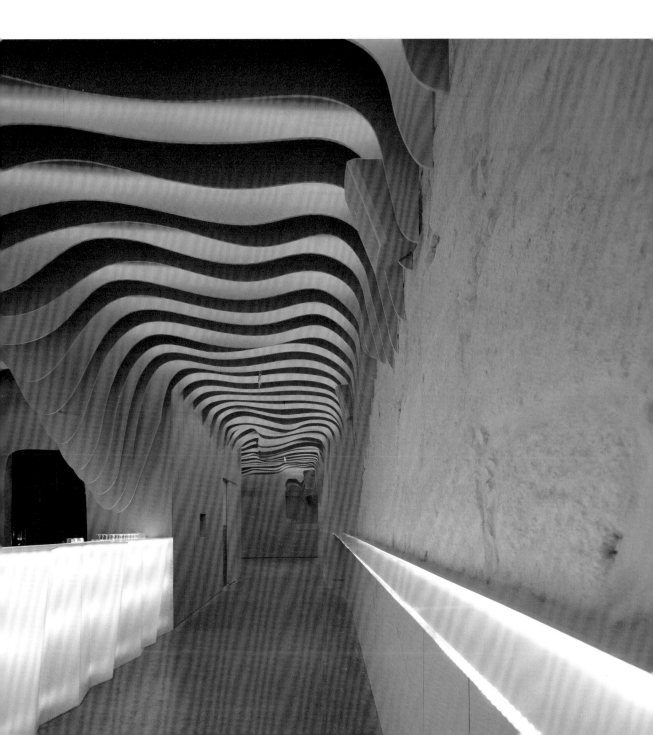

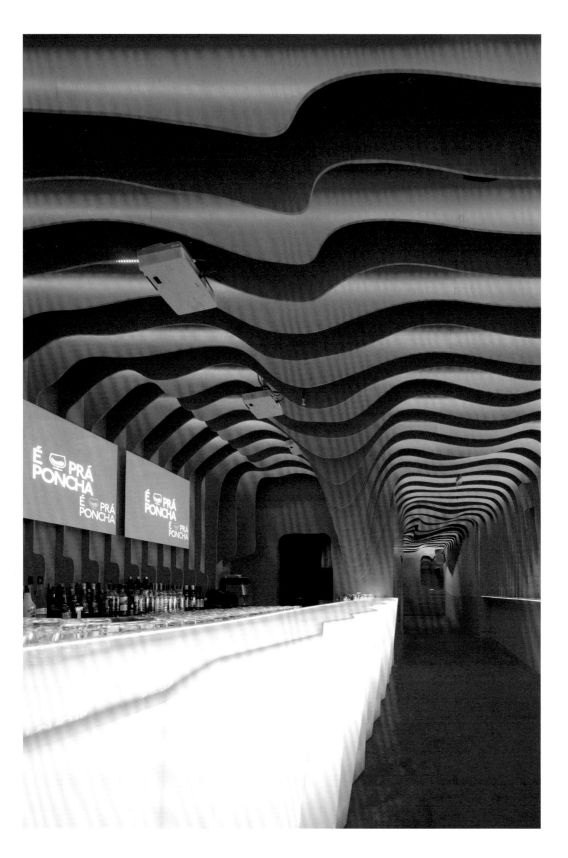

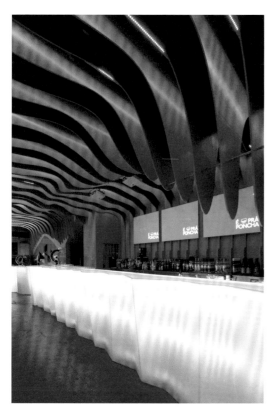
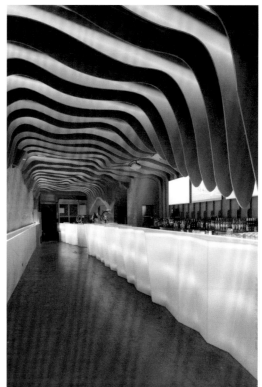
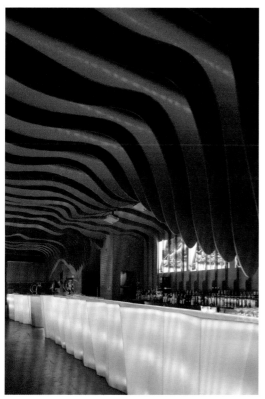
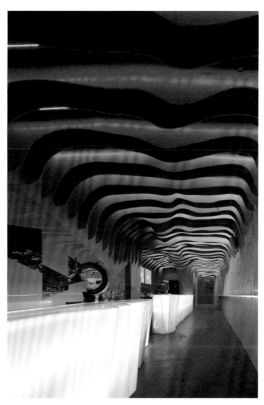

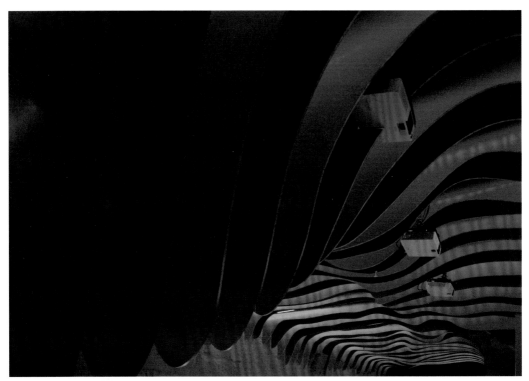

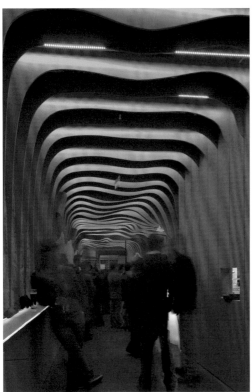

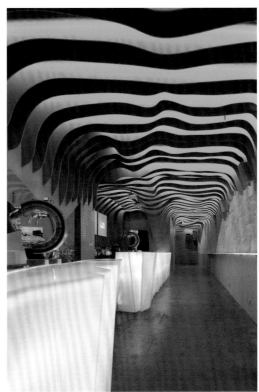

酒吧內的 LED 照明系統讓室內變成一個充滿變化與誘惑的空間，
室內的燈光色彩如流水般不斷變化，從鮮紅色到冰藍再到其他顏
色，令狹小空間內的氛圍時而雀躍、時而冷靜，不斷挑動顧客的
情緒。

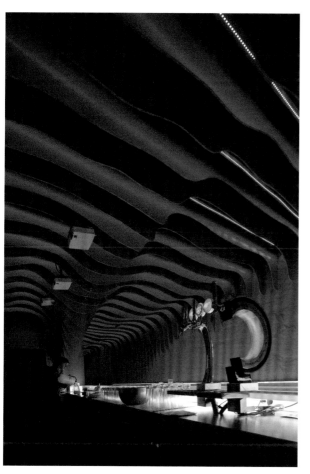

BAR OPPENHEIMER
Bar Oppenheimer 酒吧紐約分部

「我把這個設計看成是一卡皮箱」，設計師 Rehberger 說，「我要在紐約待上一段時間，便將我最喜歡的酒吧打包帶著一起走。我去紐約是為了參加藝術展，那麼這間酒吧也應該穿上藝術的外套！」

德國藝術家 Tobias Rehberger 將他最愛的法蘭克福 Bar Oppenheimer 酒吧複製到美國。這個藝術裝置自從 2013 年 6 月 11 日起便留在原地，現在也成為一家真正的酒吧。

這間酒吧維持了原酒吧的尺寸與規格，內部家具和各種裝修細節，如燈飾與暖器等都與本店一模一樣。不同的是它的牆面與物品的表面均為曲折黑白條紋裝飾，並偶爾夾雜紅色與橘色的條紋。這個設計的靈感來源於一戰時的重要軍事發明——「眩暈迷彩（dazzle camouflage）」——為一令敵軍難以精確定位目標的保護色策略。

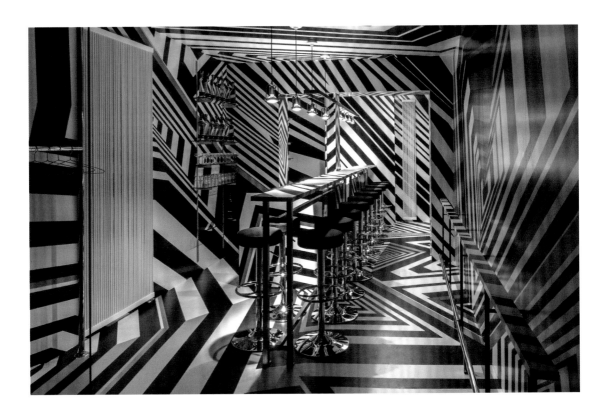

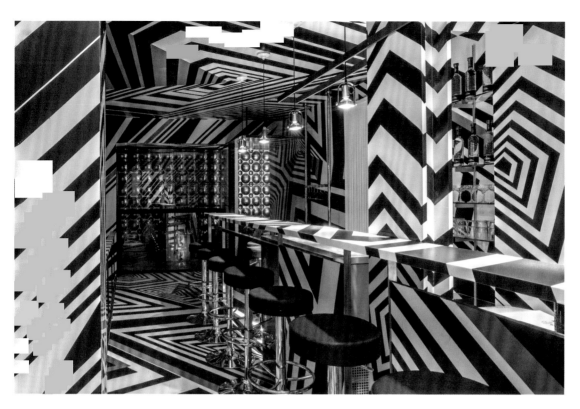

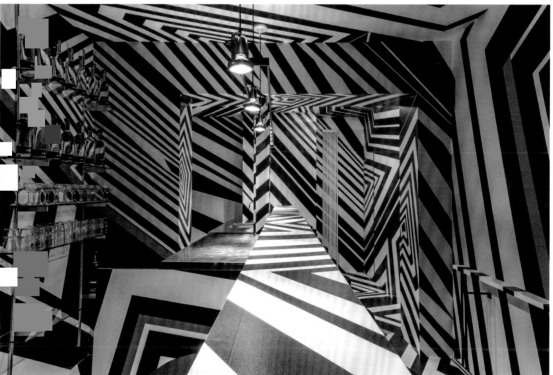

BLACK BOX
黑盒子夜店

羅馬尼亞的「黑盒子」夜店室內由 Parasite Studio
設計，他們將一個黑色的整體空間分割成多個幾何單
元。設計師在原有的不規則建築內部，打造了一個有
別於外在的隱形世界。閃爍著深藍色燈光的空間內，
沿著牆壁與地面橫行的亮光彩色條狀裝飾，扭曲了原
本室內的鋼構印象。各種結構與地面、牆上的亮光條
形裝飾交叉呼應，形成一幅生動的景象。

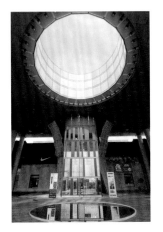

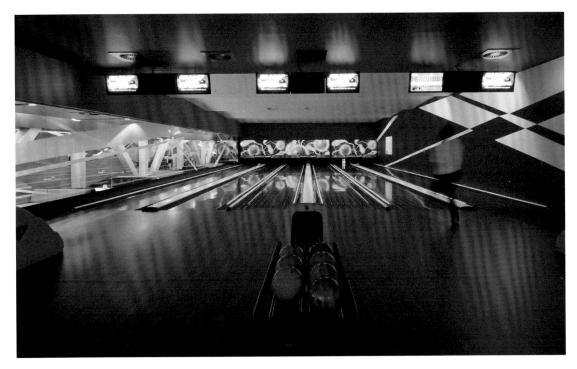

黑盒子酒吧分為幾個區域，包括吧台區、座位區、保齡休閒區、吸菸區等，圍繞著一個圓形大天窗分布。陽光通過天窗傾斜而入，和室內人工照明一同譜寫了光影之舞。為了呼應「黑盒子」主題，室內所有家具皆為專門訂製，地毯上的條紋設計就像張地圖，在迷幻的空間中指引方向。

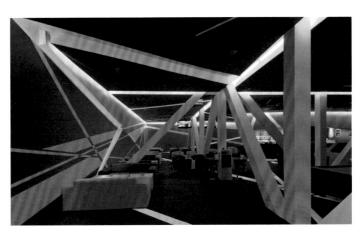

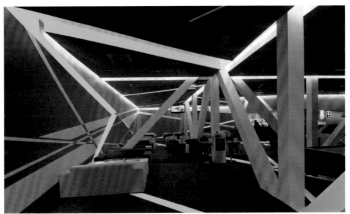

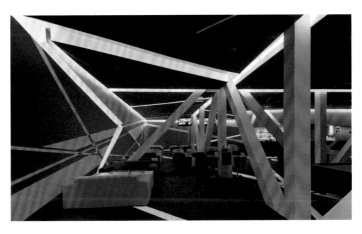

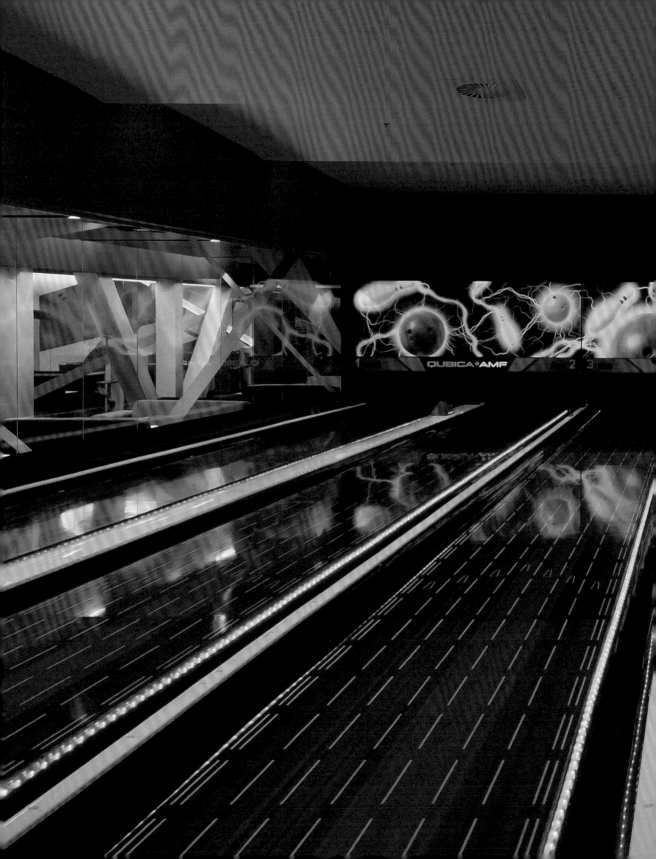

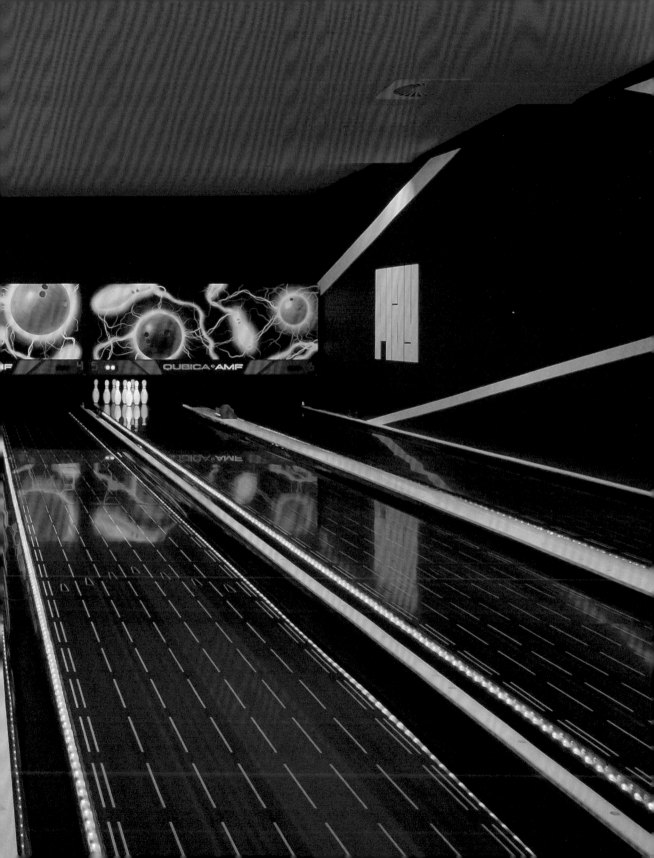

0 10

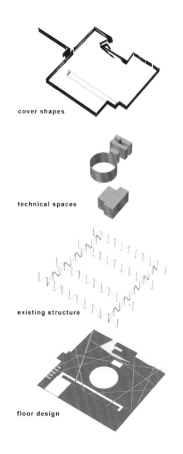

cover shapes

technical spaces

existing structure

floor design

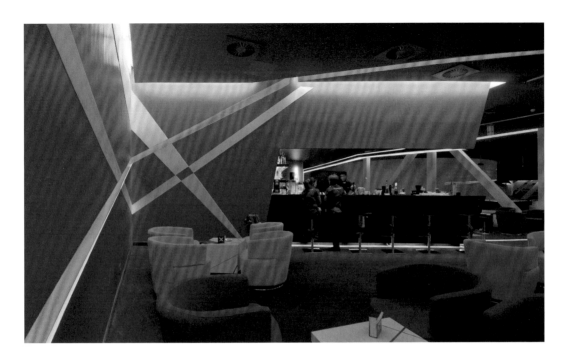

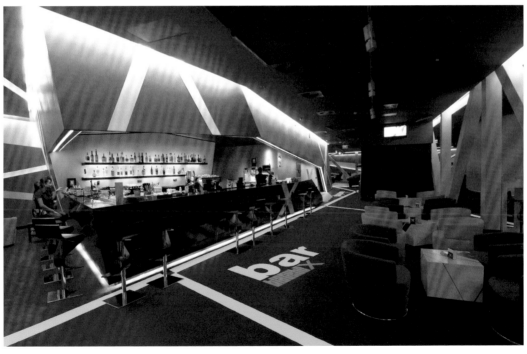

風格　以霓虹光束降臨復古結構中的未來酒吧

羅馬尼亞，布加勒斯特 Bucharest
設計 Sebastian Barlica & Wanda Barlica
攝影 © Ciprian Stoian, Serban Bonciocat

EVOLUTION BAR
進化酒吧

進化酒吧位於布加勒斯特的舊城區「Cafeneaua Veche（老
咖啡館）」，由當地設計組合 Sebastian & Wanda Barlica
操刀，折衷主義的建築風格突破了周邊一貫的 18 世紀古建
築新歌德主義風格印象。

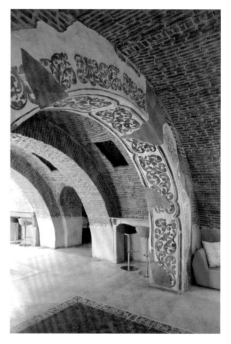

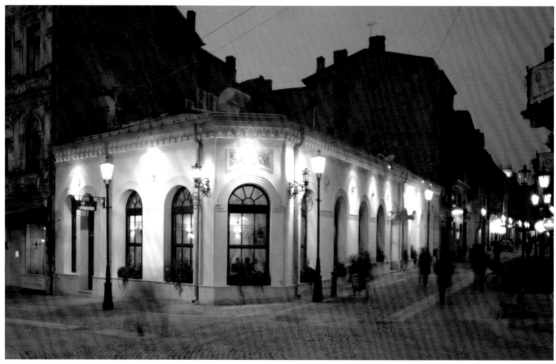

設計師尊重古建築歷史價值，又得兼顧客戶要求，一樓為地中海風餐廳，地下室原為儲藏室，特點是紅磚製的拱形結構，這對新設計而言是個挑戰。要將這個狹小空間改造成一個現代風格的夜店似乎不太可能，但設計師還是想出辦法解決了這個難題。首先是設計了一個綠色 U 形的亮面 HI-MACS® 人造石材料吧台，並訂製了蜂窩形透明玻璃用具架懸掛於吧台上方。吧台區域由霓虹燈照明，另搭配各種彩色的家具，如凳子、沙發凳，創造出奇幻的空間氛圍。坐落於原有的拱形磚牆結構與裝飾細節中，這間摩登高科技氣息酒吧宛如一艘從天而降的外星太空船。

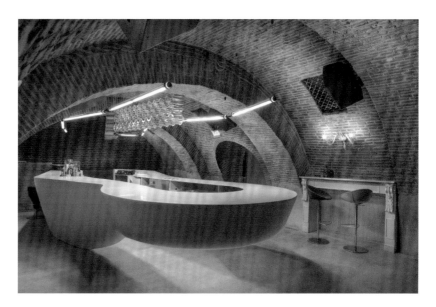

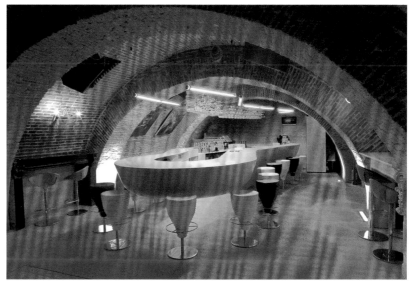

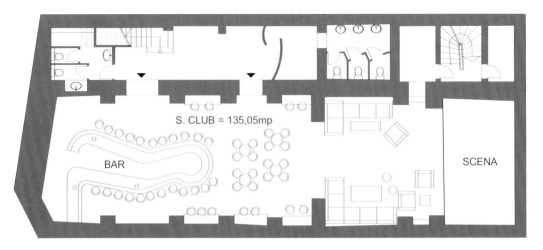

S. CLUB = 135,05mp

BAR

SCENA

PLAN SUBSOL

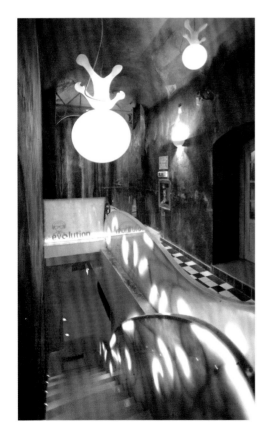

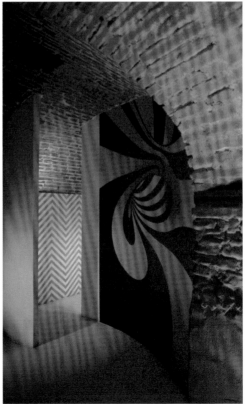

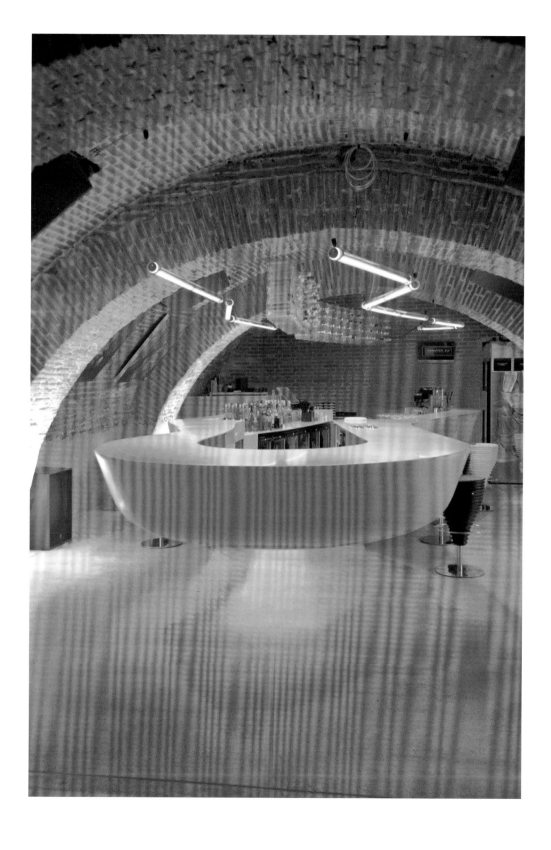

SNOG SOHO
SNOG SOHO 優格店

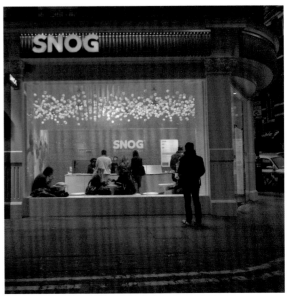

Cinimod Studio 為 Snog Pure Frozen 優格店設計了這
間格局緊湊、高調的分店。店面位於倫敦 Marylebone
High Street 街道，為品牌的第二家店面。大扇玻璃窗使
店內的氛圍非常舒適，加上奇妙的色彩及生動的裝飾，
與窗外繁忙的大街形成鮮明對比，引人駐足。該品牌的
每一家店面都使用不同的設計元素與材料，但整體風格
都符合品牌高端精緻的定位。

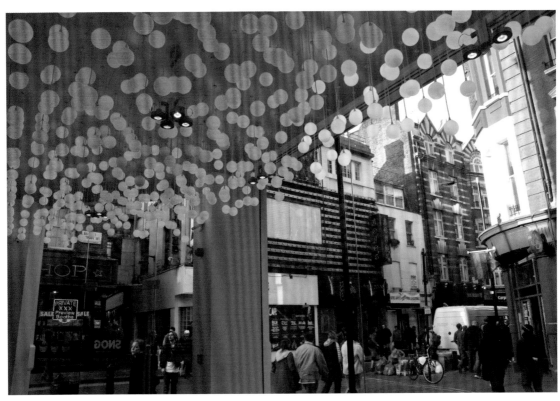

這間分店的亮點為天花板懸掛的小球設計。之前 Cinimod Studio 為該品牌設計的第一家店面（位於倫敦南肯辛頓 [South Kensington]）主題為「數字天空」，所以這次的設計可說是一種繼承與發揚。融入這家店的設計理念為「留住夏天」，室內節奏跳躍，草地圖案的地板、飾滿圓形小球的天花板，不斷療癒消費者的情緒。而該店品牌色——亮粉色，被用作為外牆壓克力招牌的底色。

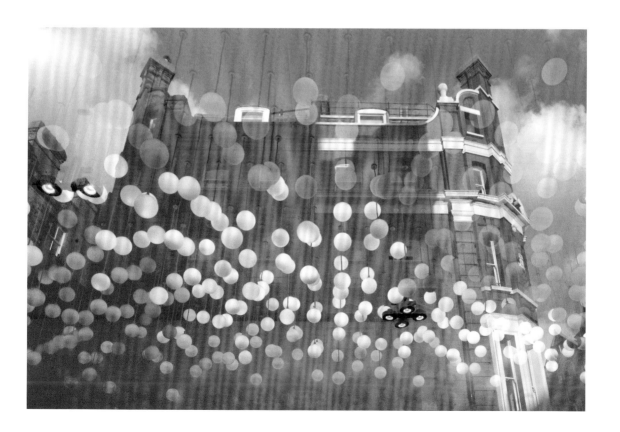

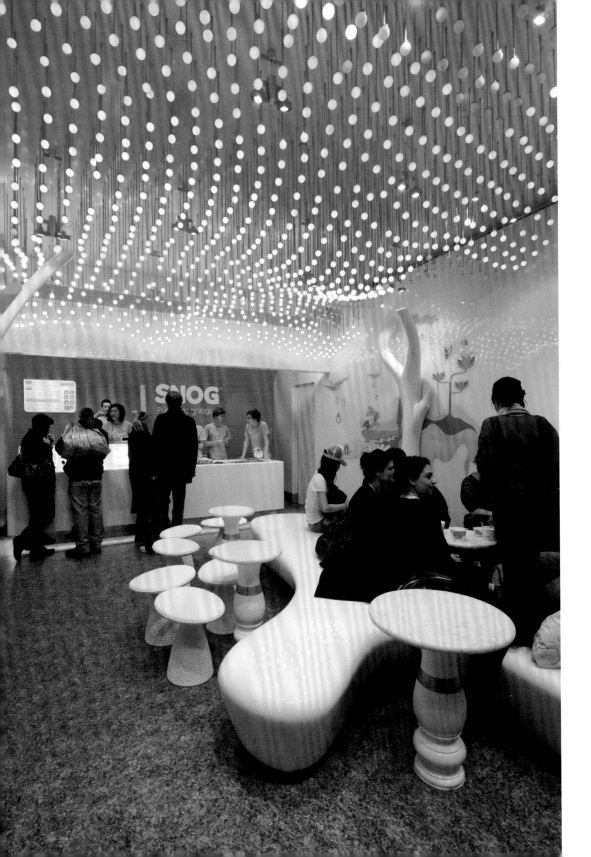

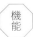
SNOG KINGS ROAD
SNOG KINGS ROAD 優格店

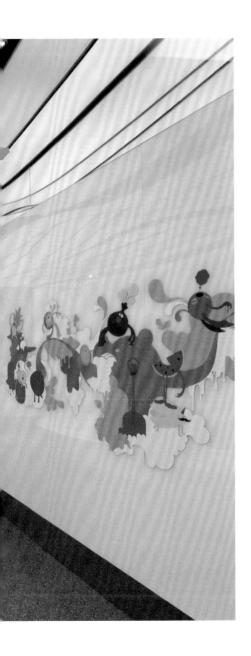

這是 Cinimod studio 工作室為 Snog Pure Frozen 優格設計的第六家店面,每次的設計風格均獨一無二,這次集中展現了設計與技術的創新融合。

本店位於倫敦雀兒喜(Chelsea),窄小店面、長條形的空間,挑戰設計團隊功力,既要讓室內有充足的照明,又必須保持分店的高階定位,將建築雕塑與照明元素結合。基於之前與 Snog 合作的經驗,Cinimod 在這個案例裡將家具裝飾,及燈光的融合設計推上了新的高度。

設計亮點所在的天花板，從店外便引人注目。波浪形的光滑天花板，複雜的結構由電腦軟體計算實現，彎曲的弧度變化都是經過精心的設計。Cinimod 工作室一直以燈光控制系統實驗的熱情而出名，希望推動數位照明互動性能的發展。在這個案例中，他們運用了 amBX 設計的一個新照明控制系統。彩色波浪的顏色會與店內音樂節奏一致，發生動態變化，永不單調。

Cinimod 工作室對 LED 照明設計的專業性也令人嘆為觀止。天花板照明全使用 LED 燈，既省電也便於室內光線明暗度的調節。設計團隊與飛利浦品牌合作，才達到了高品質的燈光效果。打開屋頂燈光，從上而下散發出的是一種新鮮、健康、自然的氣息，隨著音樂的不同，明暗交織，動感無比。

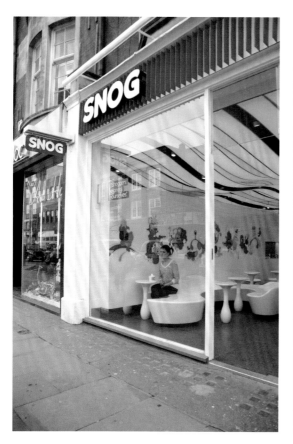

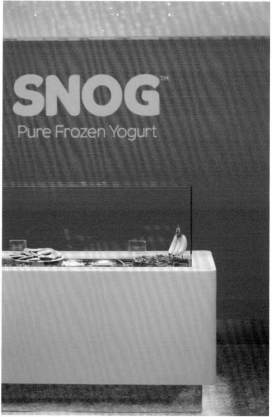

推開彩色美耐板積木，
別有洞天的飲料小天地

巴西，聖保羅 São Paulo
設計 Alan Chu
攝影 © Djan Chu

THE GOURMET TEA SHOP
The Gourmet Tea 飲料快閃店

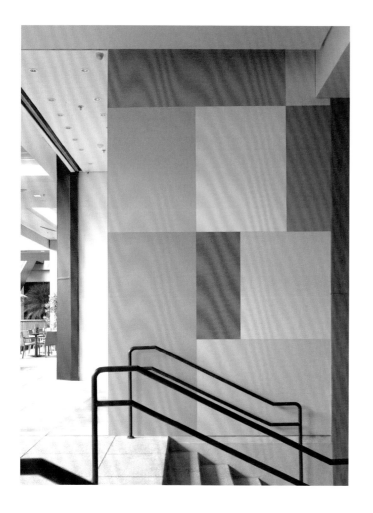

最近快閃店似乎特別的流行，不同行業都做過類似嘗試，例如網路商店、新創品牌等等，他們一般會以創意的店面裝修取勝。這間飲料快閃店由巴西建築師 Alan Chu 替 The Gourmet Tea 設計，是該品牌的第三家店面。設計靈感來自品牌的彩色包裝盒。設計師用彩色面板設計成店面的正面牆體，面板可以自由活動，推開即可進入店內，這樣的設計在聖保羅的商業中心地帶十分搶眼。

小小的 7.5 坪空間內，牆面上貼滿了富美家美耐板（Formica），商店招牌被隱藏在一扇活動面板後方，於開店時間將面板打開即可。中間櫃檯與左邊灰色面板後的貨架也活動式設計，可向外推動擴展空間。就連店門也是可移動的，推開之後背面便是一個大大的食物櫃！

FRONTAL VIEW
OPEN STORE

FRONTAL VIEW
CLOSED STORE

AXONOMETRIC
OPEN SHOP

PLAN

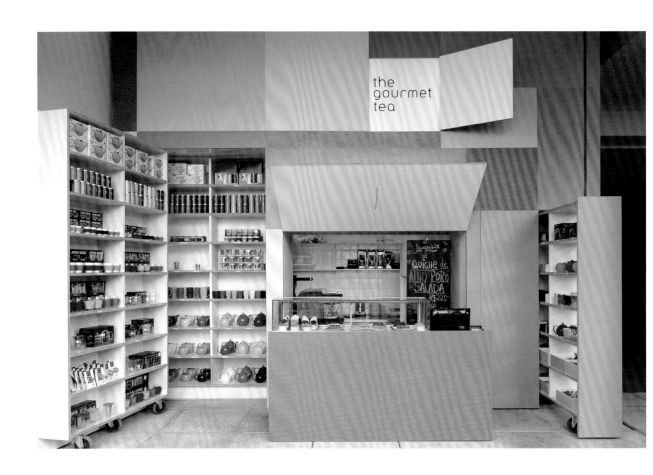

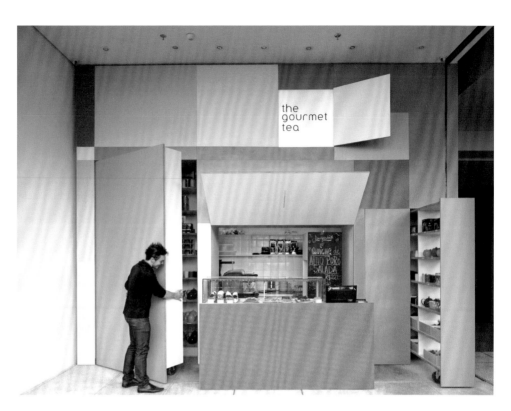

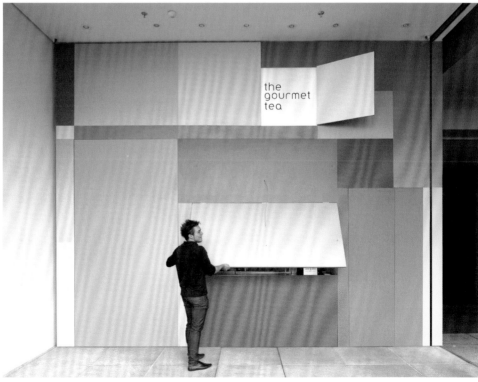

DECAMERON
Decameron 家具零售店

「客戶的要求為設計出一座移動建築。我們想到可以用貨櫃
的形式來達成任務。」聖保羅的零售店 Decameron 由巴西
建築師 Marcio Kogan 和 Mariana Simas 設計，曾獲得世
界建築節（World Architecture Festival）最佳商店建築獎。
商店所用地為租賃地，預算也非常有限，設計師充分考慮這
些前提，減少建築的佔地面積，盡量使用容易安裝重組的工
業元素。將貨櫃開口設為出入口，安裝一排可左右滑動的大
落地窗，推開窗便可以看見室內顏色鮮豔的牆面。

corte longitudinal _ longitudinal section
1:200

corte transversal _ cross section
1:200

elevação _ elevation
1:200

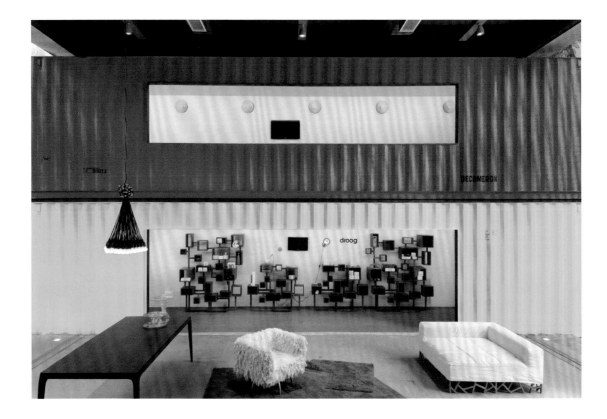

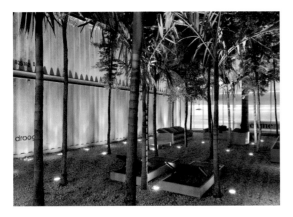

planta térreo _ *groundfloor* ◔
1:200

0 1 5m

1 showroom _ *showroom*
2 pátio _ *patio*
3 escritório _ *office*

planta superior _ *upper floor* ◔
1:200

0 1 5m

1 showroom _ *showroom*

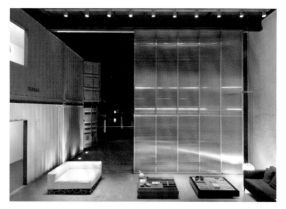

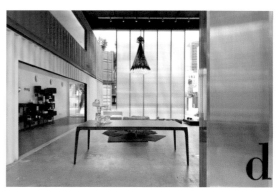

家具展示區位於貨櫃內，由於原始尺寸的限制，空間較為狹窄。貨櫃擺放與街道呈直角，所以看上去頗像有汽車在前方拉動貨櫃移動之感。相鄰的新建建築部分為產品體驗區。再往後則為一個種滿棕櫚樹，地面鋪滿鵝卵石的寧靜中庭，將後面的辦公室與前方商店區分開。辦公室大面積的玻璃窗使設計師在工作的同時，也能清楚看見前方商店區發生的各種交易場景。在這個不大的設計項目中，透過對中庭以及其他設計細節的觀察，我們可以發現多組對比：現代都市生活的壓力與隱蔽自然環境的對比，貨櫃的沉重感與新建金屬結構的輕薄感對比，線性與圓形的對比等。

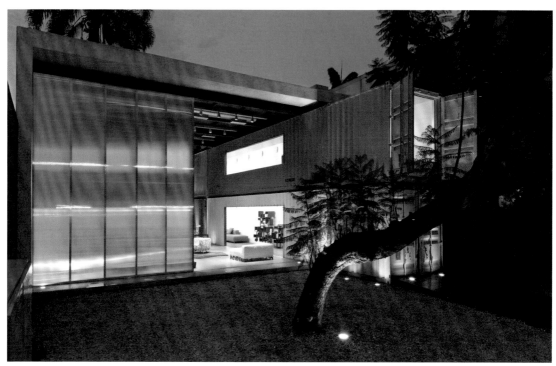

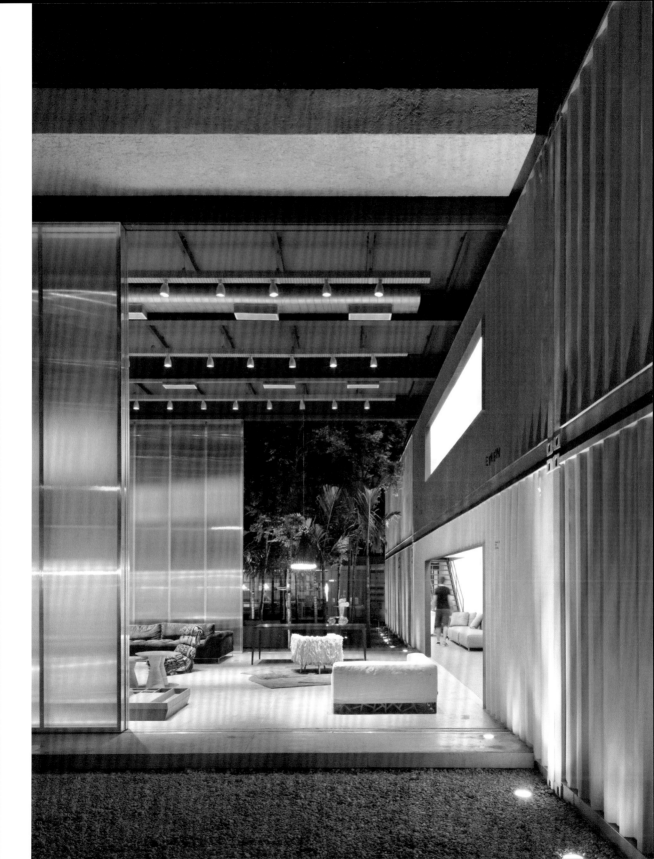

THE WAHACA SOUTHBANK EXPERIMENT
Wahaca 南岸實驗墨西哥餐廳

Wahaca 南岸實驗為墨西哥餐廳是一座新潮的兩層建築，位於倫敦泰晤士河南岸，比鄰伊麗莎白女王音樂廳。整棟建築利用倫敦南岸 8 個回收大貨櫃搭建而成。

選擇貨櫃做為建築元素，一方面讓遊客認識當地港口工業歷史，同時也是因為只有貨櫃的高度，才能滿足在普通一層樓的限高內建成兩層餐廳的設計要求。

這些貨櫃被漆上充滿活力的色彩，包括土耳其藍、深綠、土黃色，與背景的混凝土伊麗莎白音樂廳，及周圍其他建築的沉重灰色調形成強烈反差。令人聯想至色彩斑斕的墨西哥街道，還有貨輪上顏色各異的貨櫃。

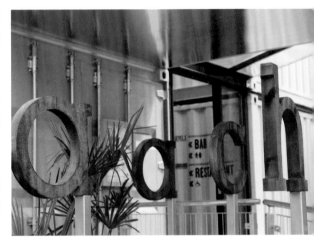

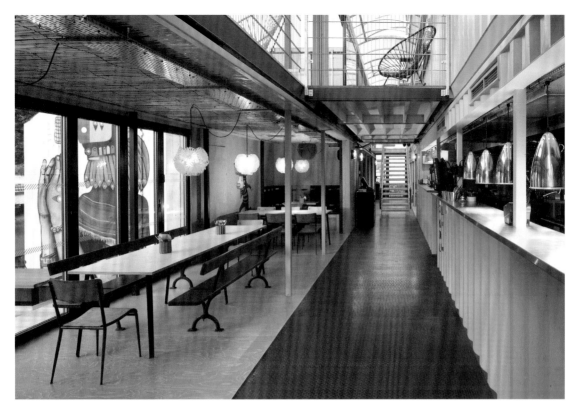

二樓貨櫃與一樓貨櫃錯位擺放，形成一個懸臂結構，懸臂位置正好能遮住
一樓傾斜的餐廳入口。這個設計同時也開闊了二樓的視線，顧客可以站在
這個位置遠眺，遙望泰晤士河對岸的西敏區（Westminster）。

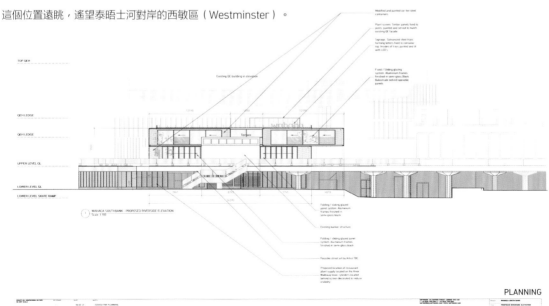

▷ SOFTROOM

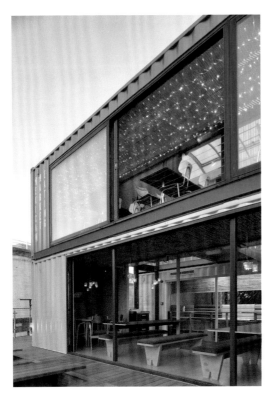

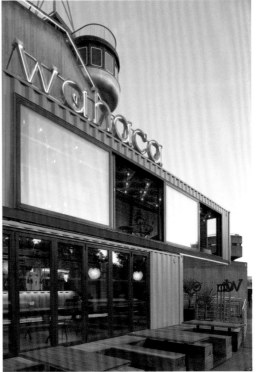

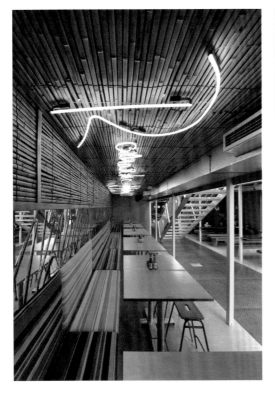

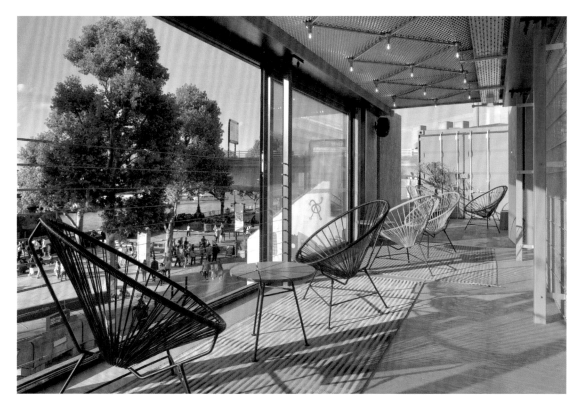

前後貨櫃由光亮的走廊連接，頂上直通天窗，陽光從這裡傾瀉而下，通往二樓的樓梯也位於中間走廊底部。每個貨櫃的室內設計各有特色，家具風格為訂製的、嶄新的，或由舊家具翻新而成。室外區域的空間也很搶眼：一樓有木質觀景台座位區和可俯瞰皇后步道的露天酒吧；二樓露台則有一個獨立的酒吧。

機能

節能蔬果綠貨櫃，
堆疊友善消費者的互動農場

中國，上海 Shanghai
設計 playze
攝影 © Bartasz Kolonko

TONY'S FARM
多利貨櫃農莊

多利農莊是上海最大的有機食品農場，種植的蔬菜與水果全符合中國的有機產品認證標準，並倡導一種有機自然的生活方式，鼓勵消費者一起參與農產品的生產過程。農莊建築的承建單位 playze 工作室，將樓體設計成貨櫃樣式，大樓內包括接待室、休息廳（規劃未來將成為飯店房間）、貴賓區、若干辦公室，還有一座蔬果包裝倉庫。整個生產以及相關的過程，遊客全都可清楚見到，十分符合農莊的理念，讓消費者更加了解與信任農莊產品。建築吸引人的並不僅限於獨特的貨櫃外觀，也在於農莊的永續發展特性。

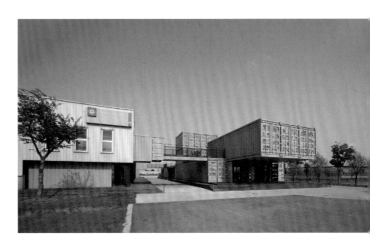

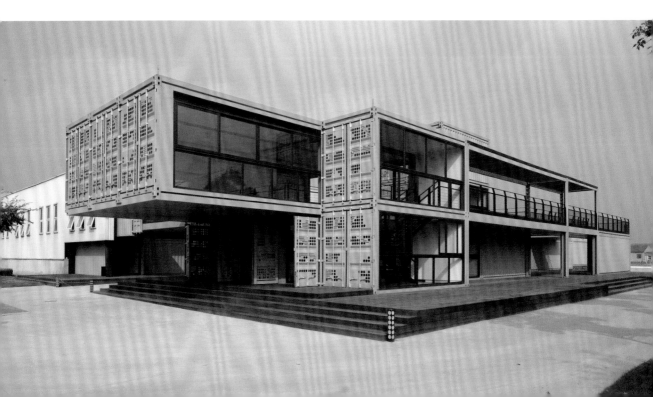

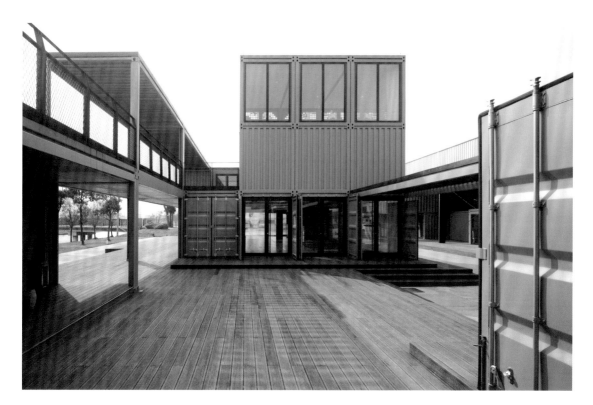

建築的方形設計恰巧也滿足了客戶的空間需求以及氣候特性。因為當地多雨氣候，建築被要求絕對防漏、防水。樓梯共三層，三面都有門窗互通，消除了貨櫃之間的視覺界限。在其他設計細節裡，設計師也遵循貨櫃整齊的線條規則。由於客戶要求將貨櫃攤開擺放，結合貨櫃的特性，playze 選擇了組合堆疊的方案。

農莊採取了多種節能方案。由地源熱泵供應冷氣與暖氣，以及在貨櫃門上鑽滿孔洞用於通風，保證了新鮮空氣，也減少了能量消耗。除此之外，LED 照明系統和節能材料的使用也是農莊的節能妙招。

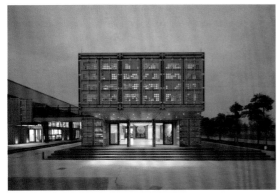

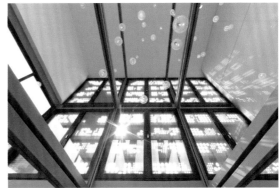

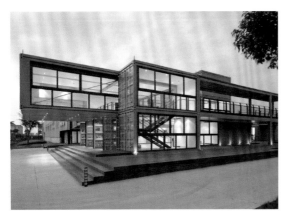

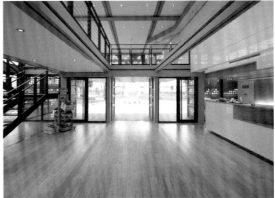

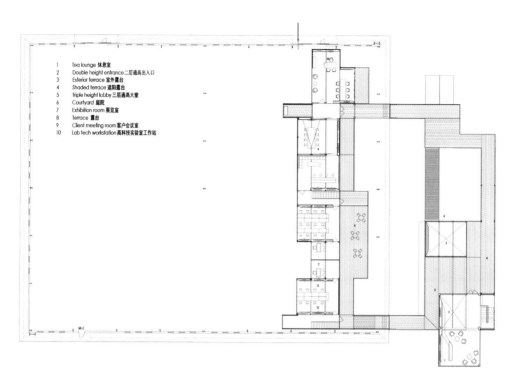

1 Tea lounge 休息室
2 Double height entrance 二层通高出入口
3 Exterior terrace 室外露台
4 Shaded terrace 遮阳露台
5 Triple height lobby 三层通高大堂
6 Courtyard 庭院
7 Exhibition room 展览室
8 Terrace 露台
9 Client meeting room 客户会议室
10 Lab tech workstation 高科技实验室工作站

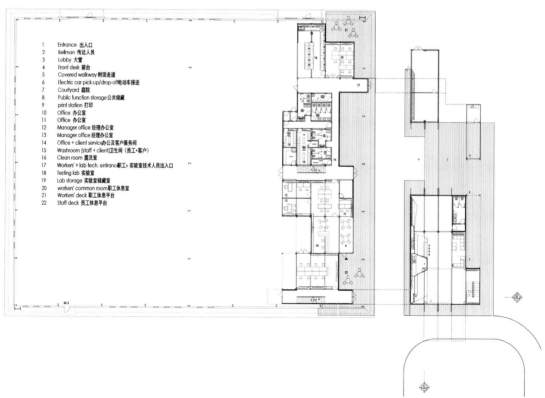

1 Entrance 出入口
2 Bellman 传达人员
3 Lobby 大堂
4 Front desk 前台
5 Covered walkway 雨顶走道
6 Electric car pick-up/drop-off 电动车接送
7 Courtyard 庭院
8 Public function storage 公共储藏
9 print station 打印
10 Office 办公室
11 Office 办公室
12 Manager office 经理办公室
13 Manager office 经理办公室
14 Office + client service 办公及客户服务间
15 Washroom (staff + client)卫生间（员工+客户）
16 Clean room 盥洗室
17 Workers' + lab tech. entranc 职工+实验室技术人员出入口
18 Testing lab 实验室
19 Lab storage 实验室储藏室
20 workers' common room 职工休息室
21 Workers' deck 职工休息平台
22 Staff deck 员工休息平台

幻視灰色魚骨紋，
路邊綻放異次元光芒

英國，倫敦 London
設計 Lily Jencks & Nathanael Dorent
攝影 © Hufton + Crow

PULSATE
磁磚展示快閃店

建築師 Nathanael Dorent 和 Lily Jencks 運用 Marazzi's SistemN 磁磚片，設計了這間位於英國 Primrose 山的快閃店。這個類似裝置藝術的設計中包含兩層寓意：一是關於「感知」，即人們是如何感知空間、形狀以及周圍的環境。二為如何展示商品。設計師認為商店的使命不僅為商品陳列，同時也應該引發消費者對商業活動創意的思考。

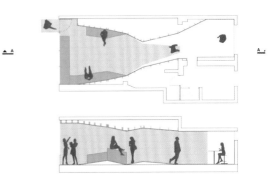

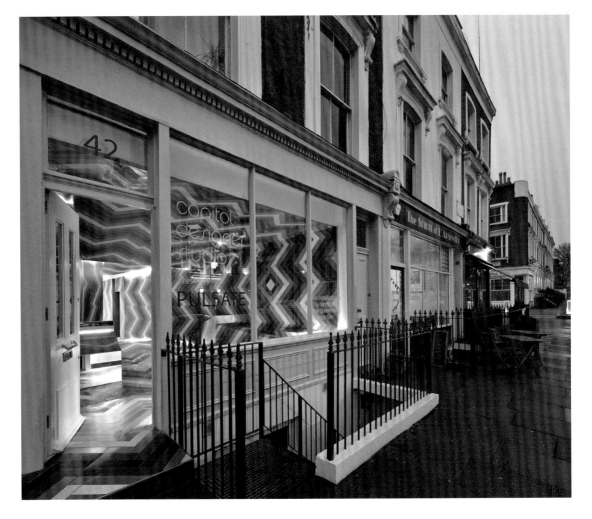

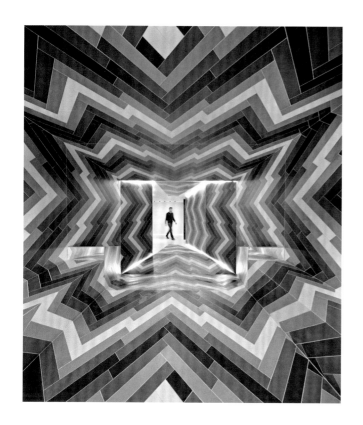

我們可由不同的角度來觀察這個創意空間：整個空間由貼滿磁磚的牆體、天花板和地板構成，形成獨特的視覺效果，並融合周圍環境的燈光和色彩。

受歐普藝術（Op Art，又稱視幻藝術）與完形心理學（Gestalt psychology）的影響，這個室內空間有一種略帶強迫性的印象，吸引消費者駐足，如 3D 畫一樣打亂了正常人的空間感知。其實這個坡形的立體空間內使用的圖案非常簡單，只是將四色的魚骨圖案反覆循環，但卻能帶給消費者以及路人印象深刻的視覺體驗。為了替空間增加動感，圖案顏色深淺不一，形成波浪形的漸變效果。為了配合室內視覺效果，支撐結構也做出了相應的改變。

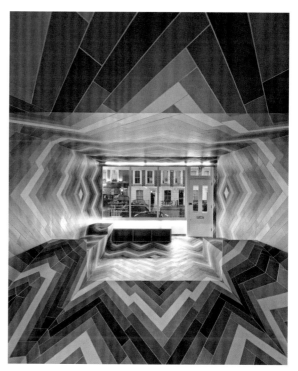

YMS HAIR SALON
YMS 美髮沙龍

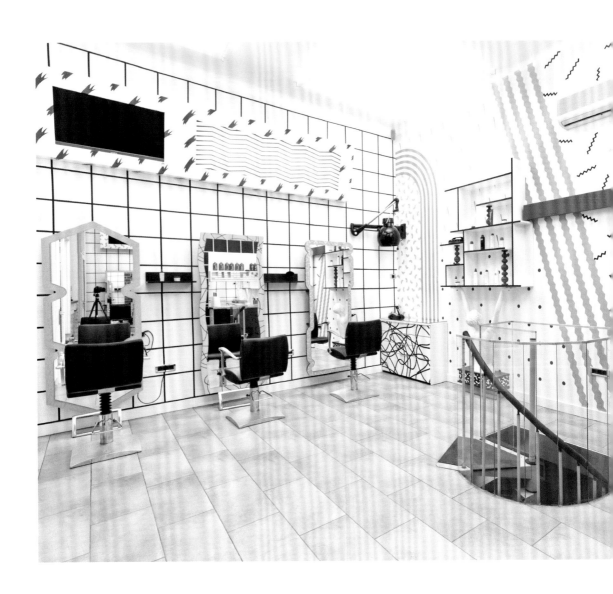

這家沙龍為 Mič Styling 機構新開張的分店，目標為年輕顧客。為了展示狂野的效果，設計師將室內充滿 1970、80 年代風格的家具和質感，兼具復古與新潮的印象。內牆上漆滿了各種碰撞色彩，動感的圖形與復古的圖案與美髮主題緊密貼合。

美髮區的架子上展示著各種美髮產品和雜誌，同時貼有生動的標示。牆面上不規則形狀的鏡子，更加烘托了充滿年輕朝氣的氛圍。店內擺設的幾個肢體語言豐富的白色人物雕像，為空間帶來不少戲劇化效果。

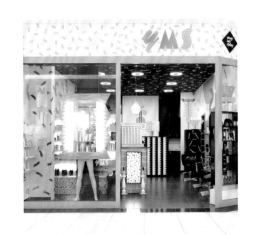

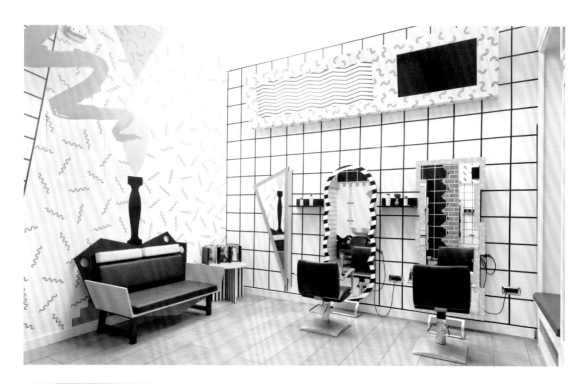

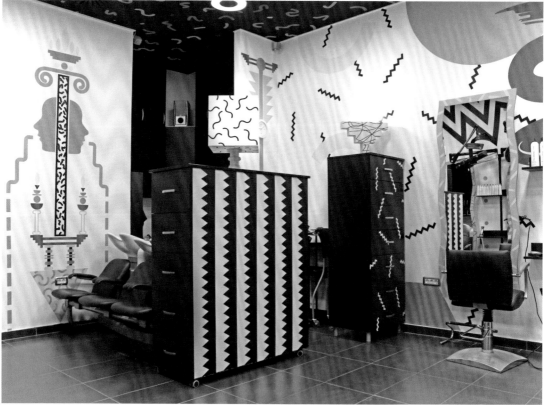

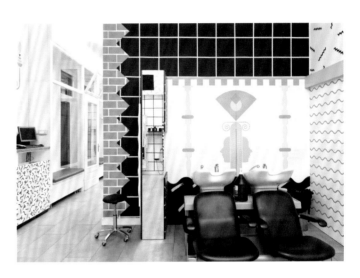

FARMACIA SANTA CRUZ
Santa Cruz 藥妝店

Santa Cruz 藥妝店設計為西班牙設計工作
室 Marketing Jazz 的作品，贏得了 2012
年第 42 屆國際商店設計大獎。面積 91 坪
的藥妝店，產品分區鮮明，室內指標清晰，
並將藥妝店的「十」字標記以活潑的黃色
融入藥品展示櫃的設計。為了讓消費人潮
順暢不堵塞，店內採用開放式設計。

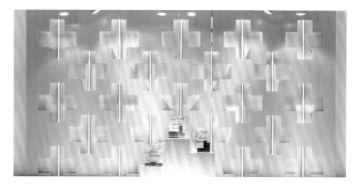

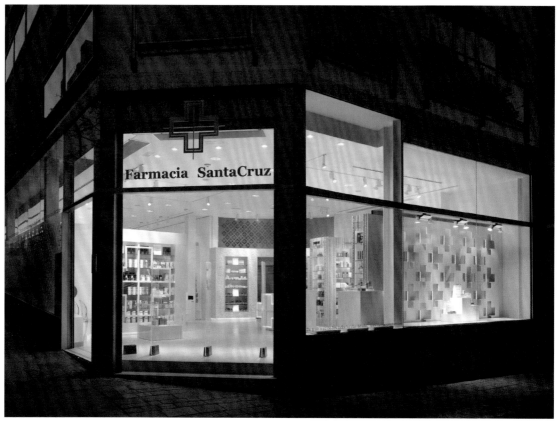

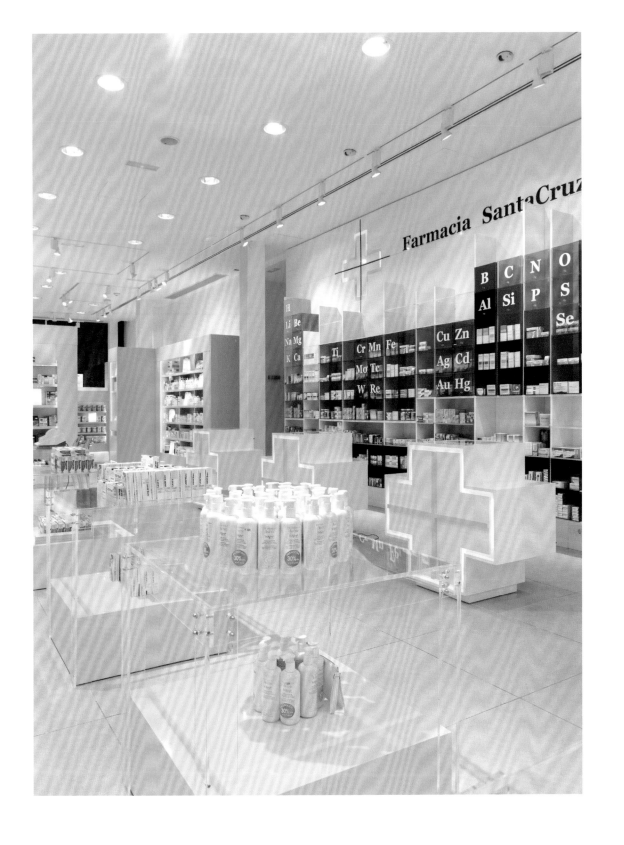

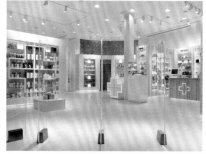

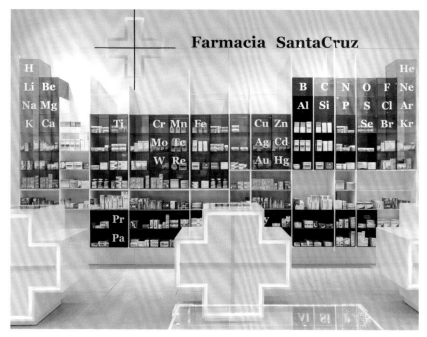

藥妝店中央裝有可調光的日光燈，為室內帶來柔和氛圍。燈光自四公尺高的天花板以一定的角度打在下方陳列產品上，達到重點展示商品的效果。燈光設置同時也輔助了室內導向系統，根據燈光的分布消費者更容易定位自己所需要的商品和服務。一樓位置設有等候區，方便樂齡族和身心障礙人士等待服務。

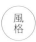
MY SQUASH CLUB
MY SQUASH 健身俱樂部

由波蘭設計工作室 Kreacja Przestrzeni 設計的 MY SQUASH 健身俱樂部擁有獨特又乾淨的室內空間，既舒適又實用，除了健身房之外還包含精美的休閒空間，如酒吧和有氧教室。

MY SQUASH 健身俱樂部與眾不同地漆上了耀眼的天藍色，分區擺放舒適的座椅、家具和功能齊全的設備。燈具全部來自 Puff-Buf Studio 與 Daria Burlińska 的設計，精美絕倫，製造出夢幻的燈光效果。除了藍色家具的使用，白色樹脂地板與清透的空間，把運動場所變成一個充滿驚喜、現代的新鮮空間。

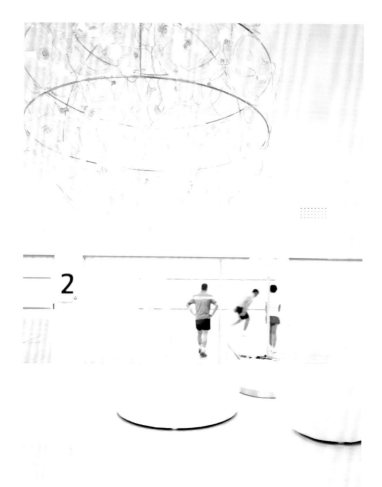

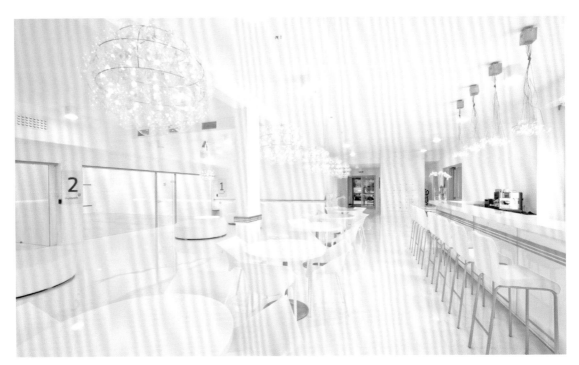

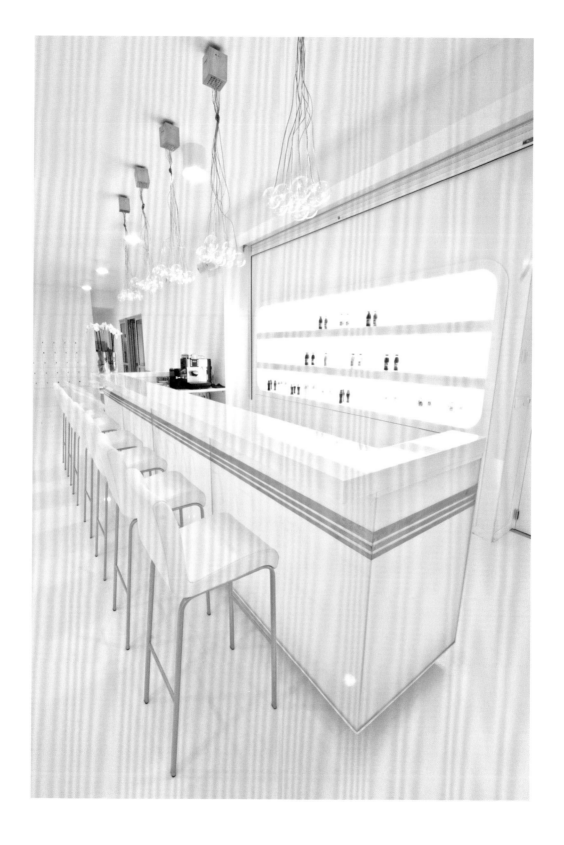

藍色泡泡帶你進入無限水世界

義大利，米蘭 Milano
設計 Simone Micheli Architects
攝影 © Jurgen Eheim

ATOMIC SPA | BOSCOLO MILANO
Boscolo Hotels 酒店休閒 SPA 中心

義大利建築師 Simone Micheli 設計了這間位於義大利米蘭的 Boscolo Hotels 酒店裡的休閒 SPA 中心。他在白色的室內打造了一系列極具未來主義風格的「藍色泡沫」，創造一個令人驚嘆的空間。室內分成兩部分：咨詢辦公區與休閒區，包括多個理療間、一個大游泳池和多個溫水游泳池、三溫暖浴室和土耳其浴室等。

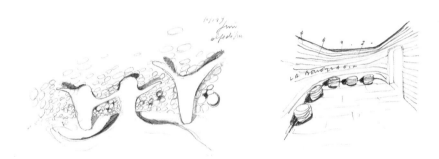

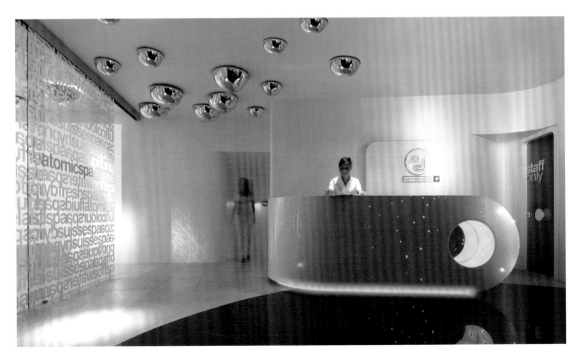

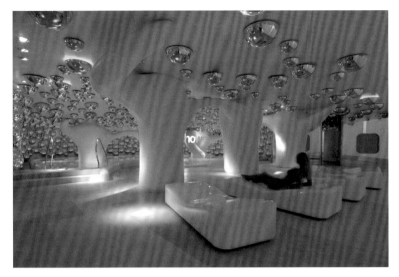

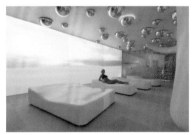

入口由一個白色接待台引導顧客進入接下來的彩色海底世界，各種透明的泡泡布滿了整個天花板。穿越一段窄形長廊，一邊是多間理療室，另一邊為飛機舷窗形狀的產品展示櫥窗。Spa 中心的正中央有一個巨大白色樹狀結構，支撐著整個洗浴空間。結構頂部的藍色「泡泡」象徵懸掛的雨點，彷彿隨時就要落入浴池裡。頂部同時開有兩個圓形天窗，大膽的燈光設計為室內添加活力色彩與無限風情。

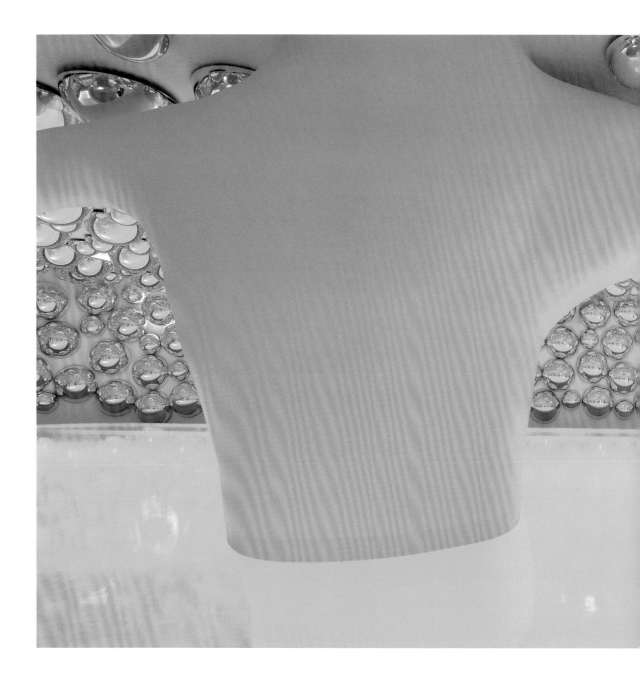

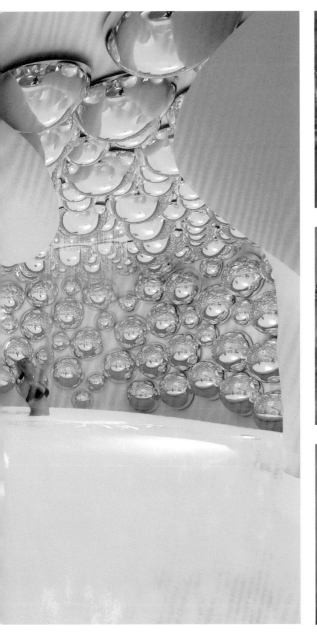

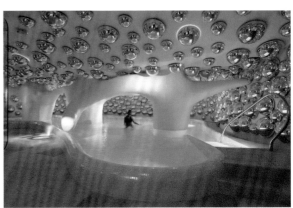

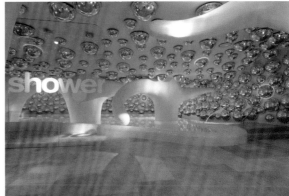

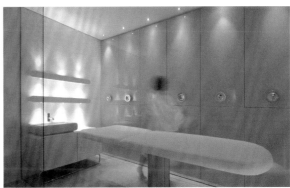

VAN ALEN BOOKS
范艾倫書店

受范艾倫（William Van Alen）協會之託，LOT-EK 事務所承擔了范艾倫書店設計項目。
這間書店位於曼哈頓熨斗區的范艾倫協會總部大樓，集書店與公共閱讀室於一身，為市
民提供一個發現建築學的空間，致力於引導讀者對建築學的探索與討論。

書店的特色為「導師計畫」，過程中會有專門的負責人引導圖書的閱讀和相關的討論，
帶領讀者回顧建築出版的過去與未來。店內最引人駐足的亮點為一個 4.2 公尺高的樓梯
狀座位設計，由 70 塊回收門板製成，從上至下依次縮進，俯瞰玻璃窗外的第 22 大道。
這些回收材料由紐約市非盈利回收建築材料供應商 Build It Green! 提供。樓梯將周圍的
空間分割成一個三角形，讓人想起了時代廣場 TKTS 售票亭的階梯設計，後者為 1999
年范艾倫協會設計比賽的成果。

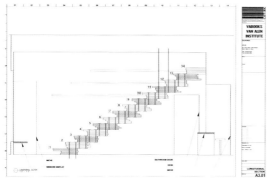

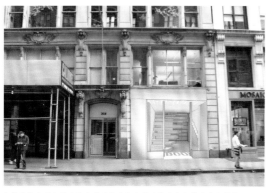

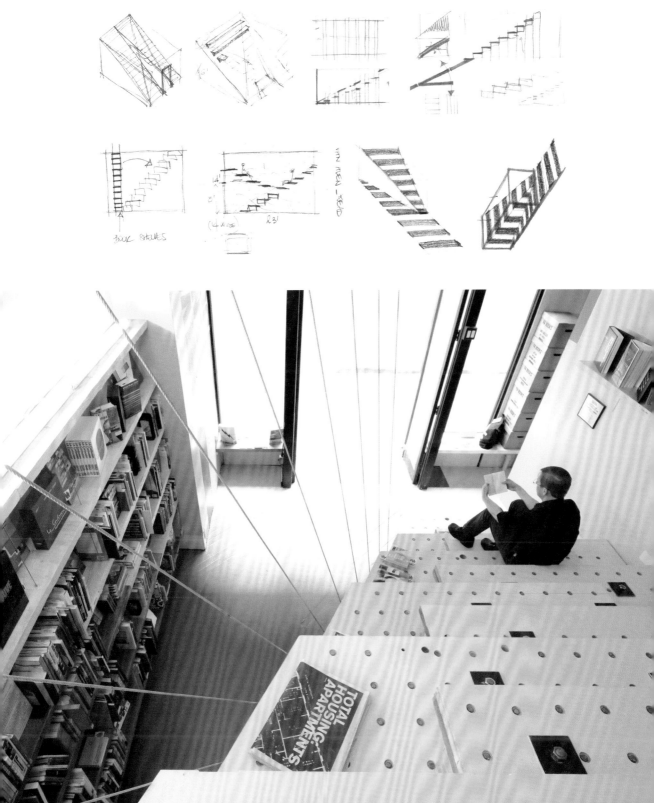

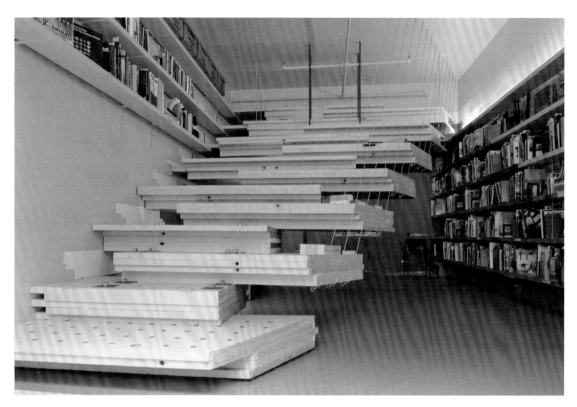

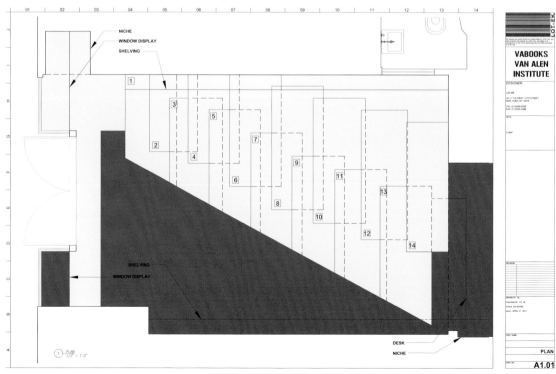

NICHE

WINDOW DISPLAY

SHELVING

1

3

5

2

7

4

9

6

11

8

13

10

12

14

SHELVING

WINDOW DISPLAY

DESK

NICHE

1 PLAN
1/2" = 1'-0"

**VABOOKS
VAN ALEN
INSTITUTE**

DESIGNER:

LOT-EK

55 LITTLE WEST 12TH STREET
NEW YORK, NY 10014

TEL. (212)255-9326
FAX (212)255-2988

NOTE:

STAMP

REVISION:

DRAWN BY: IS
CHECKED BY: AT IS
SCALE: AS NOTED
DATE: APRIL 27, 2011

DWG. NAME

PLAN

DWG. NO.
A1.01

范艾倫書店是紐約市唯一專注於建築設計類的專門書店。人們可以在這個開放的平台
暢談、共同展望建築書籍的美好未來。

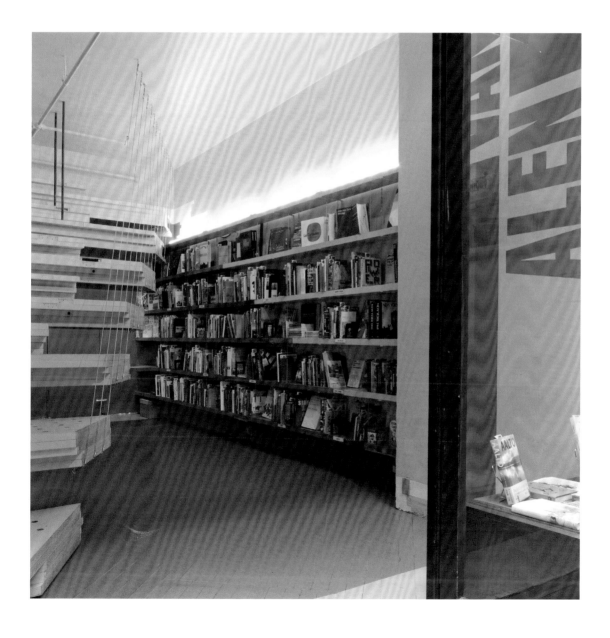

BERCHTESGADEN YOUTH HOSTEL
Berchtesgaden 青年旅館

Berchtesgaden 青年旅館，位於德國的巴伐利亞自由邦，建於 1930 年代，在國際設計公司 LAVA 的重新設計下煥然一新。LAVA 在設計時特別注重簡單、個性、原始的風味，與時下青年旅館的設計潮流相符。

這家旅館的定位為家庭遊客，改造計劃在原有建築的基礎上進行。為了創造出一種濃厚的溫馨社區氛圍，設計師非常注重重新合理安排隔間，在一樓和二樓設有大面積的公共空間。臥室則將重點放於個性化設計，內附有儲藏室，與傳統大通鋪式的青年旅館作出區隔性。建築內部透過空間設計連成一體，並漆上綠色、藍色、深棕色等自然色調與外部周圍的青山樹木融為一體。

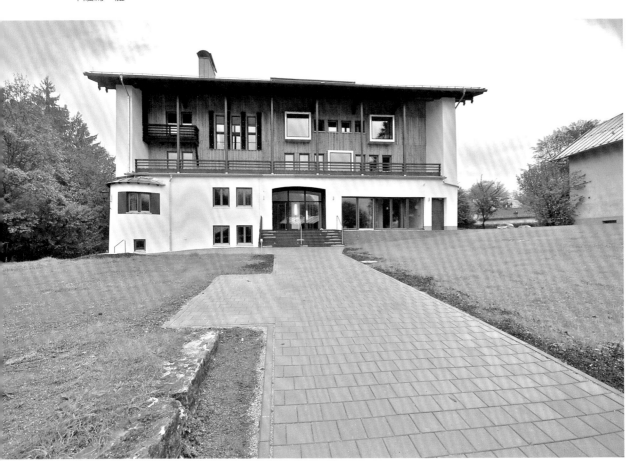

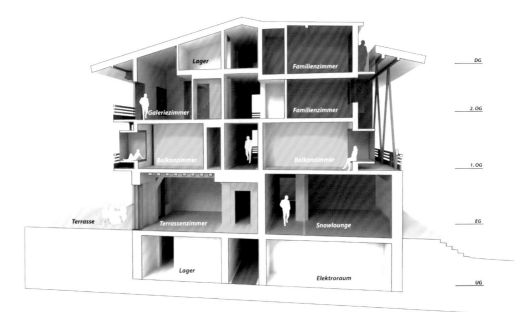

DG

2. OG

1. OG

EG

UG

Lager

Familienzimmer

Galeriezimmer

Familienzimmer

Balkonzimmer

Balkonzimmer

Terrasse

Terrassenzimmer

Snowlounge

Lager

Elektroraum

Legende

Terrassenzimmer in ehemaligem Gemeinschaftsbereich

Balkonzimmer bei Bestandsterrassen

Familienzimmer

Galeriezimmer, zweigeschossig unter Dach

Snowlounge

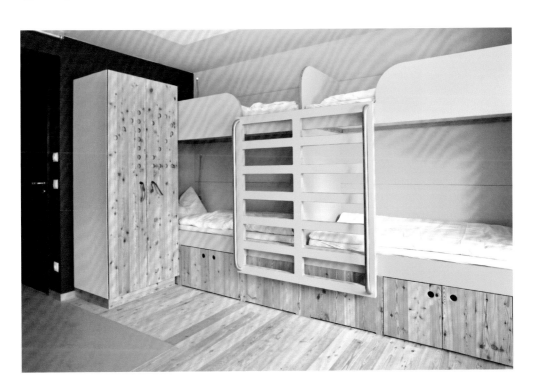

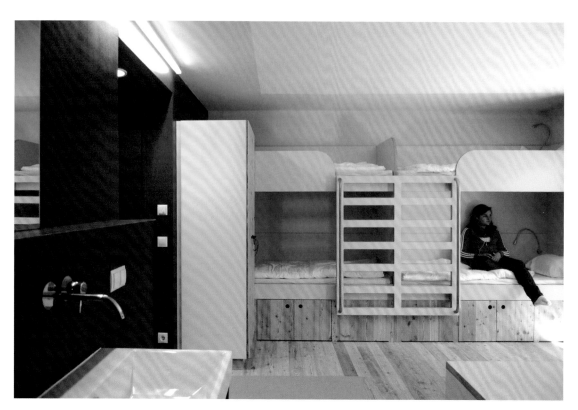

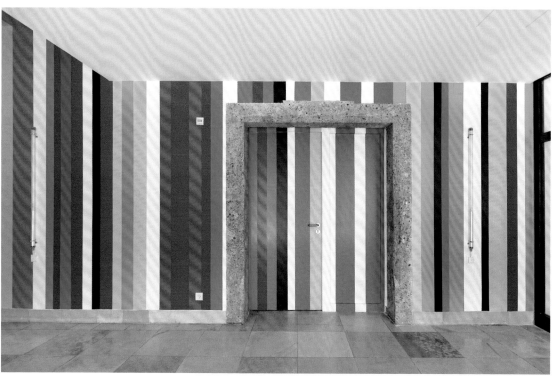

LAVA 負責人 Tobias Wallisser 說：「當今社會非常重視空間的融合、重疊和聯繫。這也是 Berchtesgaden 青年旅館改造的核心概念，透過靈活又多樣化的空間設計，增加了室內的舒適品質。」

為了實現永續建築的願景，牆面採用節能材料，內部使用地暖系統和生質能源系統。建築正面懸窗有多種用途，既可當作桌椅休憩，也可以作為觀景平台。入口門廳漆上了各種彩色條紋，每一條均象徵了歐洲國家的國旗，與室內所使用的質樸、取自當地的建材形成強烈對比。外觀的更新和室內空間重組，為整棟建築塑造出全新的形象，成為家庭休閒放鬆的好去處。

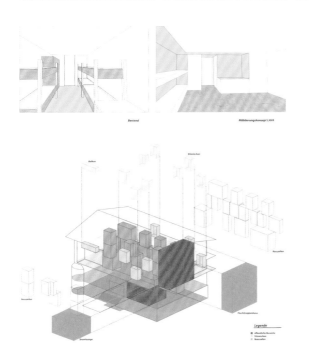

風格商辦 · 工作室

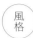
SUGAMO SHINKIN BANK TOKIWADAI BRANCH
巢鴨信用金庫常盤台分行

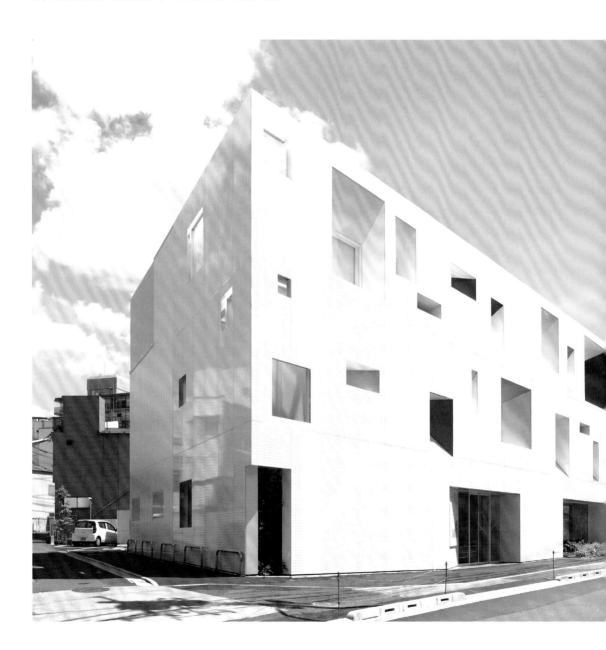

巢鴨信用金庫是一家信貸機構，力求為顧客帶來一流的溫馨服務，箴言為：「您的快樂由我們來傳遞。」這座顏色鮮亮的大樓位於東京都板橋區常盤台町，為巢鴨信用金庫當地分行，由法國旅日建築師 Emmanuelle Moureaux 設計，共三層。正面白牆上的彩色凹窗為其最大特色。這些窗戶大小不一，設計主題圍繞「樹葉」，帶給訪客一種清新自然的活力。

進入大樓，會看到一排自動提款機與現金出納窗口，背牆繪有明亮的彩色葉子。二樓為借貸辦理區、接待室、與辦公室。三樓為員工專用，包括更衣室和員工餐廳。這棟建築設有七間可以吸納陽光的「玻璃房」，裡面種滿了樹和其他植物，為封閉的建築增添自然氣息。

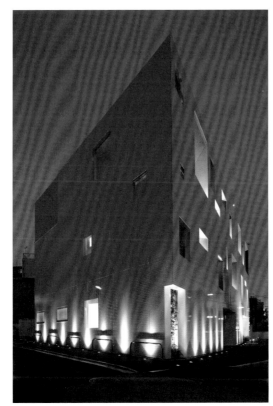

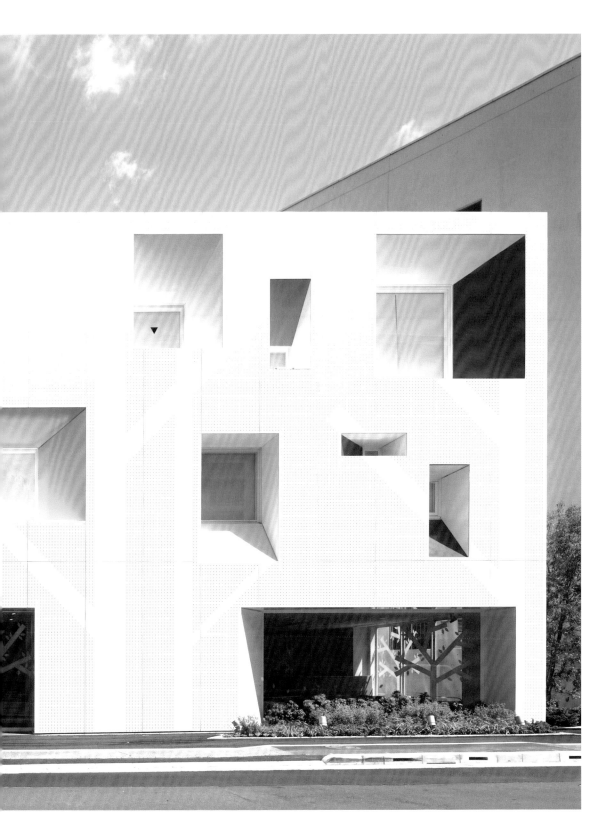

在這些玻璃房的牆面上，繪有白色的樹幹，上面長滿各色樹葉，共有二十四種顏色。這些彩色樹葉，與玻璃房內的植物葉子交相輝映，讓人恍如身處魔幻森林。

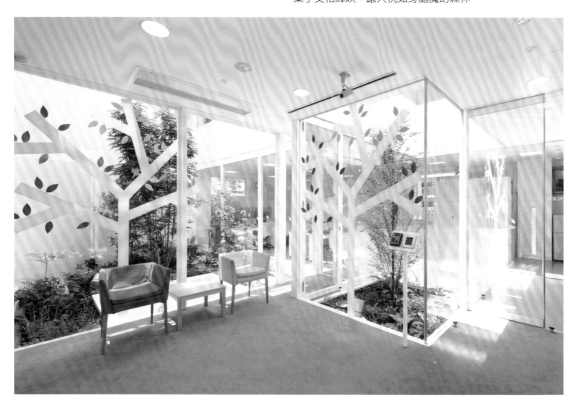

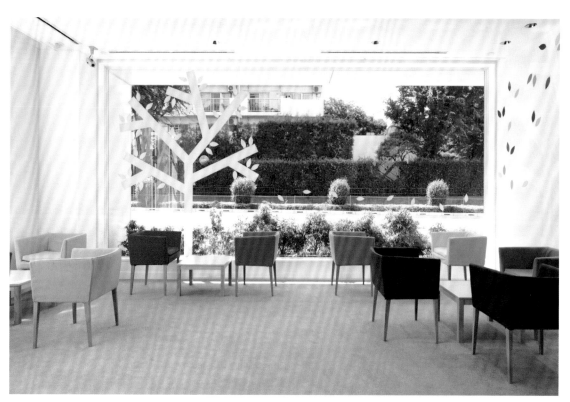

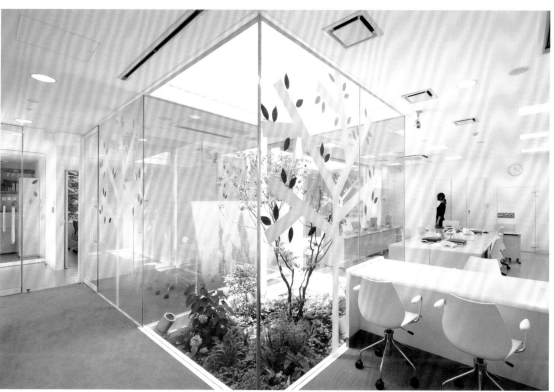

SUGAMO SHINKIN BANK TOKIWADAI BRANCH
巢鴨信用金庫志村分行

「顏色是我所有作品的主題，我的核心建築理念為『shikiri』，即『色切，用顏色分割空間』。我在現代建築中，試著利用 3D 效果引介傳統元素，來誘發人們不同的情緒。」設計師說道。

巢鴨信用金庫志村分行遠觀就像一塊彩虹千層糕，由 Emmanuelle Moureaux 設計。這種彩色設計帶來一絲清新氣息，加上建築內部的透明天窗，讓自然光與色彩貫穿了整棟建築。外牆彩色的塗層，在白牆上映射出一層淡淡的彩色，創造出親切溫暖的氛圍。夜間的配套燈飾開啟時，又是另一番景象。依據不同的時間與季節，燈光會有各種變化，整棟建築就像變戲法般魔幻多姿。

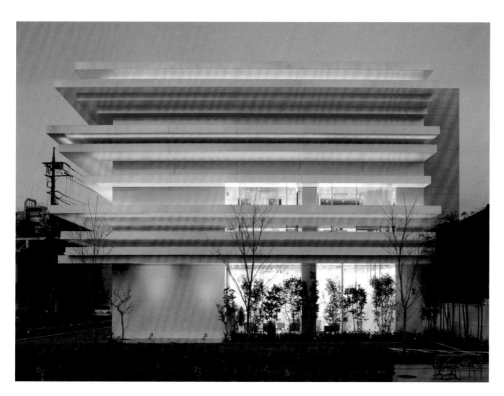

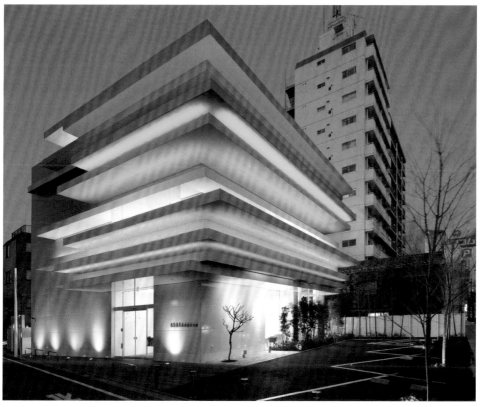

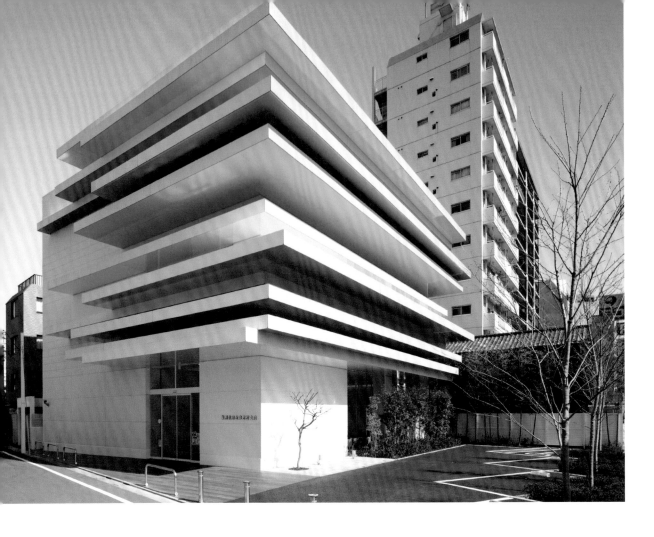

Sugamo Shinkin Bank / Shimura branch
emmanuelle moureaux architecture + design scale 1/100

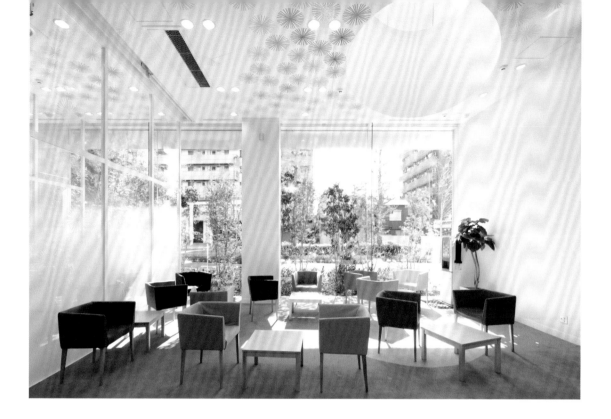

進入大樓，三個橢圓形的透明天窗讓室內充滿陽光。訪客會情不自禁抬起頭，懶洋洋地望向天空。天花板上貼滿了蒲公英圖案，就像漂浮在空氣中一樣輕快。

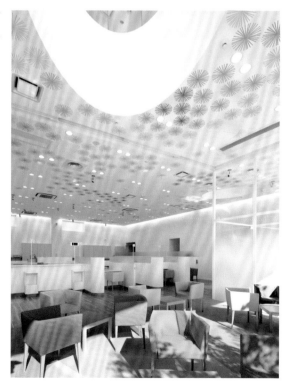

SUGAMO SHINKIN BANK TOKIWADAI BRANCH
巢鴨信用金庫江古田分行

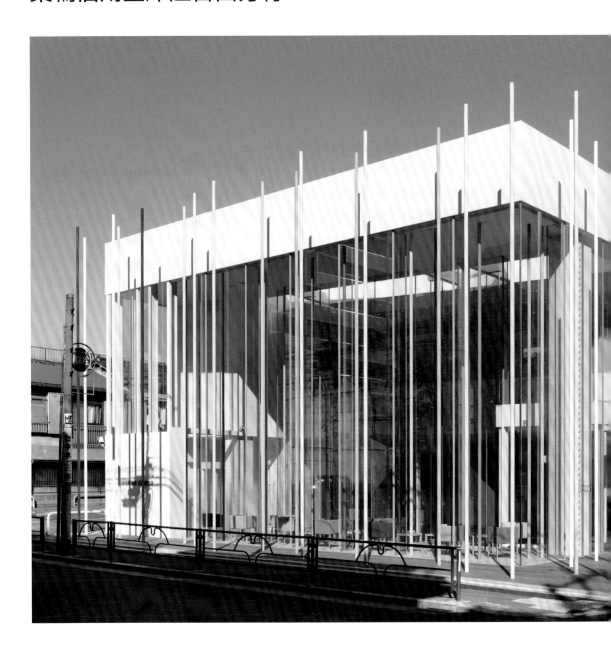

巢鴨信用金庫江古田分行一樣是由法國旅日建築師 Emmanuelle Moureaux 所建，特點同樣是明亮的彩色設計。在這座建築中，設計師一如既往地借用日本的「Shikiri」概念，利用顏色分割空間，帶給顧客賓至如歸的感覺。建築的核心理念為「彩虹雨」，色彩不僅充滿室內，這種歡樂氣氛也延續到了室外。

為了強調銀行與周圍江古田商區的關係，設計師在室內與室外設計都採取了多種策略。建築正前方大膽地以彩色鐵柱（共 29 根，每根 9 公尺）圍出一塊徒步區。這些柱子朝天聳立，映射在玻璃牆面上，和室內的 19 根柱子相呼應。室外區域通過庭院延伸至營業大廳。銀行的玻璃大門打開後，顧客會經過一座擺滿彩色桌椅的室內露台，借用一下色彩帶來的歡快氣氛。

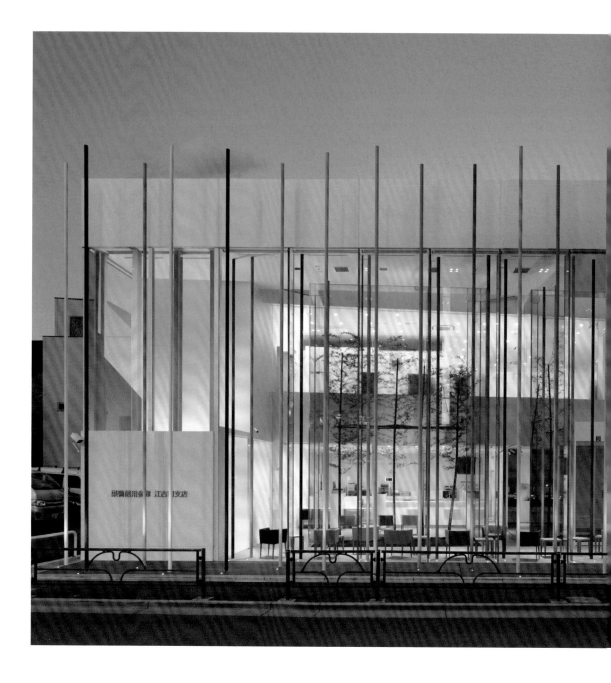

「我們期望透過彩虹雨的設計讓色彩和歡樂重返此地。」設計團隊表示。江古田分行所創造出的，是一幅能與周遭產生聯結的明快景色。

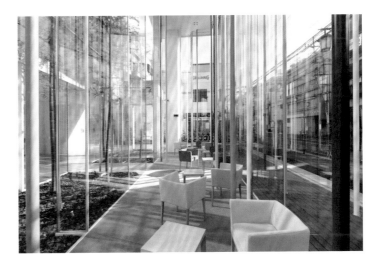

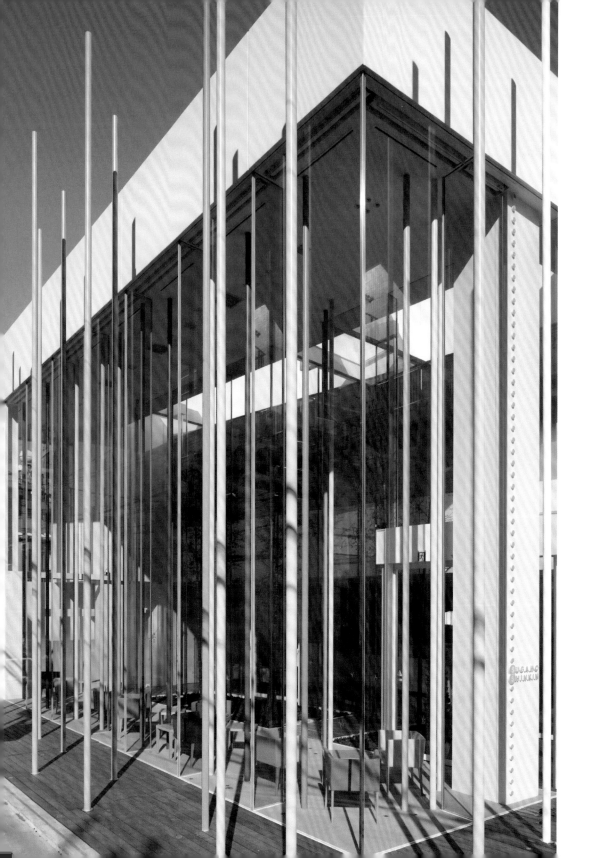

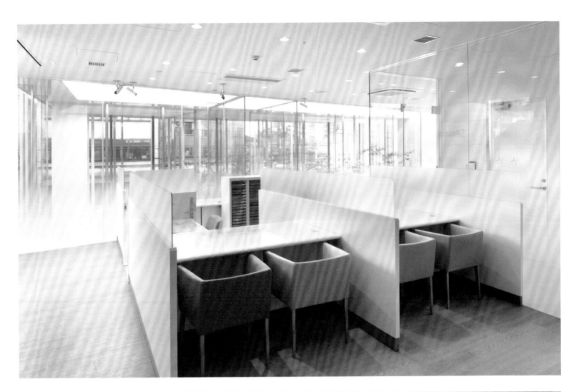

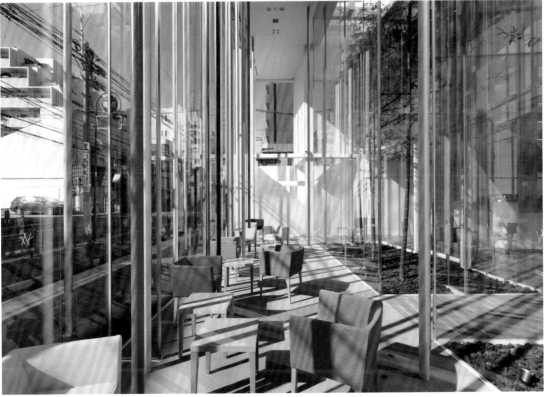

PKO BANK POLSKI WARSAW BRANCH
PKO 波蘭銀行華沙分行

PKO 波蘭銀行是波蘭最大的金融機構，致力於私人銀行的業務拓展。它的第一分行華沙分行由當地的 Robert Majkut Design 承擔設計。該分行分成兩個機能區：客戶服務區與後台辦公區。

設計師首先用優雅的黑、白、金為 PKO 的商標重新配色，賦予現代感，並以此三色延伸到整間銀行的室內設計。它的裝飾主題令人雀躍，由設計軟體的參數所計算出的正弦曲線，在牆面及地面交織出無數網格，營造出 3D 效果。

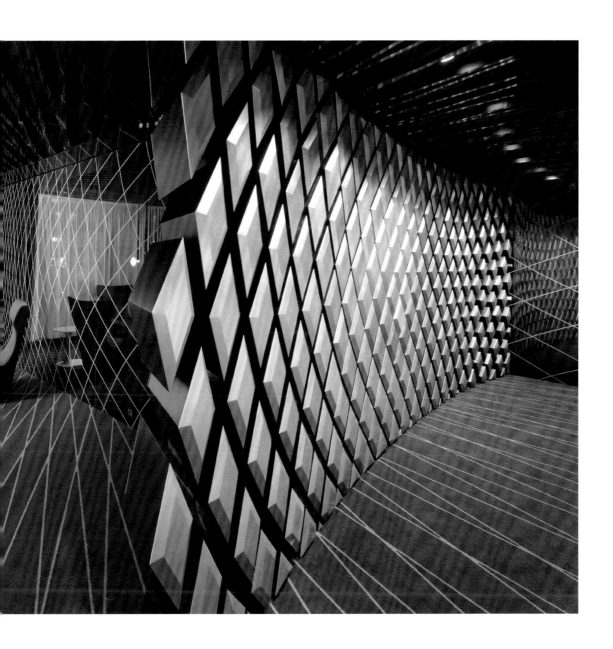

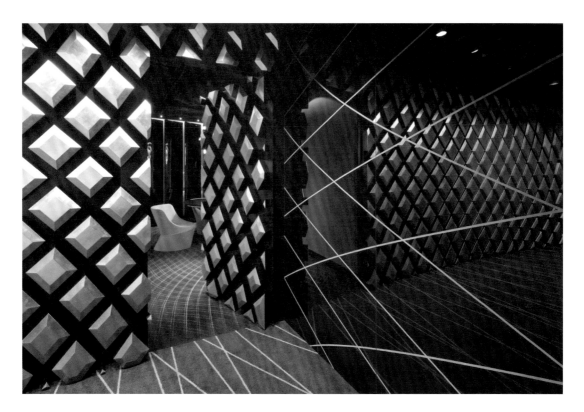

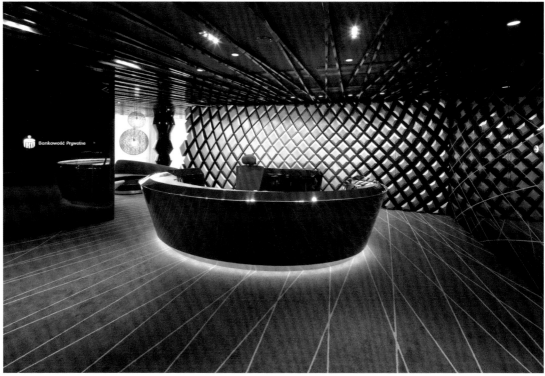

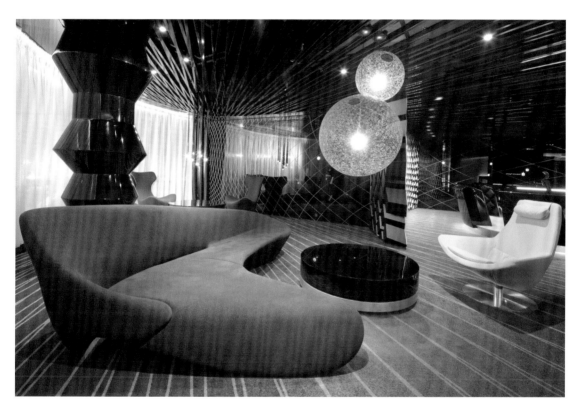

家具與裝飾材料全為訂製。極簡主義色彩運用大膽，黑與白的對比令人印象深刻；而金色的運用則中和了這種效果，它的裝飾性帶給空間溫暖高雅的氛圍，同時也彰顯了該分行的精神：威望、堅定與成功。

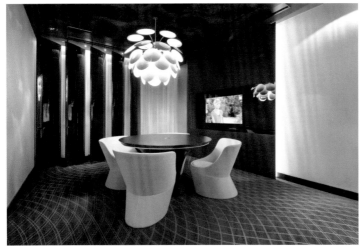

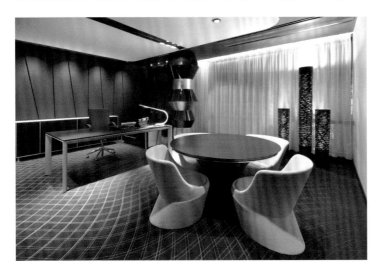

ALIOR BANK PRIVATE BANKING
Alior 私人銀行

設計師 Robert Majkut 為 Alior 私人銀行的波蘭各地分行，
開發出一種頗具特色的企業形象，靈感來自古畫中典型的天
使臉龐。設計師希望能將私人銀行的服務環境，與服務一般
大眾的零售銀行（Retail Banking）區別開來。

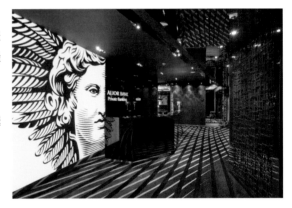

以黑色、紅銅色、石墨灰打造出企業的專屬色彩。幾何元素
被多處運用，在接待櫃檯、各處桌椅、牆面、以及天花板，
均能看到對荷蘭畫家皮埃特 · 蒙德里安（Piet Mondrian）
以及包浩斯（Bauhaus）風格的另類致敬。

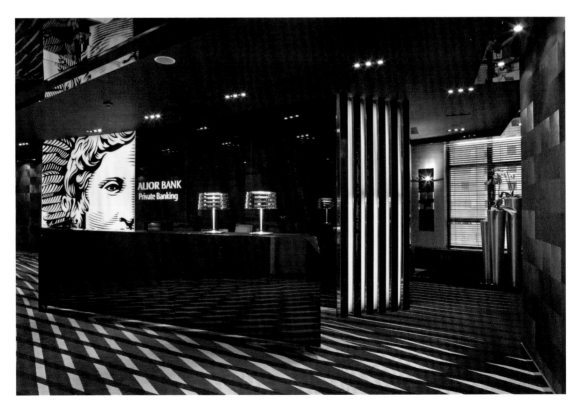

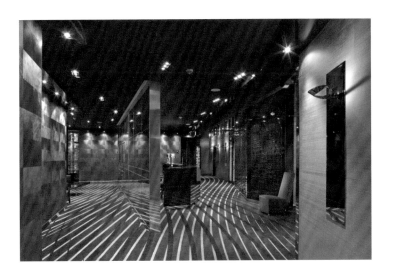

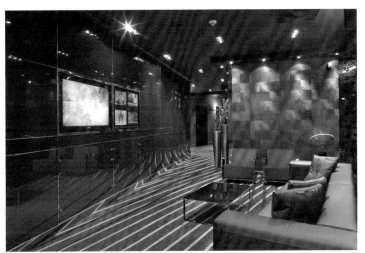

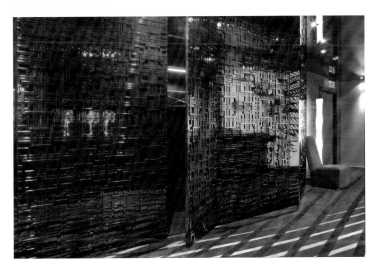

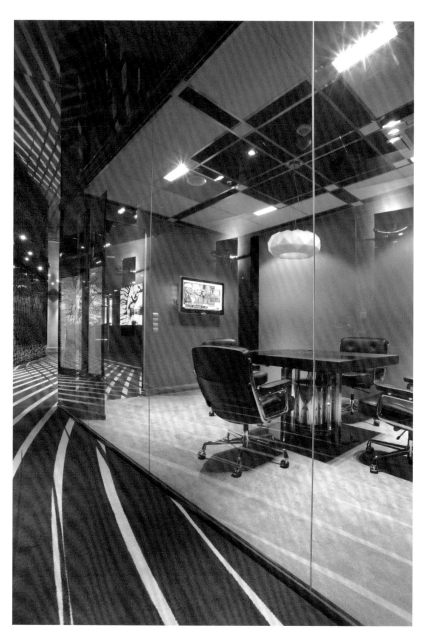

室內各種元素的搭配，創造出
獨特復古氛圍，同時不失現代
優雅，大大提高了顧客體驗。

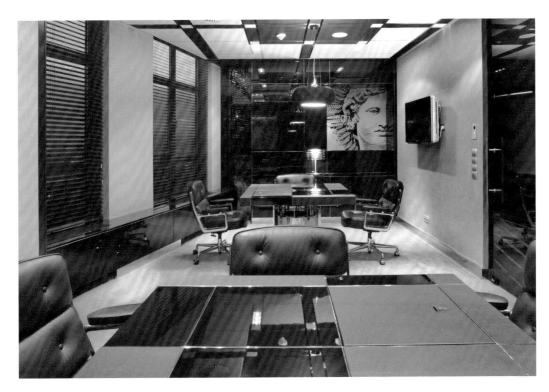

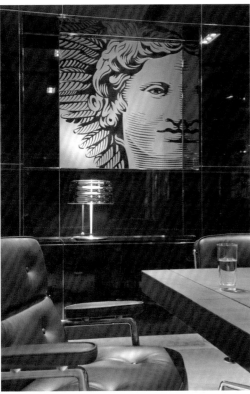

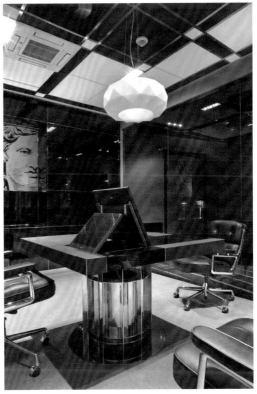

ING BANK OFFICES
荷商安智銀行辦公室

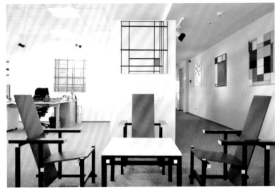

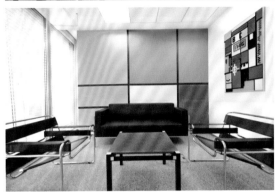

羅馬尼亞設計師 Corvin Cristian 與 Matei Niculescu 緊密合作，共同打造出荷商安智銀行在羅馬尼亞的辦公室。牆面與地面以白色為底，其上繪有或直或橫的黑色線條，在這些線條交織出的網格中，又填入了紅、藍、黃等色，這些都是模仿風格派（De Stijl）大師皮埃特 · 蒙德里安的風格。廊道上亦掛滿了蒙德里安的等尺寸複製畫作，其技法也幾可亂真。

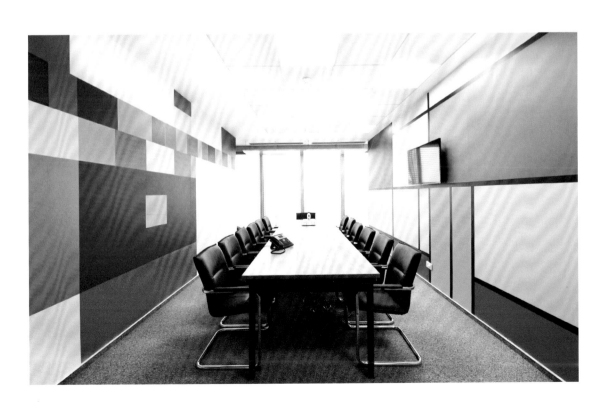

在這裡你也可以看到許多與蒙德里安風格相得益彰的知名
設計，諸如赫里特・瑞特威爾德（Gerrit Rietveld）設
計的紅藍椅（Red Blue Chair），或是馬歇爾・布魯耶
（Marcel Breuer）設計的瓦希里椅（Wassily Chair）。
這裡的陳設與燈光創造出一種戲劇性的舒適氛圍，讓人猶
如置身畫廊。

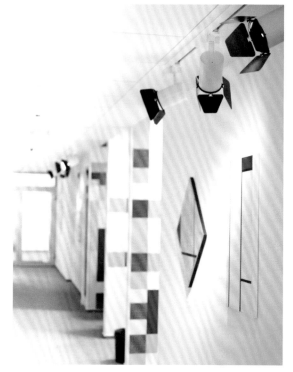

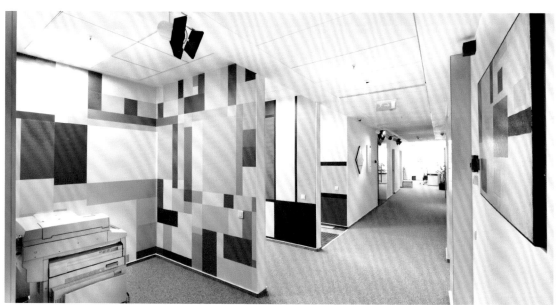

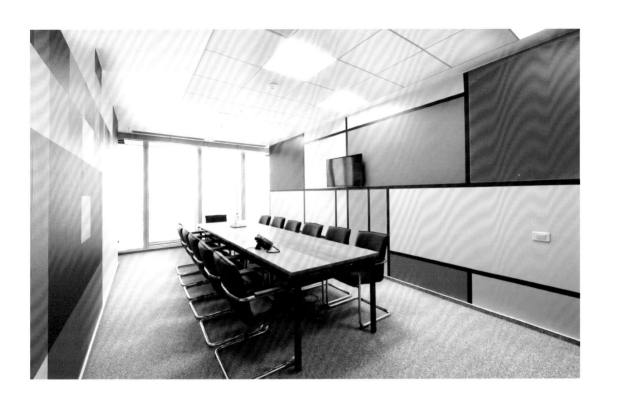

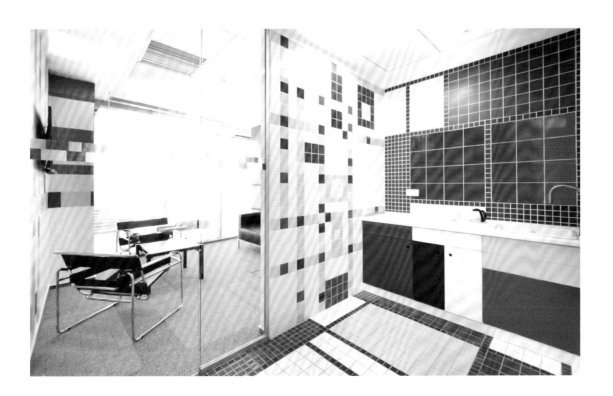

ING BANK SLASKI CORPORATE DEPARTMENT
荷商安智銀行希隆斯克分行

波蘭建築師 Robert Majkut 為荷商安智銀行希隆斯克分
行，設計了這座充滿活力的辦公室。Majkut 在流線形的
內牆上，覆上一層波浪狀的複合牆板，體現了科技進程
的潮流。

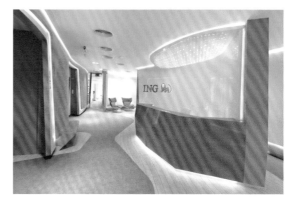

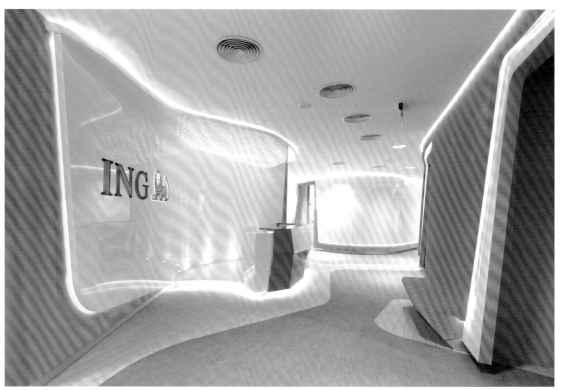

Majkut 利用各種策略，將設計與該銀行的商標結合，凸顯這家銀行的機能性。彎弧的複合牆被塗上橘色和白色，營造出的平滑感蔓延整座空間，環繞了接待室、會議室、走廊以及行政區域。LED 燈安裝於釉面牆之中，為室內提供良好照明。各個機能區的家具組，也以公司的專屬色「橘與白」做配色。這座辦公室的美麗流線及鮮活色彩，讓訪客似乎能感受到這家銀行的汨汨脈動。

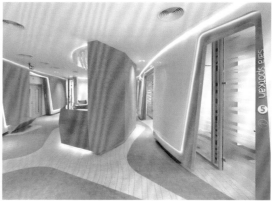

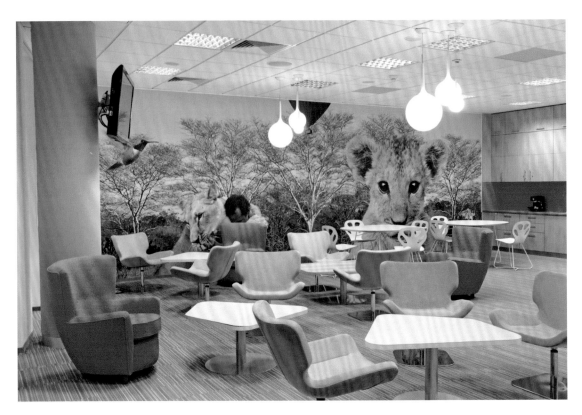

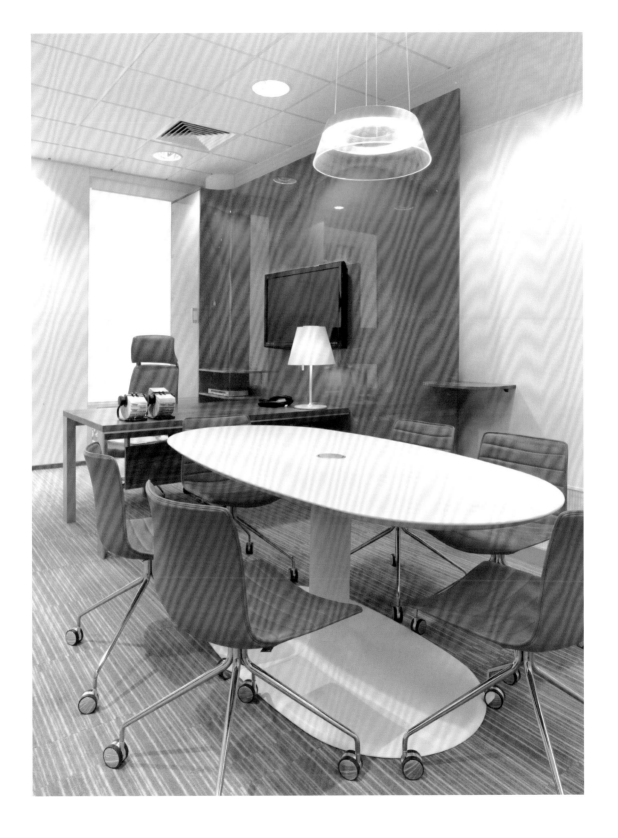

MCCANN-ERICKSON RIGA OFFICE
麥肯廣告里加分公司辦公室

麥肯廣告里加分公司的辦公室設計，由當地設計公司 Open Ad
完成。這裡有溫暖的燈光、大膽潑灑的色彩，以及令人印象深
刻的「知識之樹」書架。

TOTAL AREA 669M2

設計團隊採用多種回收材料，例如壁板即從廢棄的木材、家庭用具或辦公用品等製作而成。194 坪的空間中，各個機能區合理分配，中間隔以白牆，以原木家具點綴，這樣的色彩配置創造出明快的工作氛圍。大量的回收紙管也被用於室內燈光設計。Open Ad 在有限的預算內，利用簡單的回收材料，創造出一種「棄物翻新風」，於是這裡也成了能既能讓你放鬆、又能時時蘊釀創作靈感的好所在。

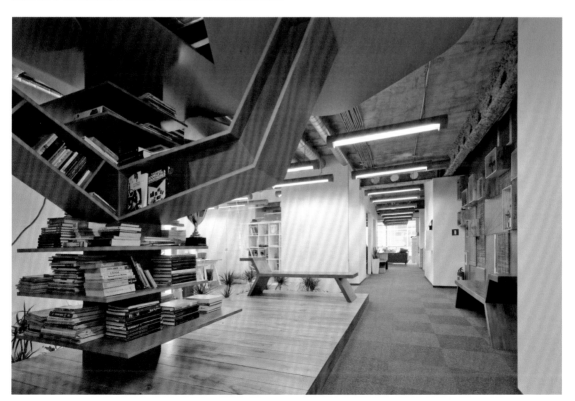

SAATCHI & SAATCHI AGENCY
上奇廣告曼谷分公司辦公室

上奇廣告委託 Supermachine Studio，為他們在泰國曼谷的分公司辦公室重新設計，期許一個充滿革新精神的工作空間：「這會是一個每天都能誠摯迎接趣味的靈感空間，我們就是不想太嚴肅。」

該辦公室位於曼谷 Sindhorn Tower 的一棟舊大樓，所佔空間 121 坪。由於預算與空間非常有限，設計團隊做了一個大膽決定：出乎意料地為室內留出大量空間，在當中飾以強烈的視覺元素。辦公室的原有空間被重新安排，並劃分出兩個主要機能區：創意區及行政區。

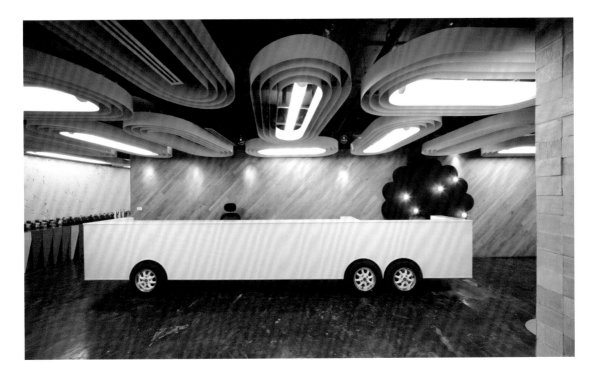

接待櫃檯裝有活動輪，就像是一台白色巴士，同時它也可以當作活動吧台使用。創意區的大型會議桌，以自行車為「桌腳」，可以自由活動；其後方原本的一整面紅色大理石牆，被貼滿了「一顆又一顆」白色木片，營造出一種像素效果，而這些木材全都回收自原本的辦公室。這面牆在設計上不僅節省了開支，在視覺上也與上奇廣告團隊的過去產生聯結。

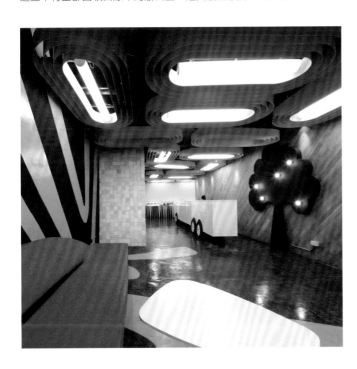

這裡有一座二十公尺長的蜥蜴形高牆，牠正是該機構的新吉祥物。蜥蜴皮膚表面飾有許多當代工藝以及激發創意的擺件，蜥蜴的大嘴則作為書架使用。

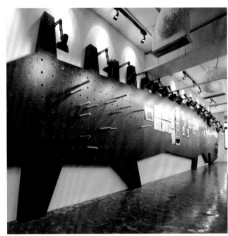

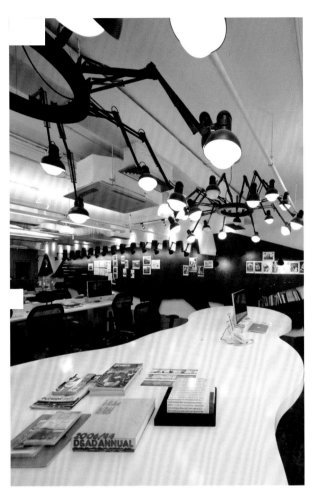

<table>
</table>

機能

在茶水間的路上靈感爆發？
綠色的腦力激盪艙隨侍在側

俄羅斯，喀山 Kazan
設計 za bor architects
攝影 © Peter Zaytsev

YANDEX KAZAN OFFICE
Yandex 喀山辦公室

Yandex 是俄羅斯最大的搜尋引擎供應商，它的喀山辦公室位於 Suvar Plaza 商務中心，由本地的工作室 za bor architects 承擔設計，所佔空間 196 坪，辦公室圍繞著中央的主要廊道展開，平面布局呈梯形。

Yandex 的辦公室向來以非常規的空間分布和線性排列聞名，當然這個案子也不例外。為了突破傳統辦公室的封閉格局，設計團隊在中央廊道兩邊設置了許多半封閉空間。它們形狀各異，空間內的牆壁為綠色，外頭則塗上白色，裡頭擺放各種顏色的家具。黑色的木質地板，與滿室白牆形成對比，天花板也覆上了隔音板，確保舒適的工作環境。一顆顆大燈罩，從天花板懸垂而下，為室內提供主要照明。

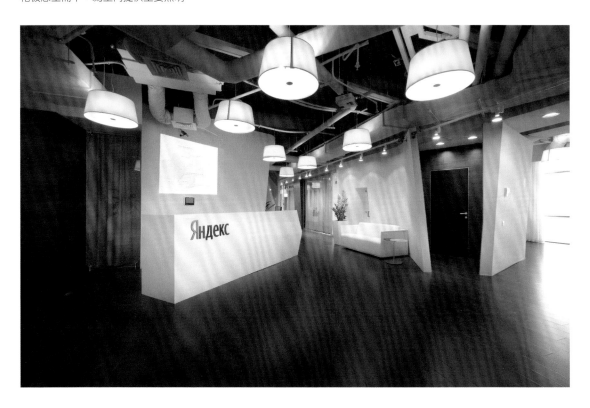

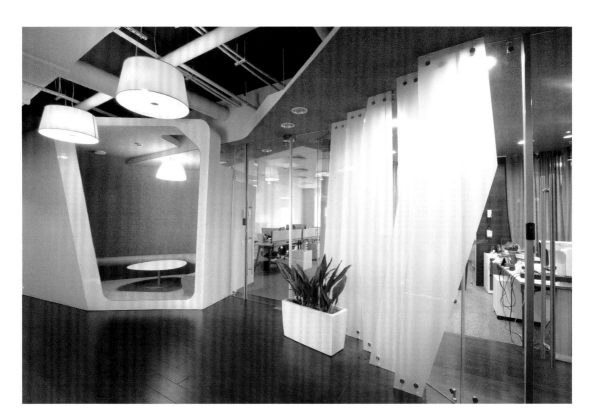

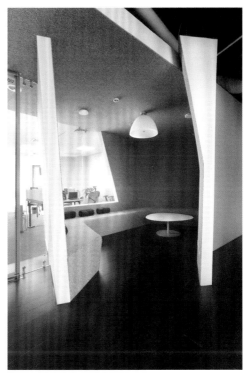

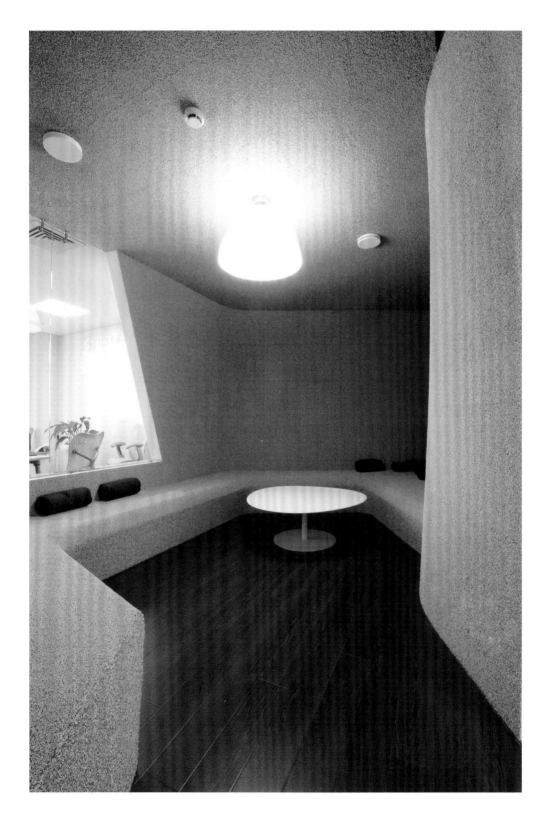

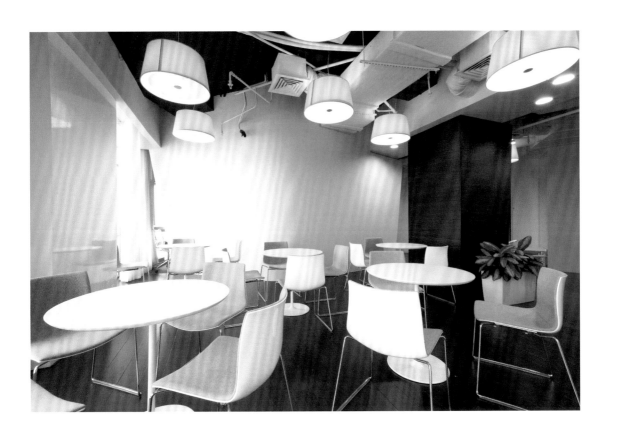

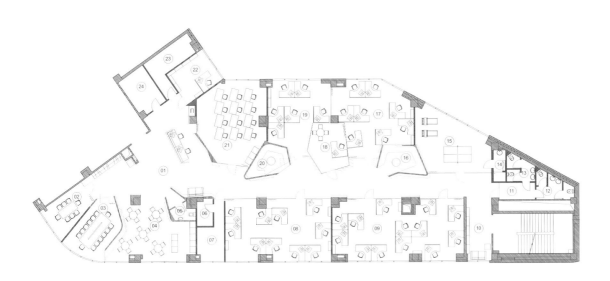

YANDEX SAINT PETERSBURG OFFICE II
Yandex 聖彼得堡辦公室 II

這是俄羅斯建築工作室 za bor architects 為網路公司 Yandex 所做的第十八個
設計。這座辦公室位於聖彼得堡 Benois 商務中心，在這裡，你會看到一系列個
性鮮明、彷彿有著不同世界觀的各色物件，被整合在一室之中。建築師 Arseniy
Borisenko 與 Peter Zaytsev 希望能讓訪客感受到「有如身處 Yandex 網路世
界」的體驗。

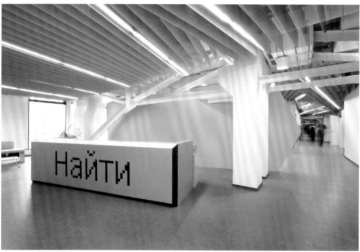

這座空間被打造得如同「電腦桌面」般，有著多彩的像素牆面以及許多巨大化的電腦圖示。室內各區域沿著一條兩百公尺長的廊道開展，當中的隔板及層架，有的長得像音樂播放鍵，有的長得像滑鼠游標，你也可以找到「@」符號及經典的小精靈（Pac-Man）圖樣。會議室與簡報廳，以彩帶狀的線條及彩色簾幕構造而成，散落於辦公室各處。一座巨大的球形時鐘嵌在廊道上，裡頭藏了一間影印室。接待桌的樣子會令你想到「對話框」，人們在這個「對話框」中填寫資訊、辦理事情。這些趣味設計，不僅呼應公司的業務性質，也為訪客帶來置身虛擬實境的樂趣。

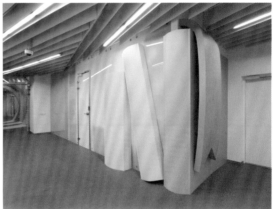

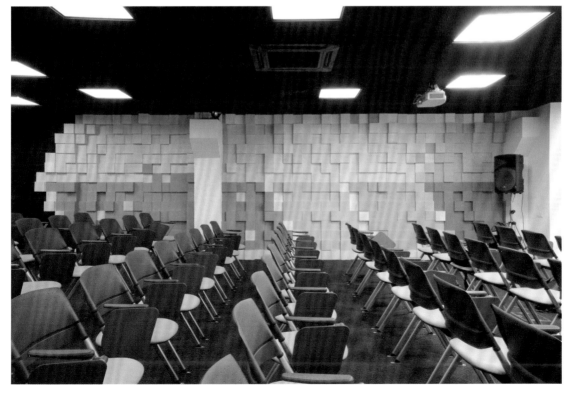

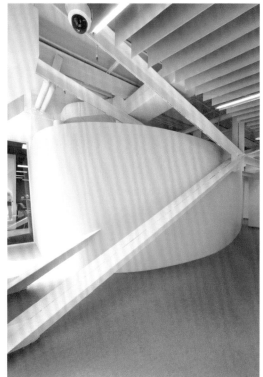

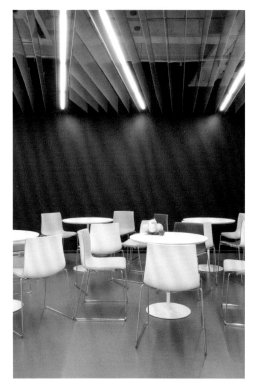

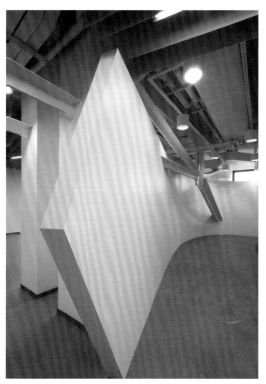

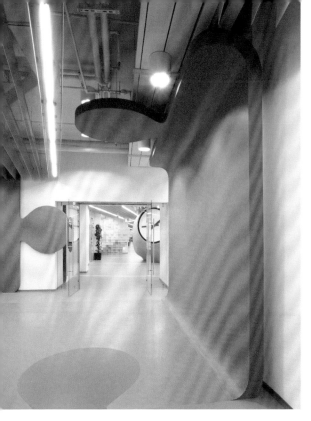

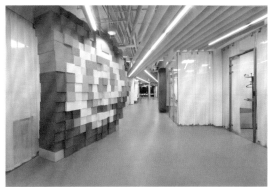

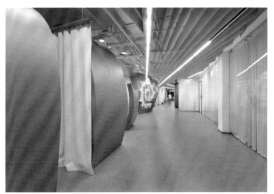

FABRICVILLE
織物村・時裝品牌總部

這棟「織物村」由 Electric Dreams 設計，是時裝品牌 Weekday、Monki 的總部，一共有三層。不同分工的人員都在這裡共事，有服裝設計師、採購、經理人、公關人員等。像「公司總部」這樣一個忙碌之地，其實就像一個小村莊──這也是「織物村」的設計靈感來源──各種不同職業的人集合於此，同一時間進行著迥異的各色活動，人們有不同的空間需求，如同一座村莊的機能分配。

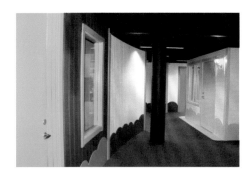

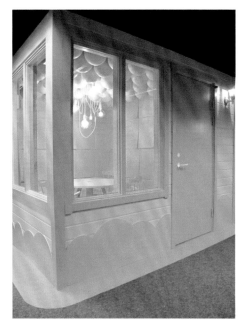

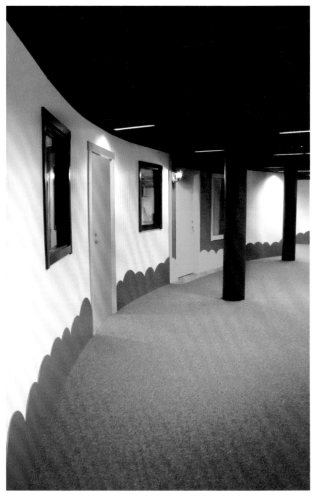

這座 454 坪的小村莊一共容納了 150 名員工。以瑞典的傳統小木屋為設計基礎，「織物村」將現代化的工作環境，與傳統的鄉村住宅「景緻」完美融合：辦公室裡的狹長廊道成了繁忙的村莊街道，街上有服裝設計工作坊、銷售人員的辦公屋、以及開會用的彩色小木屋。雷射裁切的密迪板（MDF）樹籬沿街擺設，而位於鄉村中心的綠色公園則是員工用餐區。每一層樓都有不同的配色策略，以貼合該樓層公司的品牌形象。

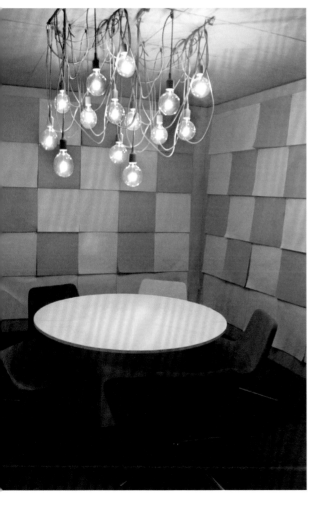

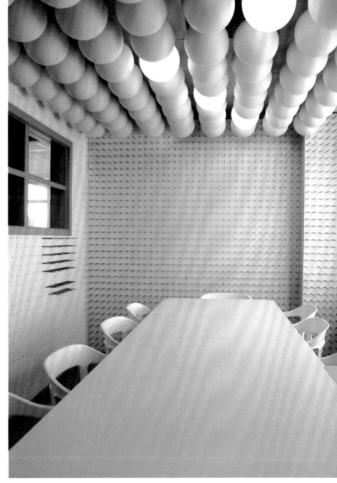

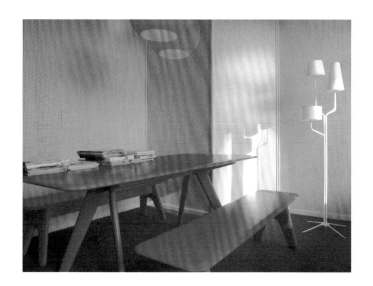

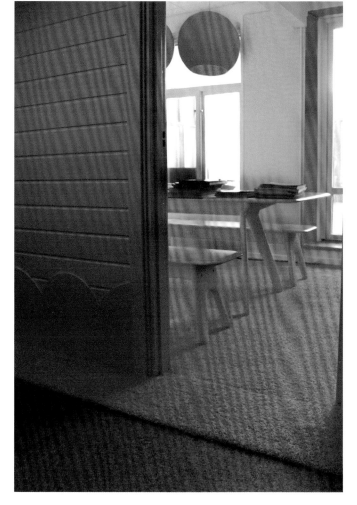

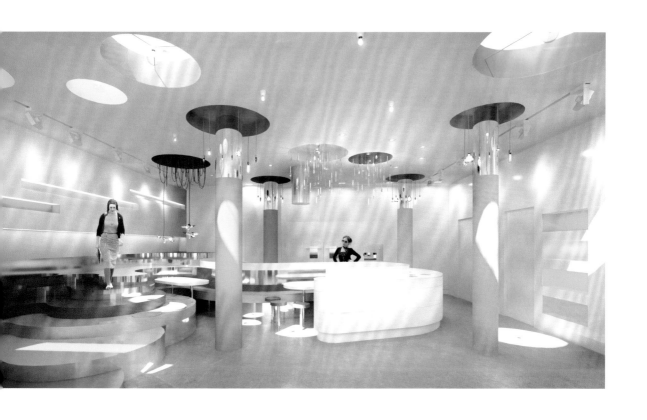

21 CAKE HEADQUARTERS
廿一客蛋糕總部

廿一客蛋糕的新總部位於北京市朝陽區，由眾建築
（People's Architecture Office）承擔設計。這是一棟淺
灰色的兩層樓建築，白色的內牆，為滿室的彩色夾層玻
璃隔板提供極佳的背景色；頂部的大天窗，讓這些紅色、
藍色、黃色的隔板交相輝映，在室內創造出彩虹效果。
這些彩色隔板也扮演了切分不同機能區的角色。這裡有
許多香草色調、幾何造型的家具，你可以個別使用或是
將它們像拼圖一樣組合起來，讓空間機能保有彈性。生
動色彩創造出的濃郁風味，令人聯想到廿一客蛋糕的繽
紛形象。

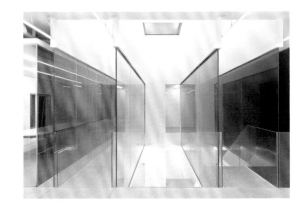

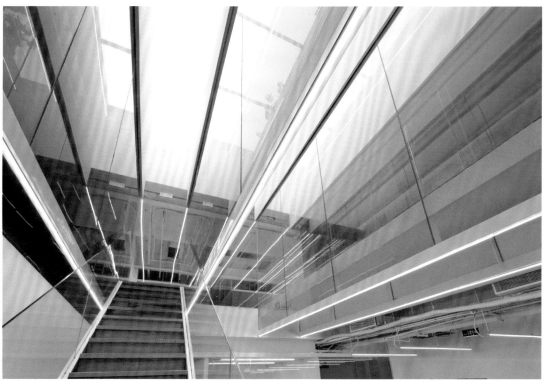

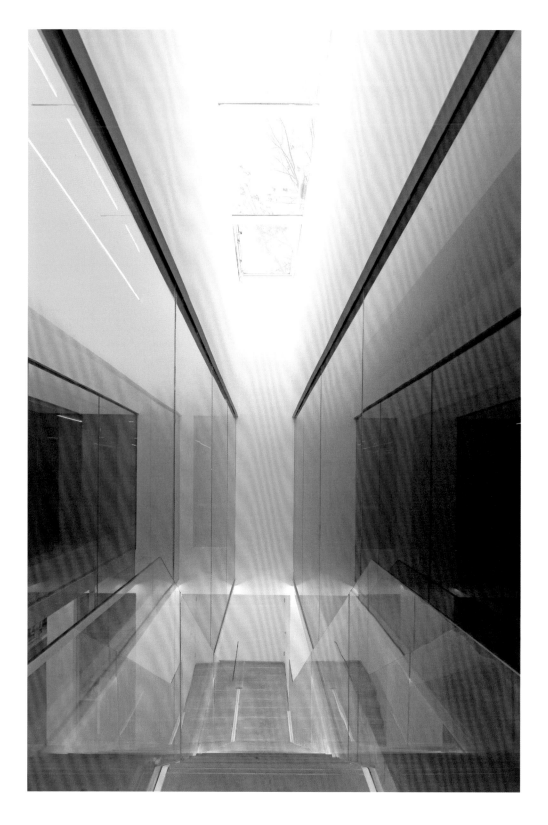

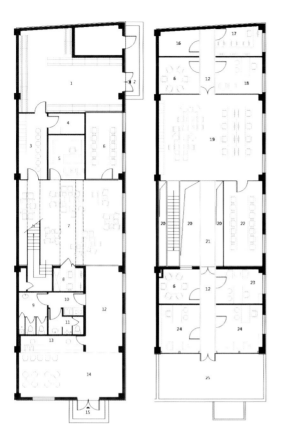

RED TOWN OFFICE
紅坊辦公室

塔然塔設計（Taranta Creations）在上海紅坊雕塑藝術園區，將一座廢棄鋼鐵廠改造成他們的新辦公室。

在將這座 36 坪的空間改建成辦公室之前，首先必須調和建築裡原有的對角型鋼材結構；由於這組鋼材結構與屋頂之間的距離太近，要充分利用這層空間就須採取非傳統的平面配置：設計團隊將這層辦公室的地板建於鋼材之上，而四個辦公座位則「凹陷」在地板之中──因此走路用的地板，同時也成了各個凹陷辦公間的「桌子」。

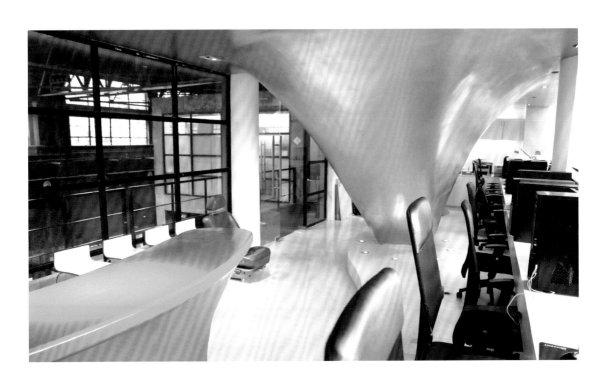

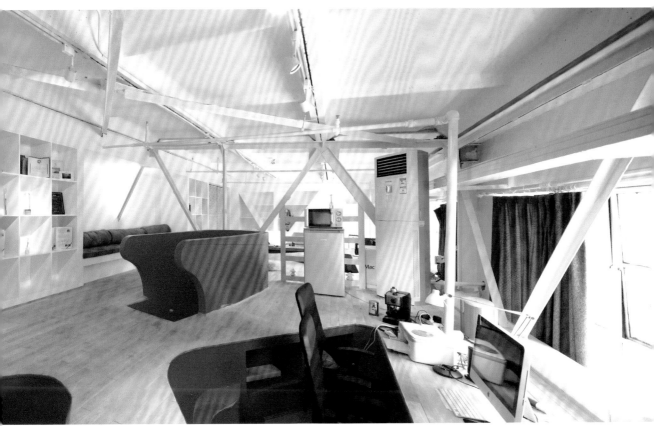

「這片『地板工作桌』，讓設計師得以利用這片開放空間，去思考、構思、討論、畫草稿、製作模型，要不就是在上頭坐著，放鬆一下。」設計團隊表示。

相較之下，在它下面一層的平面配置則是較為正常的布局：辦公桌沿窗排列，一張綠色休閒桌被擺在流體狀的樓梯間後方，樓梯間的內裡漆上紅色，外觀則是銀色，頗有復古科幻感。

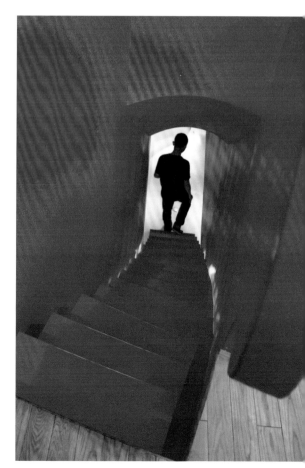

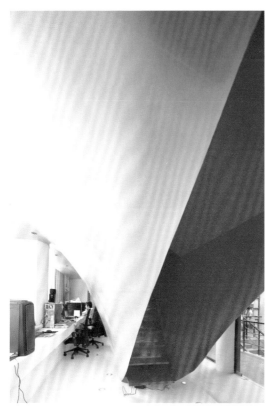
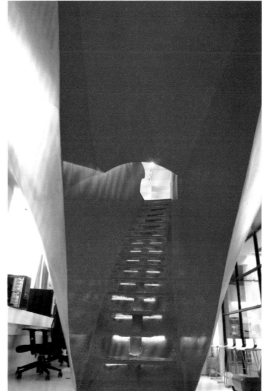
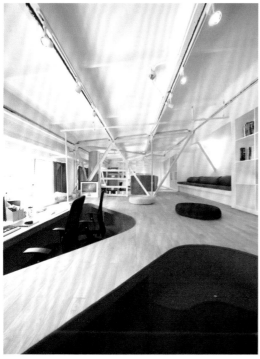
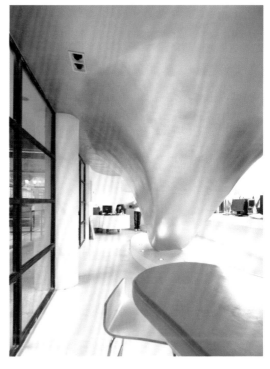

ISELECT
iSelect 保險公司辦公室

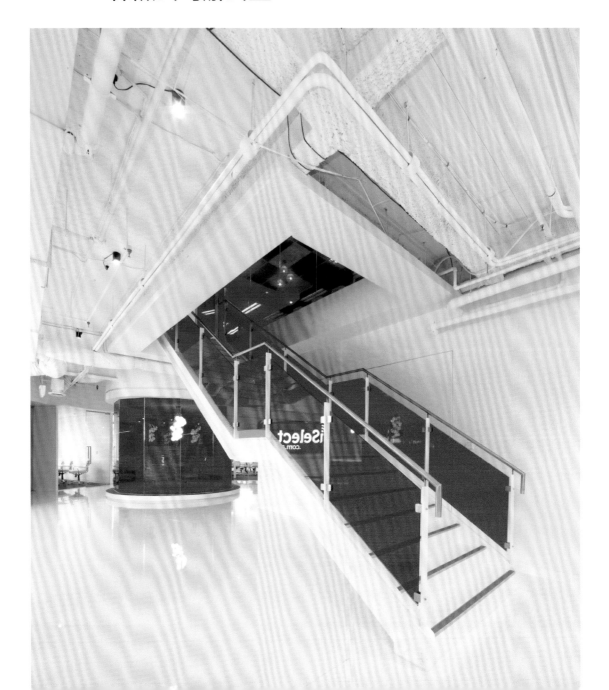

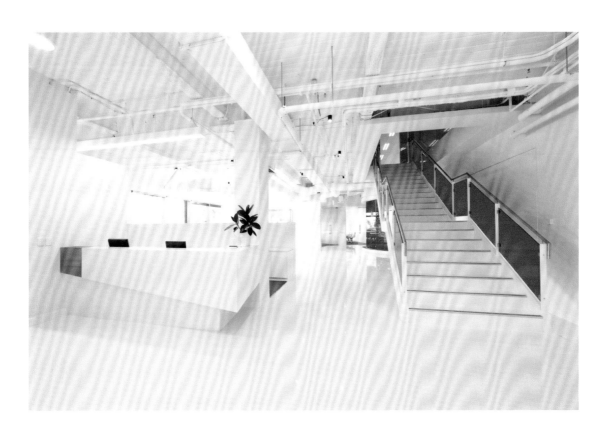

澳洲的設計公司 V Arc 為 iSelect 保險公司打造出這座令人驚嘆的辦公室。iSelect 辦公室佔地三層，共 1452 坪，以現代設計進行空間規劃。為了讓這座工作環境充滿活力，V Arc 試圖營造出一種家庭氛圍。

進入大門，你會看見一處飾滿公司專屬色「橘與白」的開放空間，當中有塊橘色圓形區域，裡頭放了白色圓形沙發座，供訪客在此小歇。為了凸顯櫃檯總機的位置，天花板懸垂了耳機形狀的大型燈飾。

室內空間規劃成行政區與休閒區。行政區裡，會議室圍繞著中心辦公室分布；休閒區則有咖啡座、室內足球場、以及一個 iPod 形狀的休息室。在 91 坪的咖啡座之間有座球池，人們可經由橘色的滑道從外頭滑進來。彩色的家具，與這座以白色為基調的辦公室形成對比，交融出一種舒適氛圍。

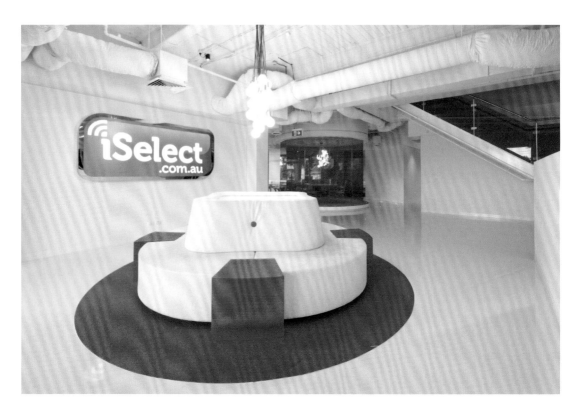

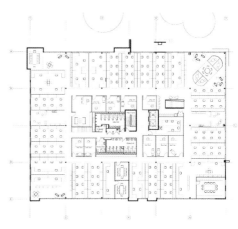

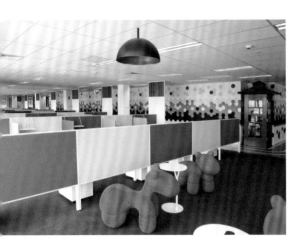
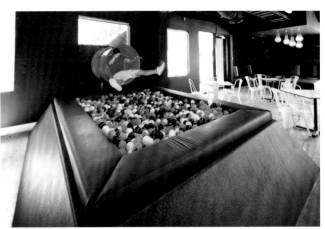
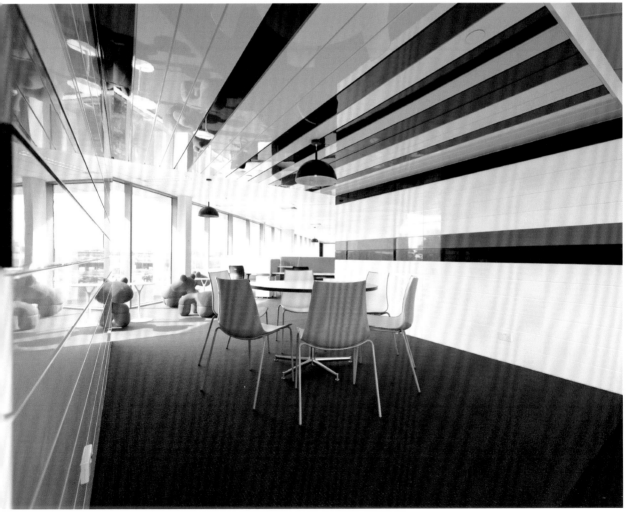

感知日照軌跡的紅釉彩面板，
永晝中的絕佳環保創意

瑞典，恩舍爾茲維克 Örnsköldsvik
設計 Wingardh Arkitektkontor AB thru Gert Wingårdh and Jonas Edblad
攝影 © Ake E:son Lindman and Tord-Rikard Soderstrom

KUGGEN
KUGGEN 會議大樓

這棟顯眼的圓形建築位於瑞典的恩舍爾茲維克鎮廣場，開發商為商業房地產仲介 Chalmersfastigheter AB。這座地標性建築充滿義大利文藝復興風格，除了規畫辦公室，同時也做為非正式會議用途。建築外形為樓層空間分布提供多種選擇——微微向外斜傾的結構，讓高樓層為底層提供遮陽效果，尤其是在傾斜度較大的南面。而高層架設了軌道，彩色的遮陽板在一天之中會隨著太陽的軌跡移動，而牆面上三角形的窗戶則能最大限度地滿足照明需求。屋頂也有透明大天窗，讓自然光線直達建築內部。

外牆的釉面色彩會隨著太陽光照角度和強度而不斷變幻。紅色主色與來自傳統工業碼頭的印象，搭上少許的綠色色塊，整體象徵了秋天由綠轉紅的樹葉，以設計細節為大樓帶來富含生命力的變化。色彩面板之間由不鏽鋼夾鏈接，長度從 57 公分到 280 公分不等。

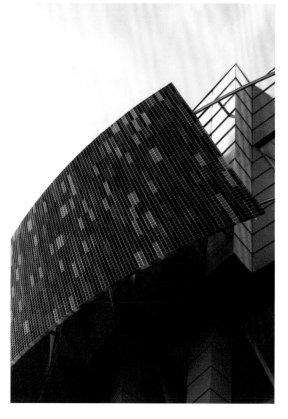

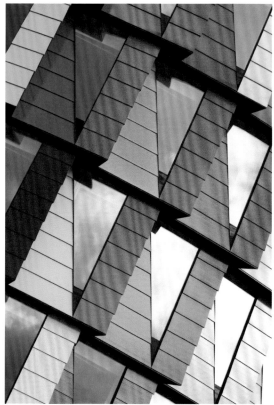

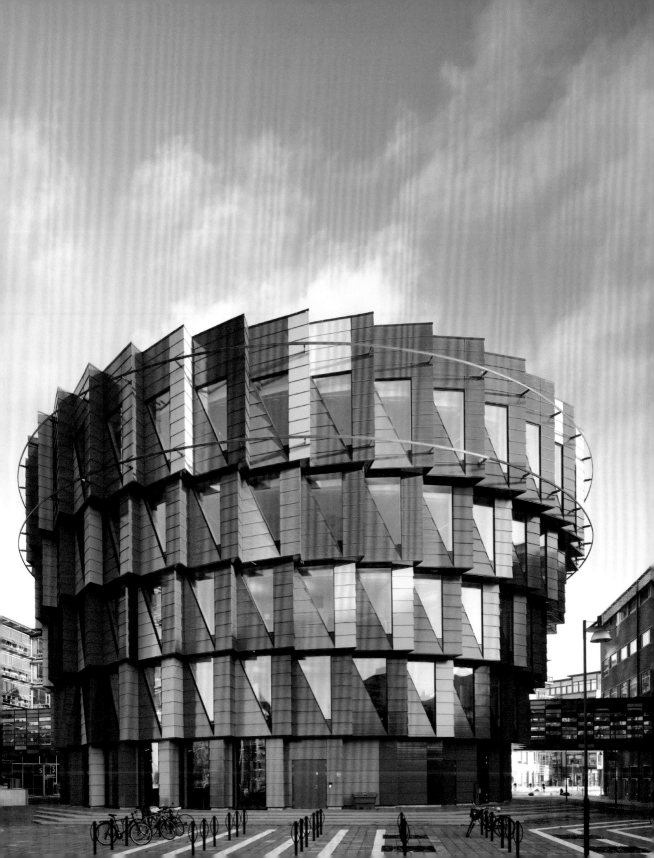

IBM SOFTWARE EXECUTIVE BRIEFING CENTER
IBM 軟體體驗中心

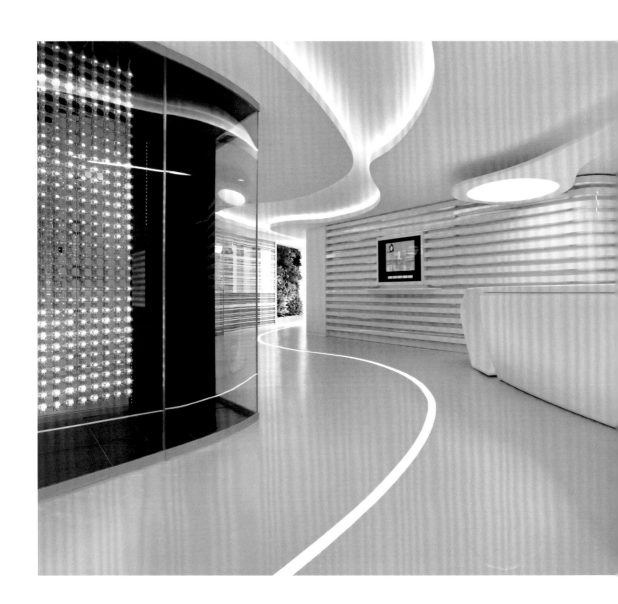

設計師 Iosa Ghini Associati 翻新並擴建了 IBM 在羅馬的軟體體驗中心，以一種創新又迷人的方式重新詮釋 IBM 商標，讓標誌性的條紋飄漫於整座場館。

這項設計案最具挑戰的，就是既要營造當代風格，又要融入 IBM 的原創價值、當前願景、以及品牌的長遠目標。於是，當標誌性的平行線條布滿空間，形成的律動感便將這些要素悄悄串聯。這裡有各種顏色的燈光，全都經過精心配置，例如牆面上呈網格狀的燈光，或紫、或藍、或橘，它們又柔和地反射在乳白色的天花板、牆壁、以及地板，營造出一種既清新又魔幻的效果；凹嵌於天花板的隱藏式照明，在上頭劃出彩帶般的曲線，與牆上無所不在的平行線條形成有趣對比。由於大多採用間接照明，讓這座空間看起來異常乾淨與流暢，或許這正是 IBM 想傳達給顧客的品牌訊息，而這座場館成功地將自己化作品牌本身。

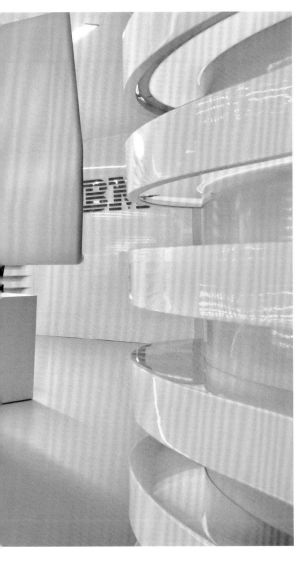

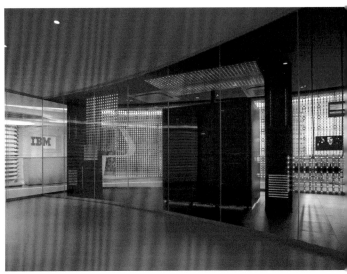

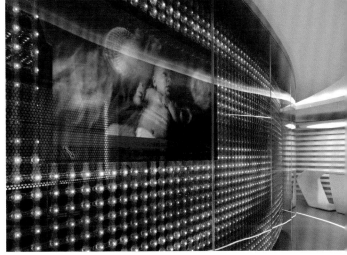

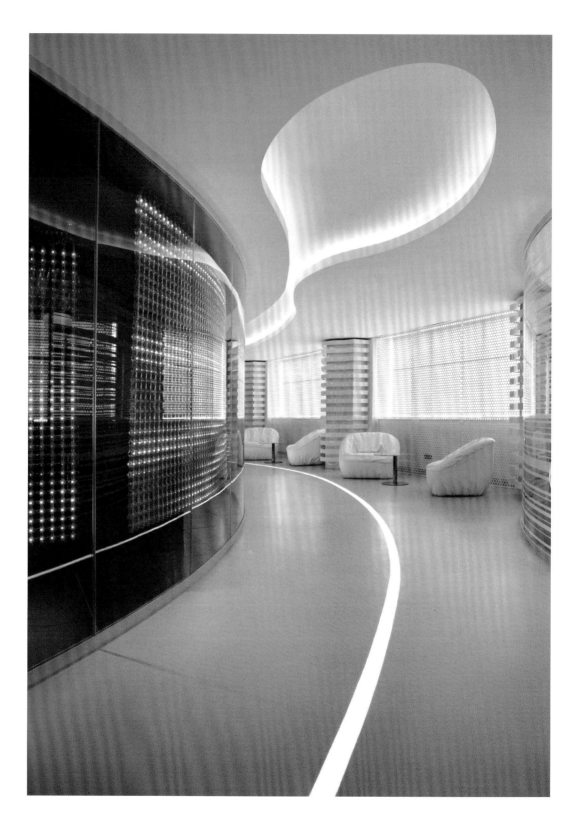

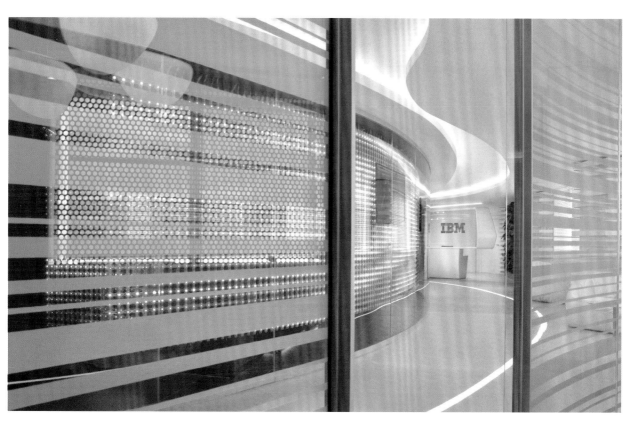

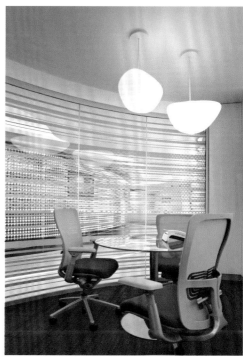

機能 拱廊下的半開放的實驗室，
科學家們的黃色快樂

墨西哥，克雷塔羅 Querétaro
設計 Rojkind Arquitectos
圖片 © Rojkind Arquitectos
攝影 © Paul Rivera

NESTLE INNOVATION LAB
雀巢創新實驗室

Rojkind Arquitectos 曾多次為雀巢公司擴建工廠，但這次的限制更為嚴苛，擴建的大樓群不僅要與原有設施相連，還必須遵照當地的特殊建築要求：自從克雷塔羅市中心在 1996 年被聯合國教科文組織列為世界文化遺產後，所有新蓋的建築物都必須保有傳統建築的「拱廊」設計。

在這個案例中，Rojkind Arquitectos 解構了「拱廊」的概念，為其加入「穹頂」的要素；於是原本該是直通到底的「拱廊」，在雀巢創新實驗室成了一顆顆穹頂相連成廊，看起來就像一連串「泡泡」。建築物上層被設計成覆以鏡面的封閉方體，讓下方的開放式穹頂不再擴張，兩種對比鮮明的設計也滿足了實驗室不同的空間需求。

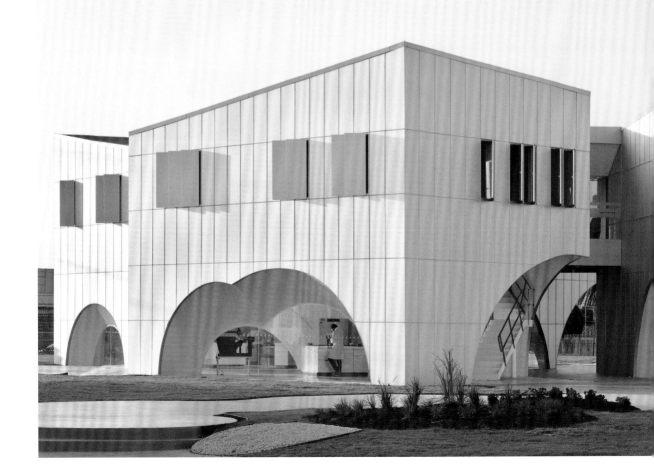

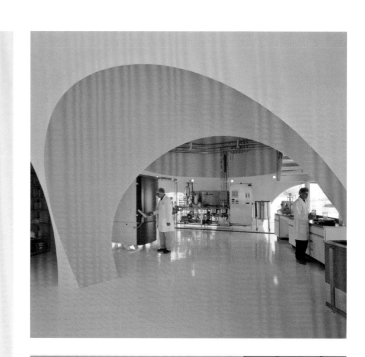

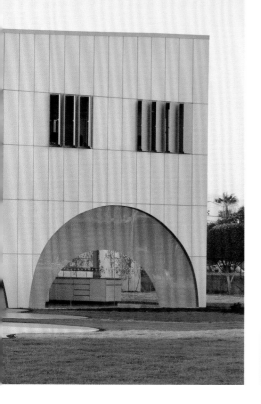

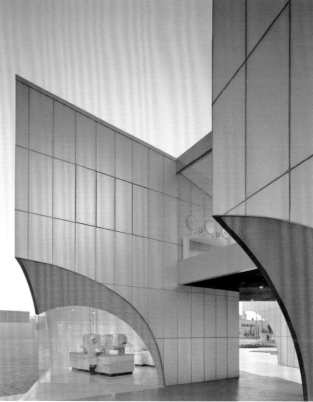

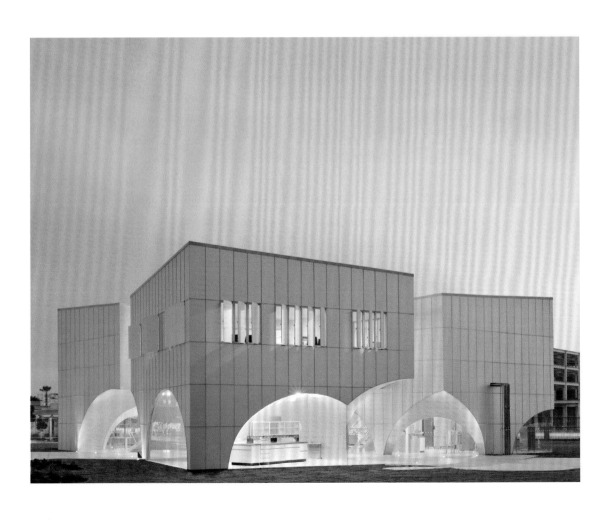

雖然整棟建築並不透光，金屬般的外觀讓它看起來不太可親，但它的內裡其實漆上了各種色彩，為這處所在添加了戲劇性：你可以想像一群穿著白袍的研究人員，漂浮在藍色、黃色、綠色的色彩川流中，各種顏色將在相遇時完美切換……當建築外部的金屬牆板像窗戶一樣朝外打開時，我們可以從外瞧見他們「玩耍」的情形。

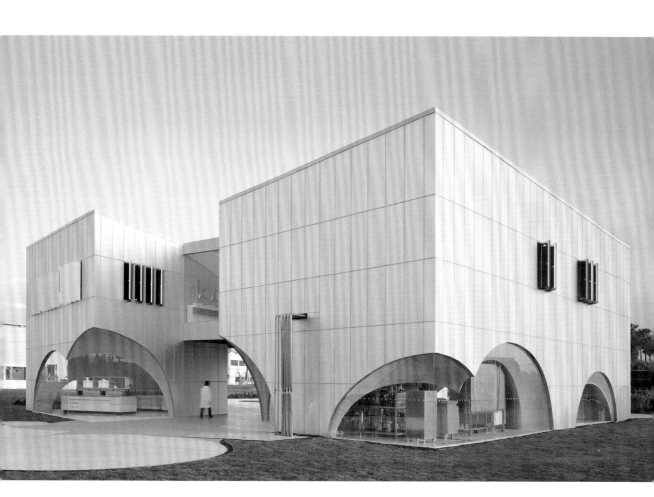

設計住宅 ‧ 宿舍

GETHSEMANE LUTHERAN CHURCH
Gethsemane Lutheran 教堂

Gethsemane Lutheran 教堂社會服務與住宅工程，是在一棟 1950 年代的老建築基礎上改造而成，由於這個工程頗具挑戰性，也因此提高了這座教堂在西雅圖城區的知名度。

該建築事務所的主要創始人之一 Jim Olson 先生，統籌規畫了該案的室內空間、聖殿再設計工程與教區生活中心，以及花園和教堂的設計工作。在此基礎上，他與該項目的施工執行事務所 SMR 緊密合作，將這棟建築擴展成一座稱為「希望中心」的五層樓合宜住宅大樓。

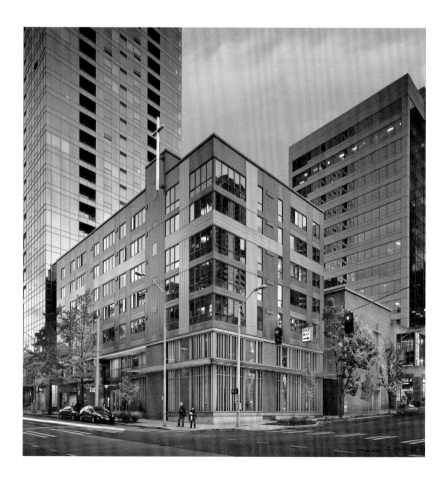

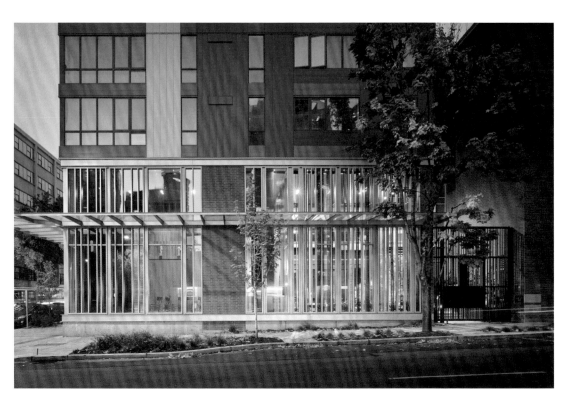

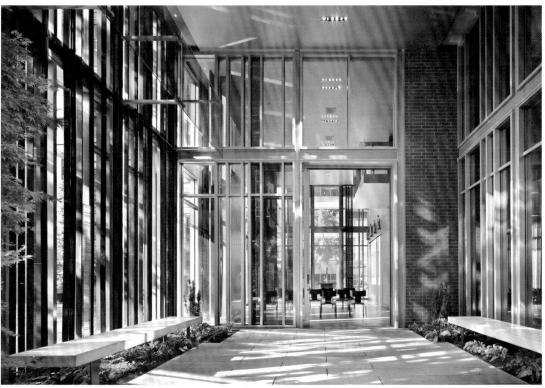

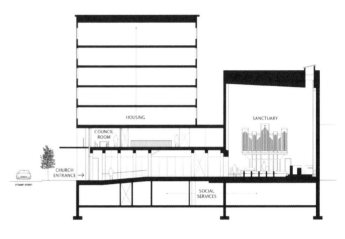

SECTION THROUGH MAIN ENTRY

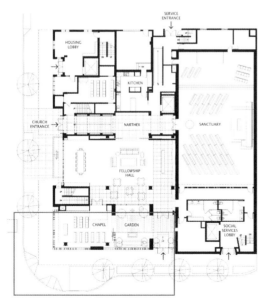

GROUND LEVEL FLOOR PLAN

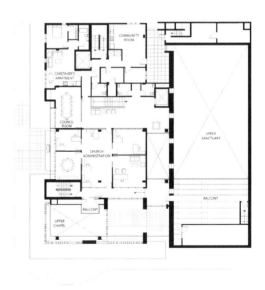

SECOND LEVEL FLOOR PLAN

遠觀建築，外牆彩色裝飾使得交叉的窗體以及牆面結構頗為顯眼，金屬與各色玻璃片彷彿將整棟大樓編織成一塊五彩的織物。進入室內，引人注目的是透過光線照明穿透玻璃，色彩光影與十字架般的線條柔和地投射到地面。身處於街區，這些各色交錯的透明玻璃牆面，同時也放射出迷人的光芒，形成了一個彩色燈塔。此外，教堂相鄰建有一個冥想小花園和團契大廳，其設計融入開放性的理念，而教堂入口處則有一尊耶穌站立在小花園前的塑像，吸引路人佇足前來禱告。

GRUNDFOS KOLLEGIET DORMITORY
Grundfos Kollegiet 宿舍大樓

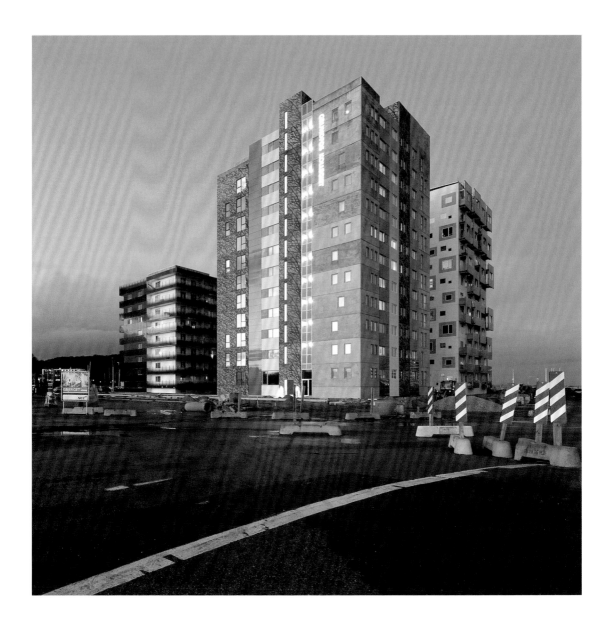

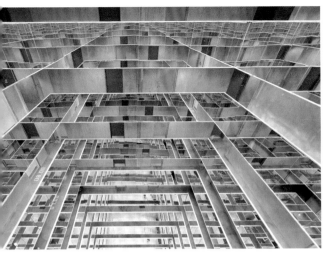

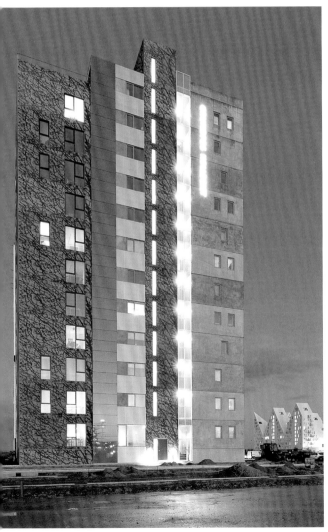

Grundfos Dormitory 由奧胡斯市本地設計公司
CEBRA 設計,是奧胡斯工程學院一座能容納 200 名
學生居住的 12 層宿舍大樓。奧胡斯港口的居民共
7,000 人,面積約 24,200 坪。此棟新修宿舍為該地改
造規劃項目之一,希望透過此建築實驗與帶領,將這
個舊工業區改造成現代化的活力社區。

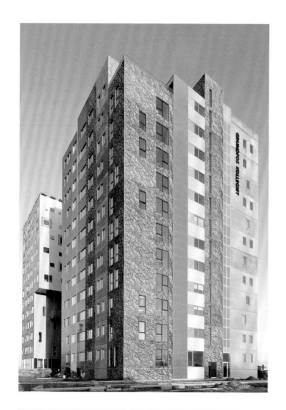

大樓看起來像一個大書架，隔層高度不一，如同裝滿了顏色各異的書本，設計師在內部中庭的四周走廊外圍貼滿了鏡子，像萬花筒般，房子內部的裝置和活動都可以反射到這些鏡面上，製造出一種迷幻的美感，並擴大了中庭的視覺空間感，紅、橙、黃色的門片透過鏡子映射成一條條彩帶，相當漂亮。從天窗傾瀉的陽光也可以通過這些鏡子，折射到中庭的每一個角落，也讓光照不足的當地，減少建築的能源消耗。

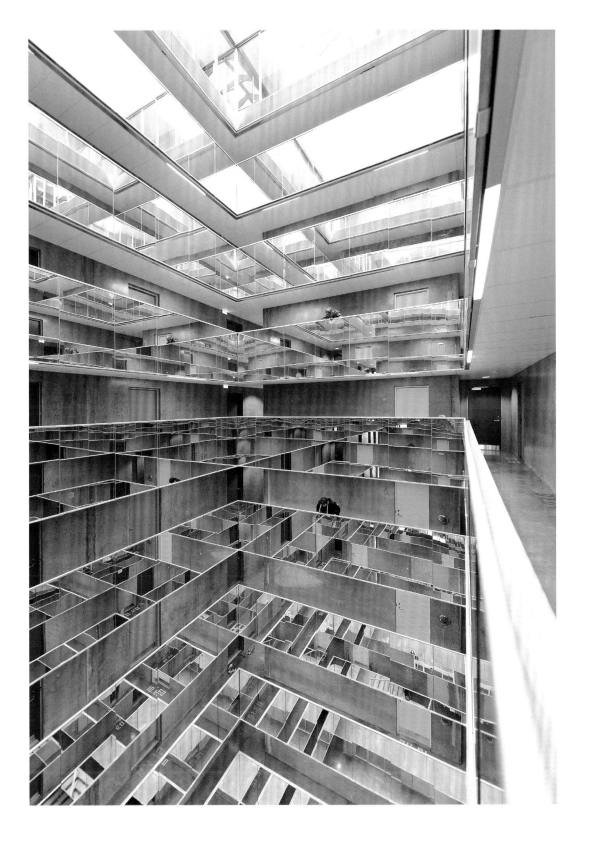

BIGSHELF + MINIHATTAN

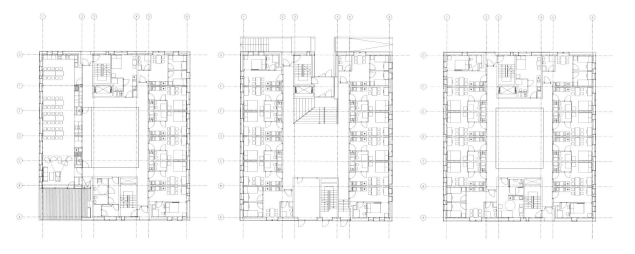

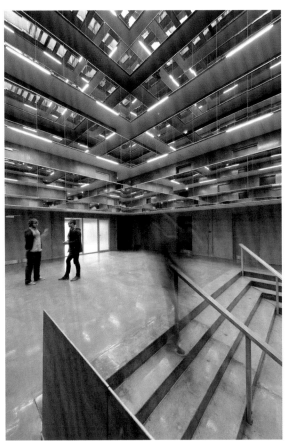

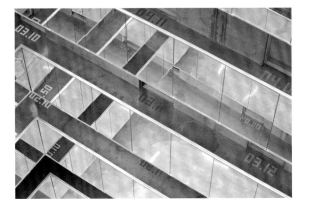

外牆起伏色磚＋室內分區用色，
界定活動空間

澳洲，維多利亞州 Victoria
設計 McBride Charles Ry
攝影 © John Gollings

FITZROY HIGH SCHOOL
Fitzroy 中學宿舍大樓

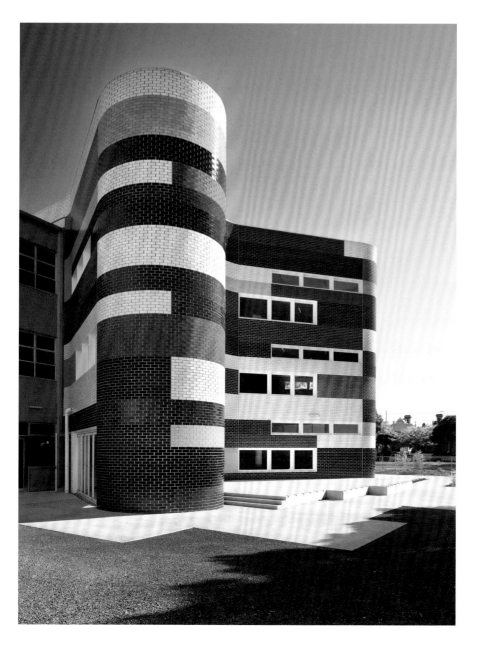

墨爾本 Fitzroy 中學的這棟三層樓高建築，是根據學校的擴建計劃執行，並與該校 1960 年代的建築彼此接續，可供 225 名學生、12 名學校員工住宿，透過分區，建築的每一個單位可供 60 名左右的學生生活。遵照小單位教學的要求，也充分考慮了空間的靈活安排，既有適合大型上課的空間，又有中型群組討論室，還有私人學習空間，滿足了空間的多樣性以及管理學生的需求。曲面起伏的色磚外牆造型除了吸睛，也有助於引光與空氣流通。而校舍內，依照不同區域而有不同的色彩做為焦點界定，讓學生們可以擁有更多的空間體驗。建築物的配色設計曾獲得 2010 年澳洲色彩大獎（Dulux Color Awards）首獎。

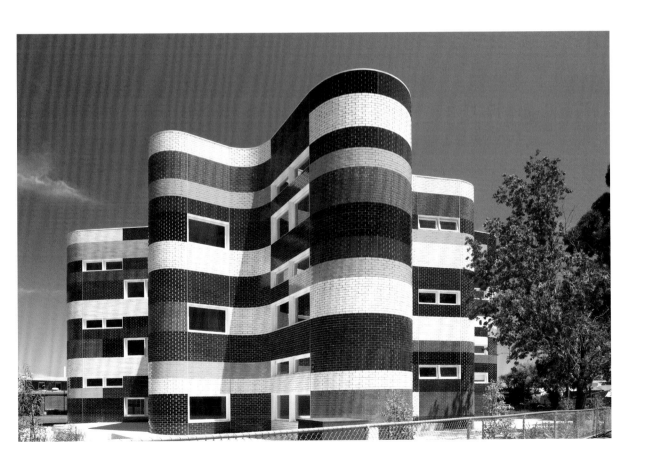

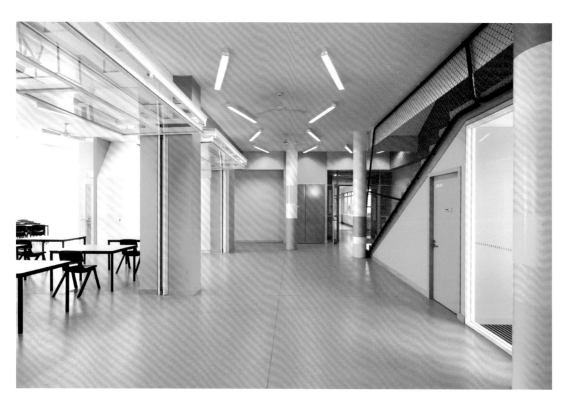

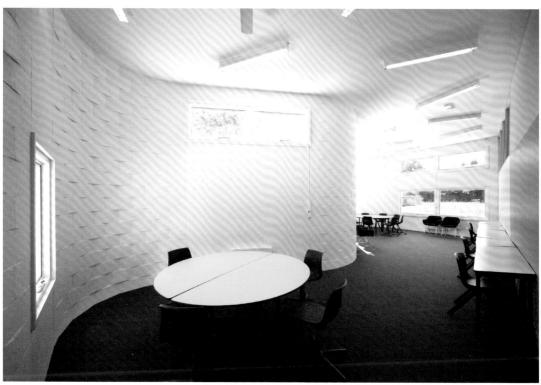

LOLLIPOP HOUSE
棒棒糖之屋

多人第一眼看到這棟建築的紅白鄉間條紋，應該會馬上想到棒棒糖，這其實是一棟七層樓的住宅，位於韓國京畿道龍仁市器興區，由首爾建築設計工作室 Moon Hoon 設計。外牆面由彩色金屬板製成，內部空間則圍繞中央樓梯分布，外牆的大膽用色、童趣圖案彰顯了設計的不平凡。室內每一層的空間均能獲得來自天窗提供的自然照明，包含地下室的書房也是。各個功能房間，包括客廳、廚房、餐廳、主臥房、兒童房、閣樓遊戲室和頂樓視聽室都經由垂直的樓梯連接在一起。

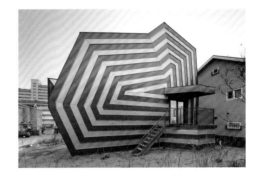

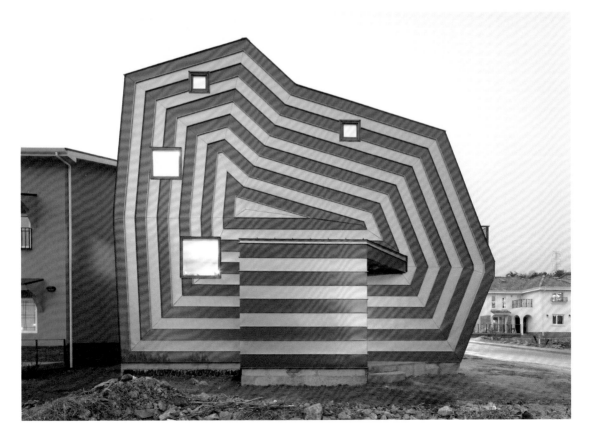

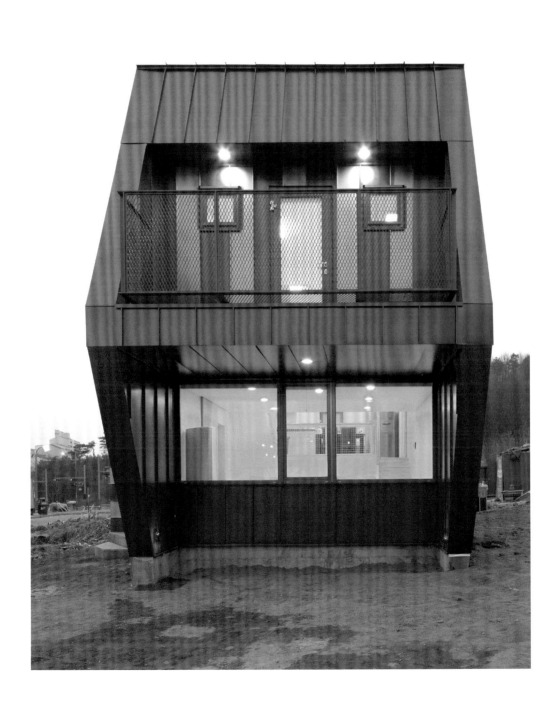

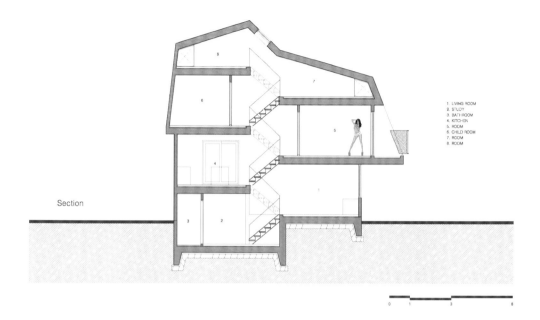

Section

1. LIVING ROOM
2. STUDY
3. BATHROOM
4. KITCHEN
5. ROOM
6. CHILD ROOM
7. ROOM
8. ROOM

0 1 3 8

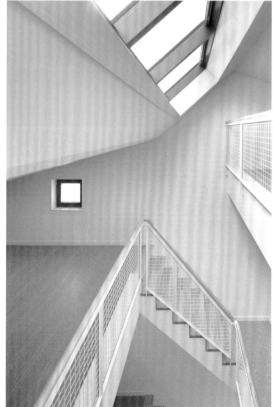

在了解客戶需求之後，浮現在設計師腦海中的是一個帶有螺旋形樓梯的建築。由於預算有限，於是將之改成了 loft 風跳層式住宅。設計師雖然無法實現螺旋形樓梯的設計，但將這種形狀轉移到了建築外形上，大膽地將牆體設計成「棒棒糖」的圖案。

DIDDEN VILLAGE
屋頂住宅

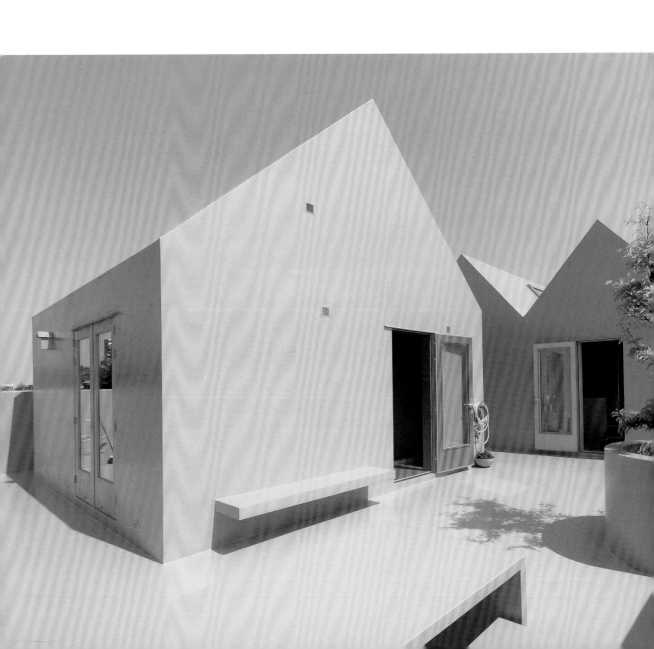

這間藍色私人住宅建在鹿特丹都市裡某棟現有建物的屋頂上，每個臥室就像獨立的房屋一樣，保有每位家庭成員的隱私。屋頂的布局很特別，包含了房子、廣場、街道的設計，看起來就像一個小村落。這個「村莊」被帶有窗戶的女兒牆圍繞，可以透過窗戶觀賞外界街道。為了營造一種生活氛圍，設計師還添設了桌子、露天淋浴、長凳等設備，並栽種了樹木。

最後將建築外牆刷上一層天藍色的聚氨酯塗料，完成後的建築看來就像一座藍色的「天堂」。也像是替整棟建築戴上一頂藍色的皇冠，重劃舊城區的天際線。這種屋頂生活模式為社區改造提供了美學、機能以及降低成本的絕佳參考。

風格

井字形的紅黃綠住宅單位，
宛如向藝術家 Bengt Lindstrom 致敬的擴建

瑞典，恩舍爾茲維克 Örnsköldsvik
設計 Wingardh Arkitektkontor AB thru Gert
Wingårdh
攝影 © Tord-Rikard

TING 1
舊法院擴建住宅

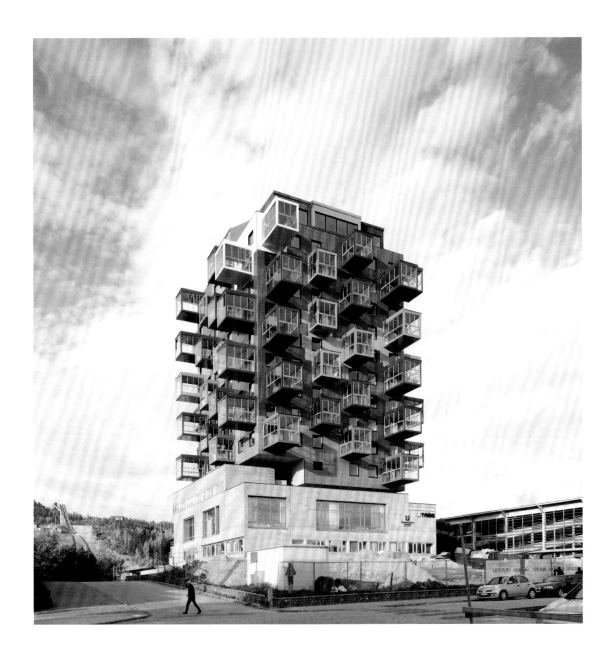

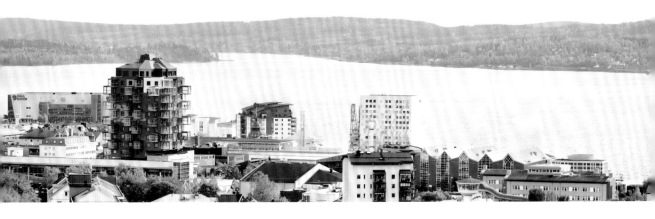

這棟彩色大樓以舊法院為基座，法院為 1961 年某建築競賽的獲獎作品，由多位設計師合力建造的混凝土建築。當初是一位當地建商將之買下，打算在原有建築的中庭向上延伸，擴建成一幢高樓，設計師便設想出一座與原有混凝土結構形成強烈對比的彩色建築。

設計團隊畫出的平面圖中，建築結構為繞著中心「井」形分布的九個單元，每層共有五間公寓，四面方向都有陽台。大樓共 10 層樓，外加開發商自住的樓頂別墅，每層設計相似卻又各有特色。建築外牆的紅綠黃配色，是源於建商最欣賞的瑞典當代藝術家林德史壯（Bengt Lindstrom）的作品色調，由彩色釉面磁磚構成。

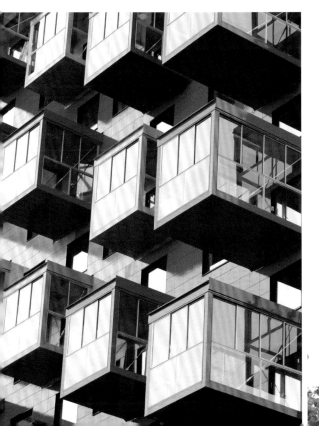

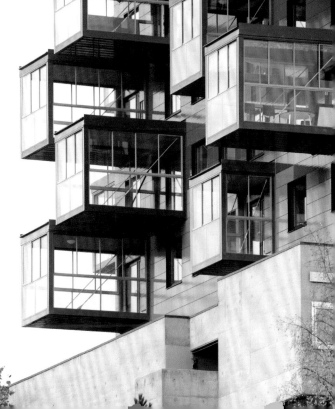

18 HOMES, STORAGE ROOMS AND GARAGE
18 社會住宅

這棟位於街角的立方體建築，建築表面的每個色塊大小均為 225x74 公分。外牆由 16
色彩色鋁板拼成，表面塗有防火礦物塗層，鋁窗的設計也是和色塊同樣的規格，百葉
窗簾的顏色統一為天藍色，整個牆面風格類似保羅 ‧ 克利（Paul Klee）繪畫，遠看
也像一幅彩色掛毯。

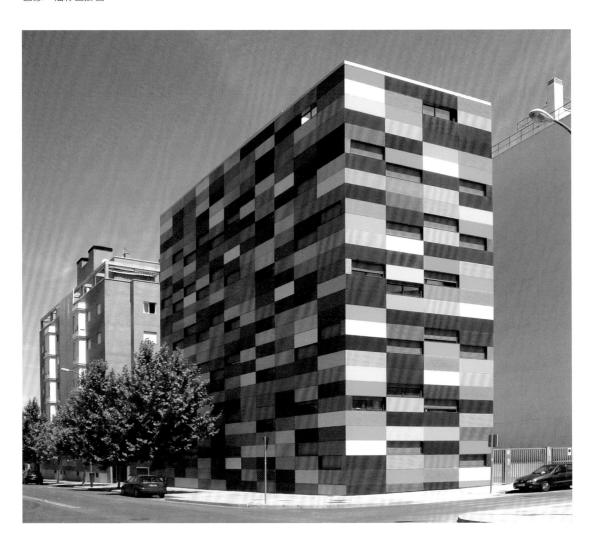

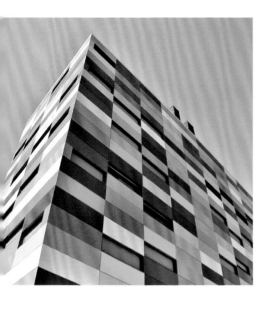

這座建築裡包含了一個停車場、一個儲藏室、車庫，還有若干間住宅。車庫的坡道即為大樓入口，入口兩側的牆面也裝飾有同樣規格的彩色面板。在這緊湊的空間內，每戶的臥室仍至少有兩扇窗戶。

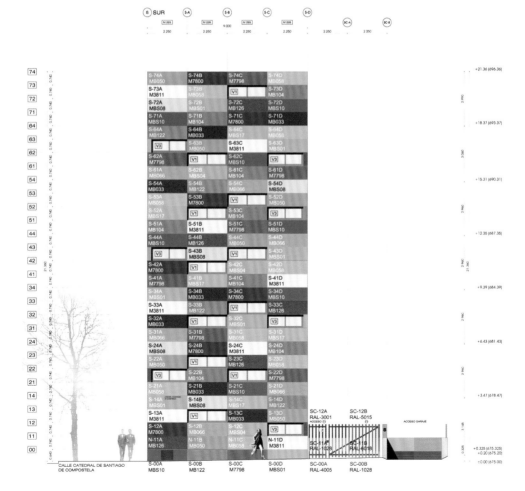

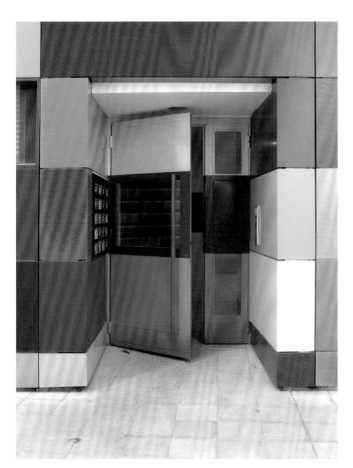

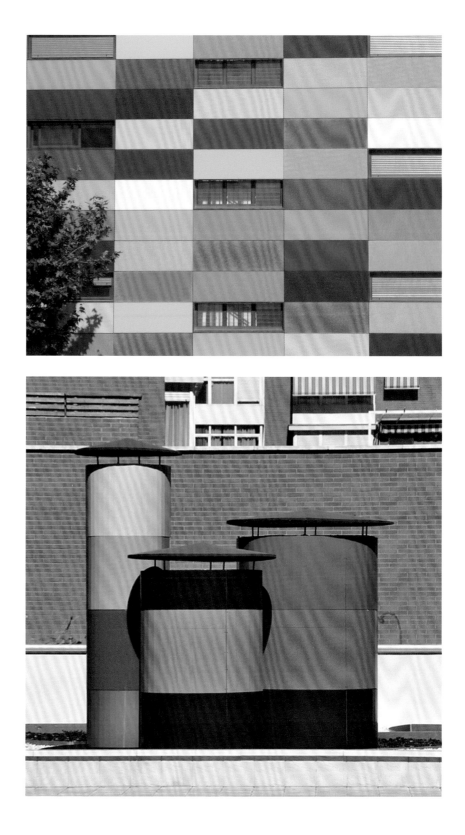

MORANGIS RETITEMENT HOME
Morangis 養老院

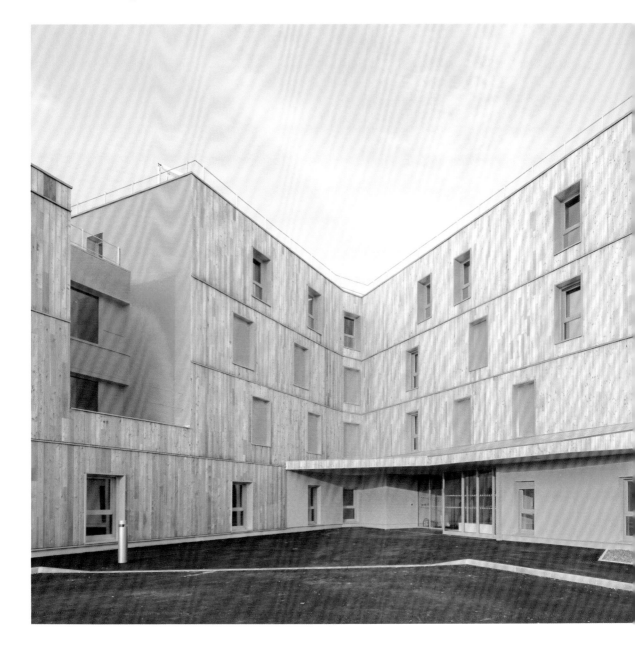

Morangis 養老院為木質外牆，門窗以及外牆壁龕等處均為溫暖的黃色設計。建築整體分成三翼的 Y 形，設計師將西伯利亞落葉松木條垂直排列於外牆立面，形成橫跨三側入口的簷棚。通往大廳的主要入口位於兩翼交界處，其餘兩條通道分別位於北面和南面，用於進出內勤區域與花園。

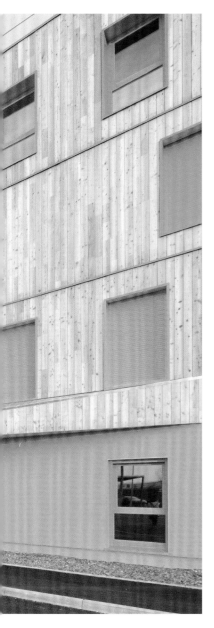

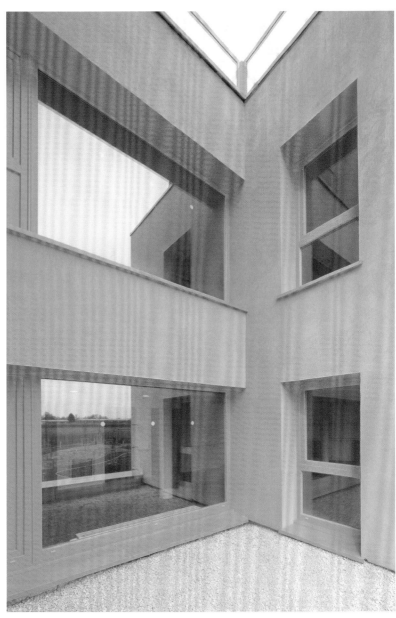

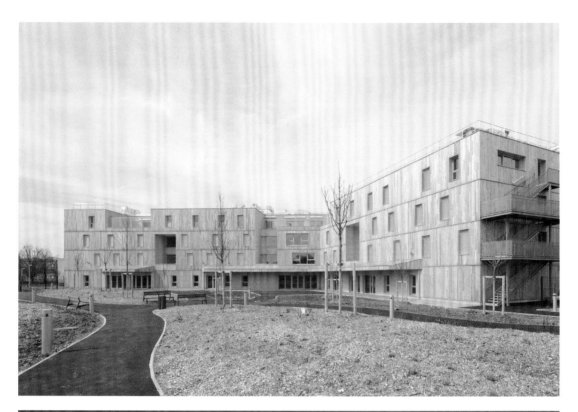

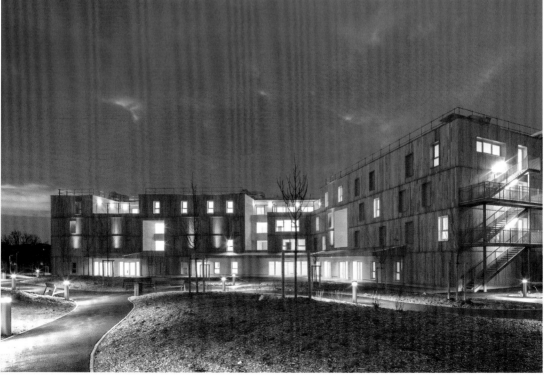

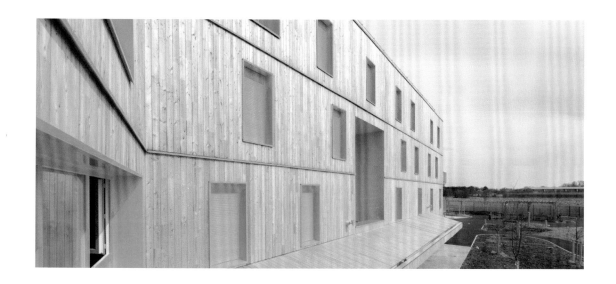

建築共四層樓，一樓為公共區域、醫療設施以及員工專用區域，南邊有公共餐廳、起居室等，向外延伸至私人花園區。二樓至四樓全為臥室，其中二、三樓為一般房，每 13 個房間共用一個餐廳與活動空間。四樓則專門為罹患失智症或其他神經系統疾病的老人服務。每樓層的不同區域由中央走廊連接貫通，頂樓天台的兩側則均有戶外樓梯直通地面。

除了人工照明外，大尺寸窗戶引入的自然光不僅使室內變得明亮，也擴大了居住者的視野範圍。

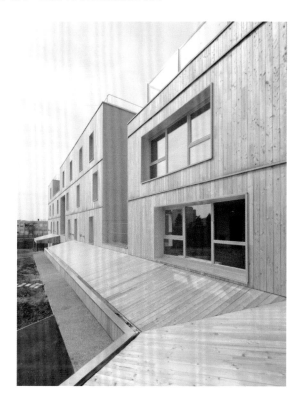

Index

致謝

SendPoints 在此誠摯感謝所有參與本書製作與出版的公司與個人，該書得以順利出版並與各位讀者見面，全賴於這些貢獻者的配合與協作。感謝所有為該專案提出寶貴意見並傾力協助的專業人士及製作商等貢獻者。還有許多曾對本書製作鼎力相助的朋友，遺憾未能逐一標明與鳴謝，SendPoints 衷心感謝諸位長久以來的支持與厚愛。

建築空間的色彩機能學

全球 70 個令人驚豔的建築 + 商空，讓人一看見就想打卡

編　　者　SendPoints

責任編輯　詹雅蘭

執行編輯　柯欣妤

協力編輯　劉鈞倫

美術設計　田修銓

行銷企劃　郭其彬、王綏晨、邱紹溢、陳雅雯、王瑀

總編輯　　葛雅茜

發行人　　蘇拾平

出版　原點出版 Uni-Books
Facebook: Uni-Books 原點出版
Email: uni-books@andbook.com.tw
10544 台北市松山區復興北路 333 號 11 樓之 4
電話：（02）2718-2001　傳真：（02）2719-1308

發行　大雁文化事業股份有限公司
10544 台北市松山區復興北路 333 號 11 樓之 4
24 小時傳真服務（02）2718-1258
讀者服務信箱 Email: andbooks@andbooks.com.tw
劃撥帳號：19983379
戶名：大雁文化事業股份有限公司

初版一刷 2019 年 6 月｜定價 599 元｜ ISBN 978-957-9072-46-5｜版權所有・翻印必究（Printed in Taiwan）

缺頁或破損請寄回更換｜大雁出版基地官網：www.andbooks.com.tw（歡迎訂閱電子報並填寫回函卡）

COLOR IN SPACE

brightening it up © SendPoints Publishing Co., Ltd.

EDITED & PUBLISHED BY SendPoints Publishing Co., Ltd.

PUBLISHER: Lin Gengli

PUBLISHING DIRECTOR: Lin Shijian

EDITORIAL DIRECTOR: Sundae Li

EXECUTIVE EDITOR: Luka ,Christina Hwang

ART DIRECTOR: Lin Shijian

EXECUTIVE ART EDITOR: Wang Xue

PROOFREADING: Sundae Li, Karly Hedley

超強度！建築空間的色彩機能學：全球 70 個令人驚豔的建築 + 商空，讓人一看見就想打卡 / SendPoints 編著
──初版．──臺北市：原點出版：大雁文化發行，2019.06
324 面；19 ╳ 23 公分
ISBN 978-957-9072-46-5(平裝)

1. 建築美術設計 2. 空間藝術 3. 色彩學

921　108007717